# DIORAMA
# THE
# PERFECTION

## 戰車情景模型製作教範

# PERFECTION
## 「車輛・建築物篇」 STRUCTURE VEHICLES

# 2

吉岡和哉【著】

CAFE RESTAURANT

楓書坊

如果有人問我：「製作情景模型很簡單嗎？」我若是回答：「很簡單啊。」這分明就是在說謊了。正因為製作模型有難度，如果能克服層層關卡，自然會帶來莫大的喜悅與成就感；也正因為情景模型製作困難，才更具有挑戰的價值吧？為了製作出完美的作品，首先得思考必備的材料與手法。在製作過程中往往會遇到許多困難，卻也從中感受到情景模型的深奧，不禁完全為這無窮無盡的魅力所著迷。我在剛開始接觸情景模型的階段時，只能做出「在平臺上鋪設道路，種植草或樹木，放上車輛就完成」的初階作品，之後慢慢提高自己的目標，運用平常較不熟悉的材料，有全新的發現，當然偶爾也會失敗，然而每一件作品都為我帶來不少的成長與經驗。換言之，我的模型作品是在同時經歷成功與失敗所造就而成，雖然我在模型專欄的解說中看似輕鬆寫意，但有很多作品其實都是歷經數次失敗，不斷嘗試後才成功完成。以「Move, Move, Move!」來說，可是花了大約4年的時間，運用以往所學的知識與技術，是我精心製作所成就的心血，這些作品貫注了我對於情景模型所有的熱情。本書主題正是介紹「Move, Move, Move!」的製作過程與步驟，但並不是要告訴讀者「製作出這樣的作品就好」。雖然希望各位也能做出同樣水準的作品，但我想要傳達的重點是作品背後的知識，也就是「我為何會採用這類的技巧」。只要理解個中緣由，就能融會貫通，加以應用，之後要採用進階技法也就不再是難事。想要挑戰情景模型領域、或是精進模型製作技術的各位，在遭遇到困難或困惑不解時，若本書能成為迷途中的明燈，將會是我最大的榮幸。

（吉岡和哉）

Move, Move, Move!

*Break through the front!*

# 目次 Table of CONTENTS

# 吉岡和哉 Kazuya YOSHIOKA

1968年出生，目前定居神戶市。小時候喜歡看特攝片，對於電影場景十分感興趣，因而啟發模型製作之路，並奠定以情景模型為主的風格。將以往仿造真實比例的模型，轉換為個人獨有的風格，包括模型細部的加工、受損及髒汙表現等，堅持比照實體高度還原，將虛構的情境轉化為彷彿真實存在的場景，一一呈現於觀者眼前。由於強烈憧憬特攝比例模型，也因此成為吉岡先生製作模型的一大原動力。

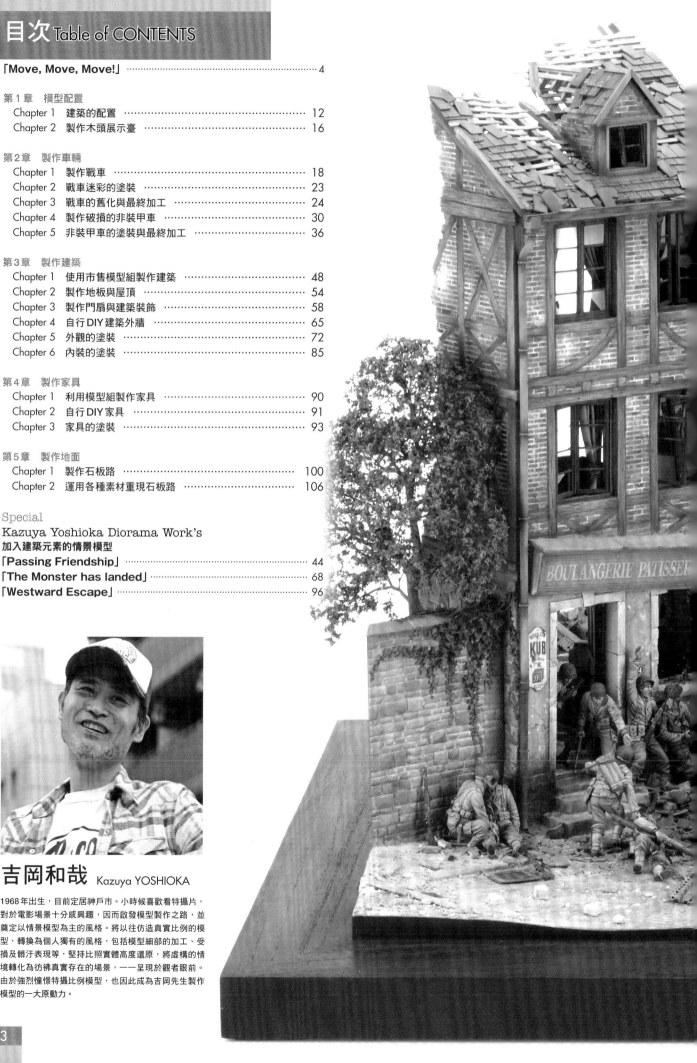

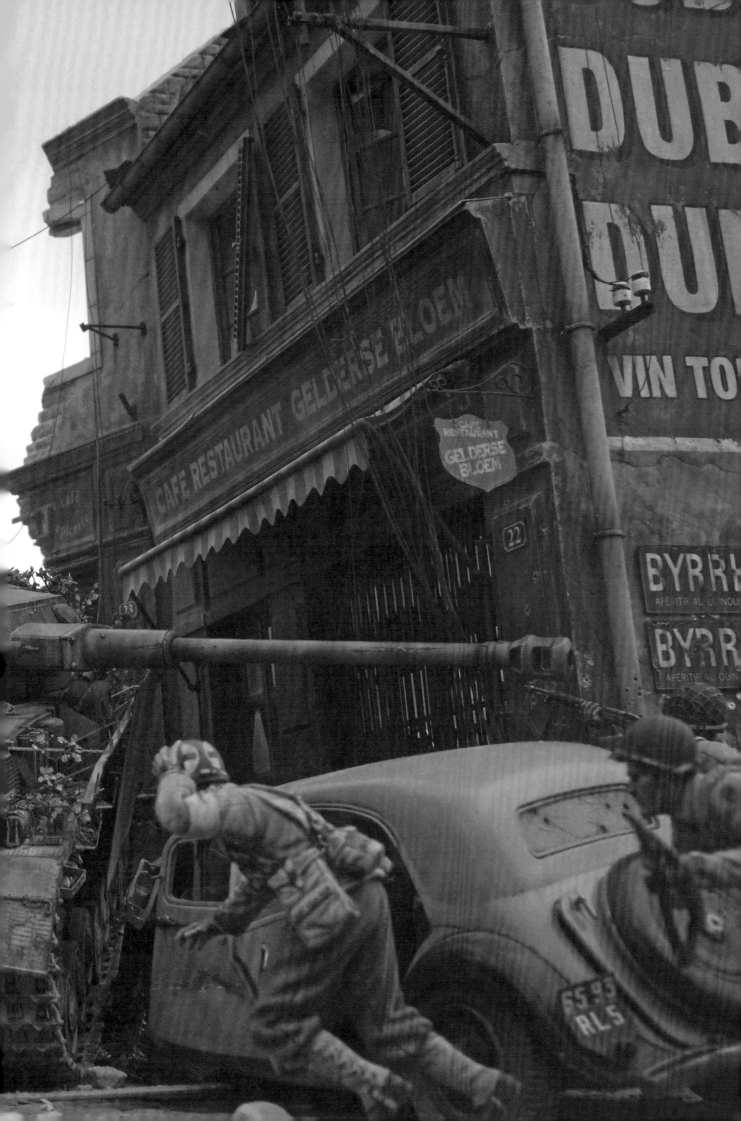

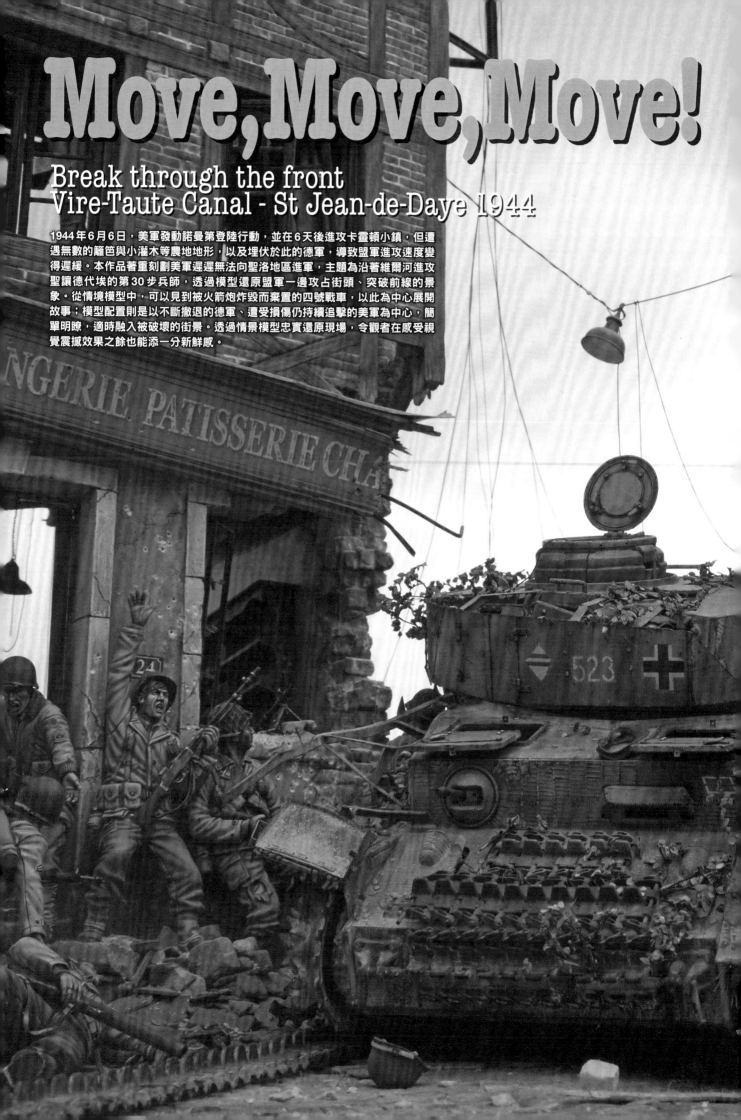

# Move, Move, Move!

## Break through the front
## Vire-Taute Canal - St Jean-de-Daye 1944

1944年6月6日，美軍發動諾曼第登陸行動，並在6天後進攻卡靈頓小鎮，但遭遇無數的籬笆與小灌木等農地地形，以及埋伏於此的德軍，導致盟軍進攻速度變得遲緩。本作品著重刻劃美軍遲遲無法向聖洛地區進軍，主題為沿著維爾河進攻聖讓德代埃的第30步兵師，透過模型還原盟軍一邊攻占街頭、突破前線的景象。從情境模型中，可以見到被火箭炮炸毀而棄置的四號戰車，以此為中心展開故事；模型配置則是以不斷撤退的德軍、遭受損傷仍持續追擊的美軍為中心，簡單明瞭，適時融入被破壞的街景。透過情景模型忠實還原現場，令觀者在感受視覺震撼效果之餘也能添一分新鮮感。

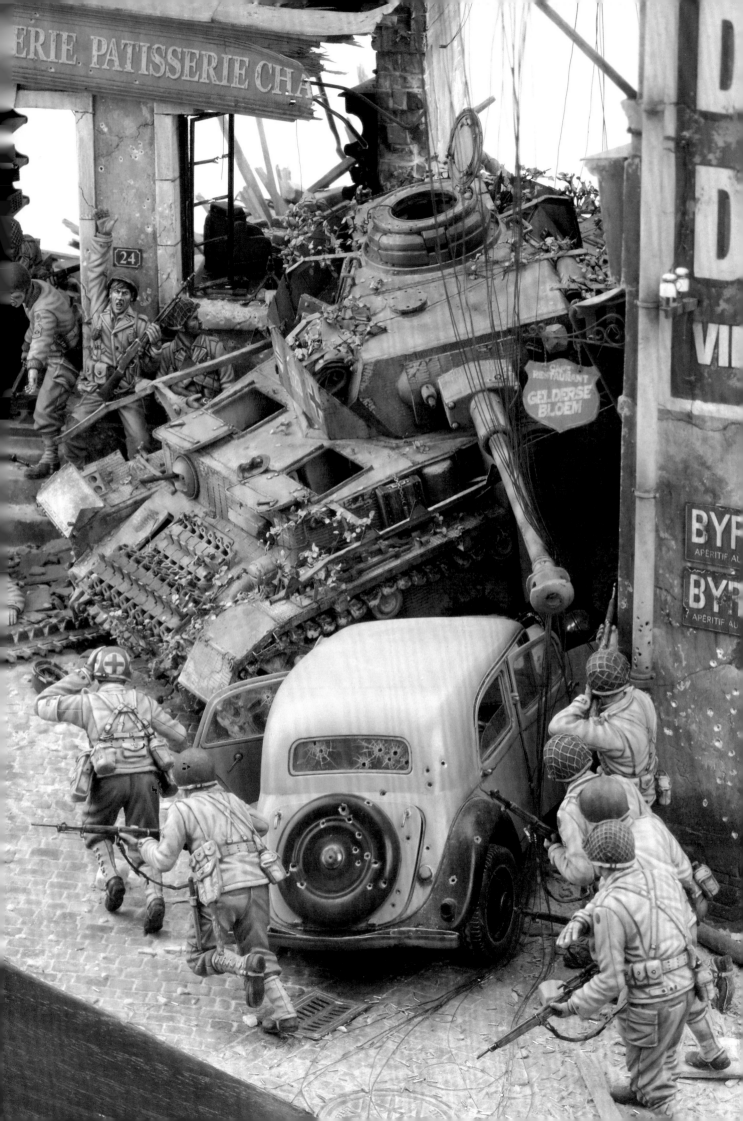

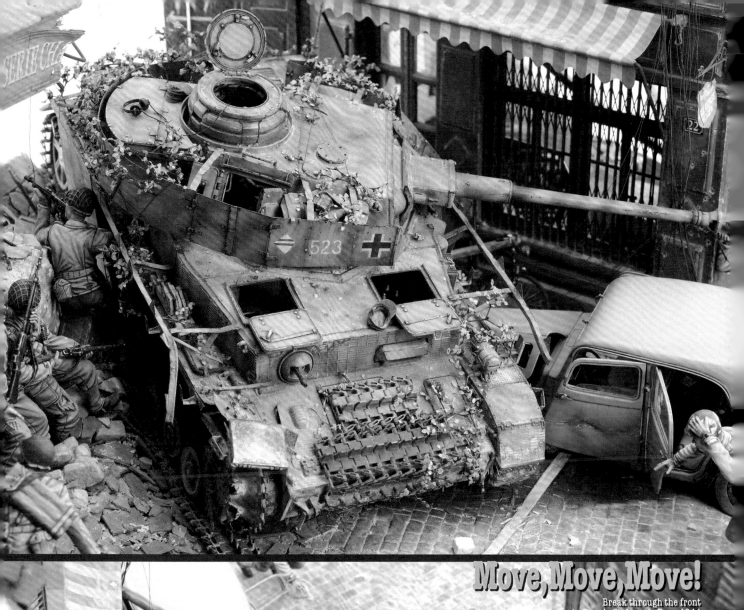

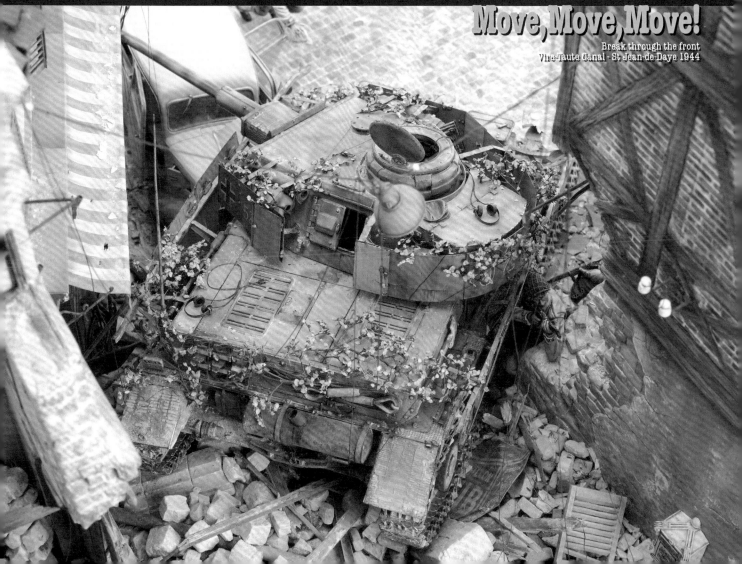

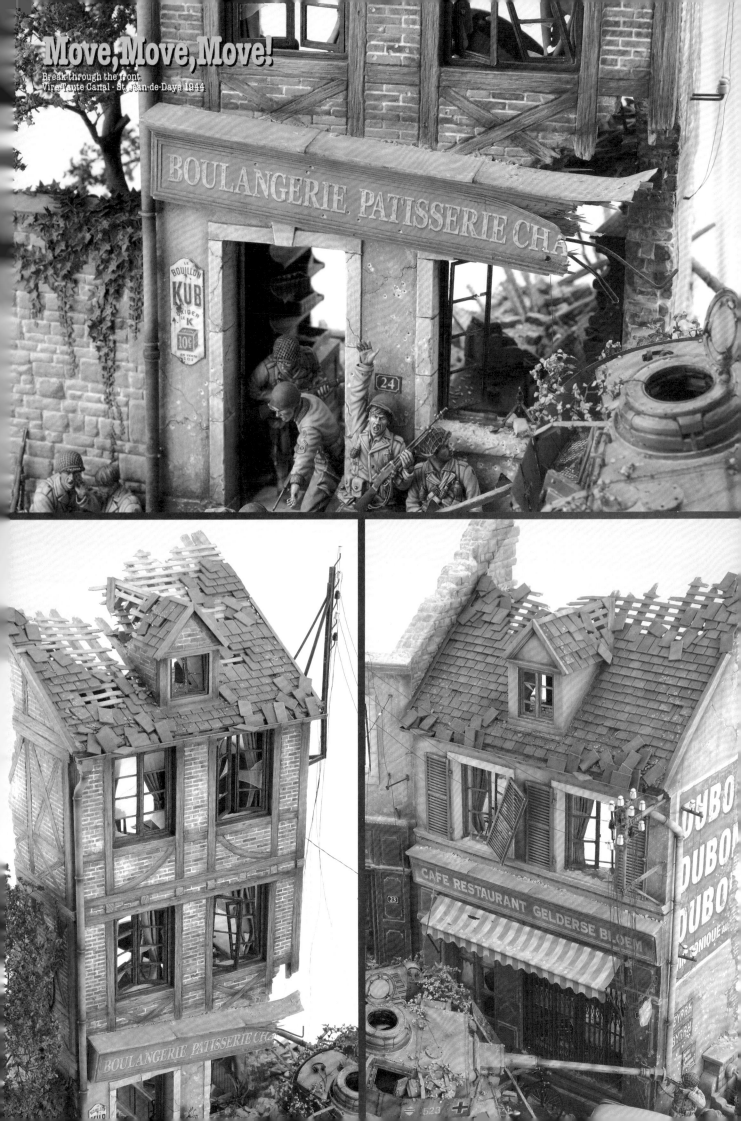

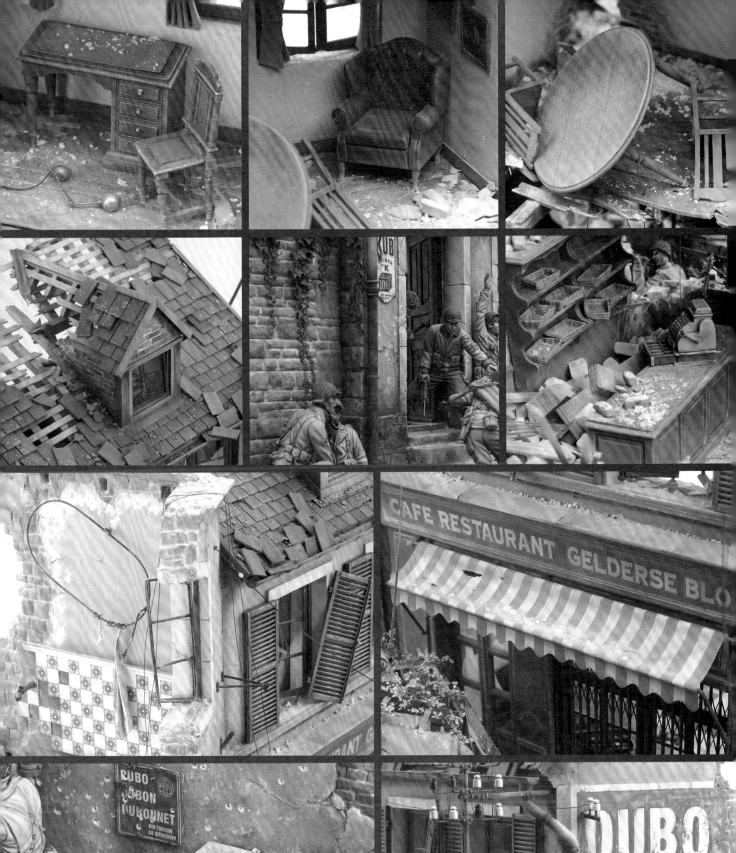

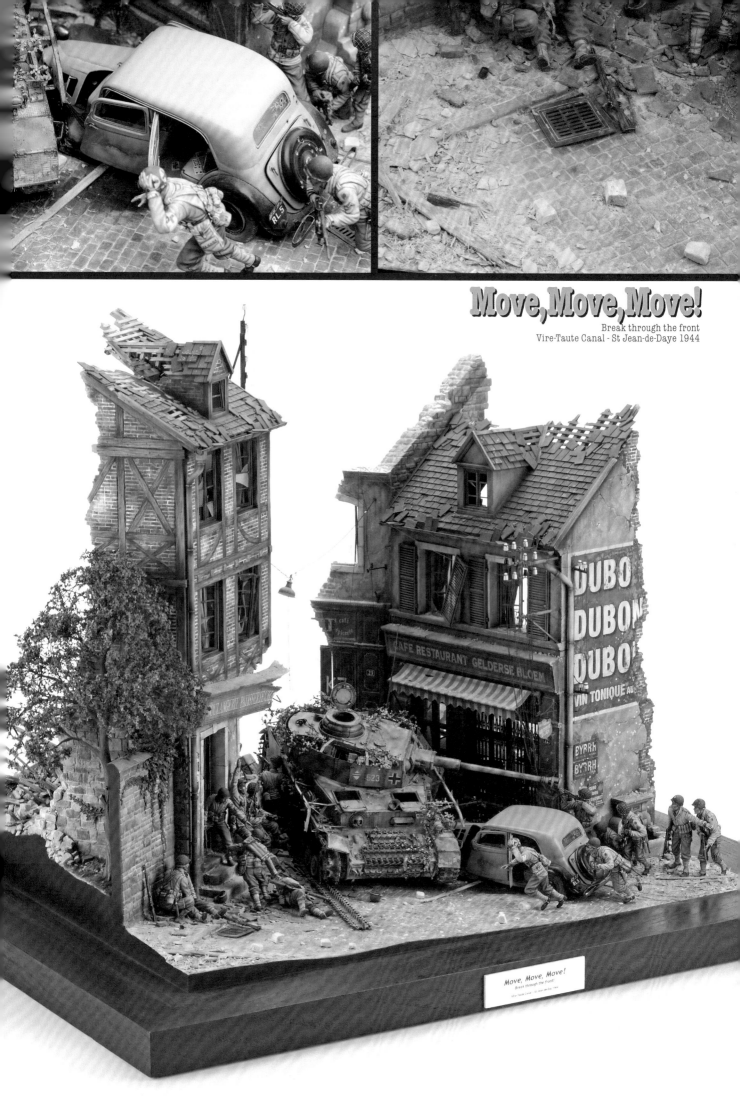

# Move, Move, Move!

Break through the front
Vire-Taute Canal - St Jean-de-Daye 1944

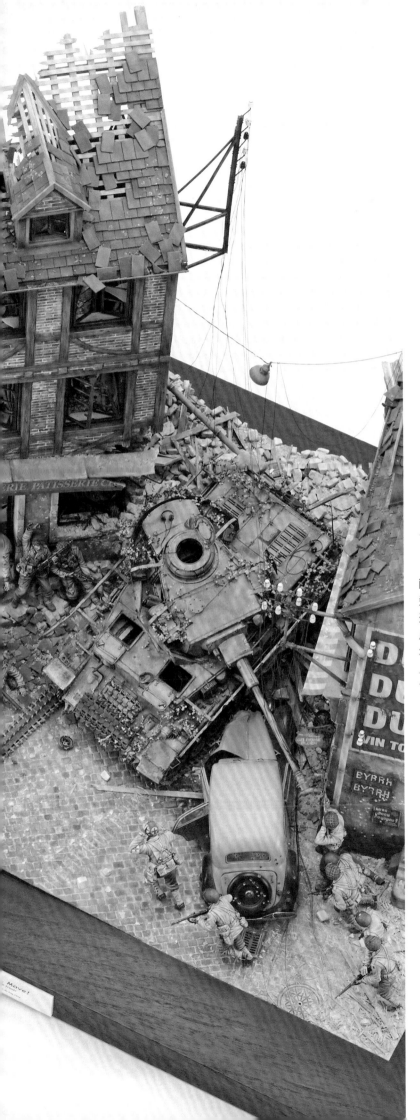

# DIORAMA THE PERFECTION STRUCTURE VEHICLES 2

# 第1章 模型配置

配置，通常是指在平面或空間上配置物品的動作。情景模型的配置也是一樣的道理，就是在展示臺上擺放車輛、人形、建築物等物件，但光只有配置物品並沒有太大意義。所謂的配置，就是向觀者強調模型主題或是想要凸顯的區域，是為了讓主題更為明確所進行的作業，而模型主題所反映的「帥氣度」也相當重要。當以上兩種元素巧妙地結合在一起時，自然就能創造出「完美」的情景模型作品。

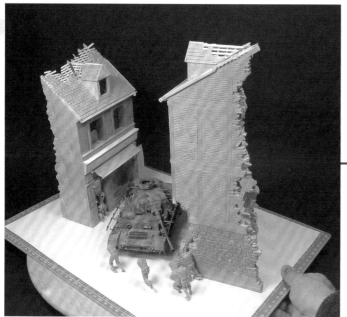

## Chapter 1
# 建築的配置

如果有人問我：「在情景模型的領域裡，什麼樣的情境能夠使『配置』發揮出最大的作用？」這時回答街頭巷戰應該一點也不為過。當戰爭這種非日常的情境一旦進入日常空間當中，往往便能夠提高戲劇性，而故事性也是不可或缺的要素。此外，要忠實重現街頭景物時，建築物可說是必備物件，能夠讓作品增添高低落差的效果。因此首先要思考的，便是製作巷戰情景模型時的配置方式。

▲先暫時將模型物件大致放在平臺上，模擬一下配置的感覺。不要光從單一方向來檢視，而是要從各種角度來確認構圖。把模型放在迴轉臺上轉一圈，就會發現意想不到的配置方式與構圖。

## 1 基本配置

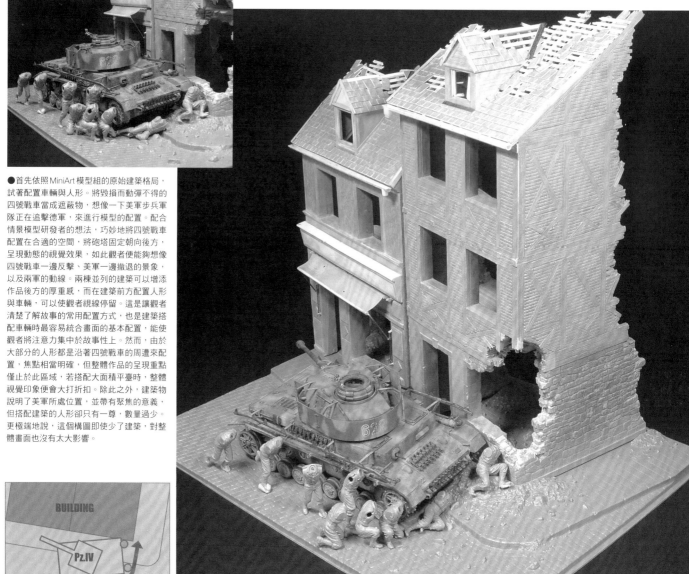

●首先依照MiniArt模型組的原始建築格局，試著配置車輛與人形。將毀損而動彈不得的四號戰車當成遮蔽物，想像一下美軍步兵軍隊正在追擊德軍，來進行模型的配置。配合情景模型研發者的想法，巧妙地將四號戰車配置在合適的空間，將砲塔固定朝向後方，呈現動態的視覺效果，如此觀者便能夠想像四號戰車一邊反擊、美軍一邊撤退的景象，以及兩軍的動線。兩棟並列的建築可以增添作品後方的厚重感，而在建築前方配置人形與車輛，可以使觀者視線停留。這是讓觀者清楚了解故事的常用配置方式，也是建築搭配車輛時最容易統合畫面的基本配置，能使觀者將注意力集中於故事性上。然而，由於大部分的人形都是沿著四號戰車的周遭來配置，焦點相當明確，但整體作品的呈現重點僅止於此區域，若搭配大面積平臺時，整體視覺印象便會大打折扣。除此之外，建築物說明了美軍所處位置，並帶有聚焦的意義，但搭配建築的人形卻只有一尊，數量過少。更極端地說，這個構圖即使少了建築，對整體畫面也沒有太大影響。

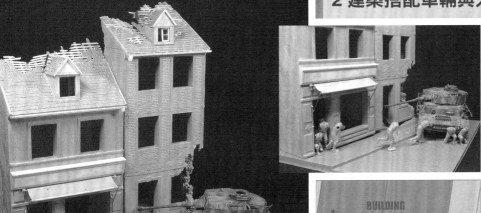

## 2 建築搭配車輛與人形來配置

●考量到配置①的問題點後，發現需要提高建築的重要性，因此將部分人形配置於餐廳門口，以餐廳作為遮蔽物。如果能將人形配置於容易引發觀者興趣的建築物前，就能夠引導視線，達到絕佳的吸睛效果。將人形分別配置於餐廳入口與四號戰車前方，從奔跑的士兵就能想像部隊的行進方向；此外，奔跑的士兵不僅為畫面增添緊張感，也是連結建築與車輛，塑造一體性的重要構圖要素。在此將四號戰車從配置①的中央位置，改移到平臺的右側，利用左側的空間配置人形，更能彰顯故事性；右側則配置車輛、左側配置人形，取得平臺的平衡感，並增添作品的可看之處。只要像這樣改變車輛與人形的配置，相較於配置①，更能展現出作品的躍動感與緊張感，頗具視覺效果。然而，兩棟並排的建築，在配置表現上有其極限，如果想要創造與眾不同的視覺感受，就必須積極地改變建築的排列方式。

## 3 配置建築的方向

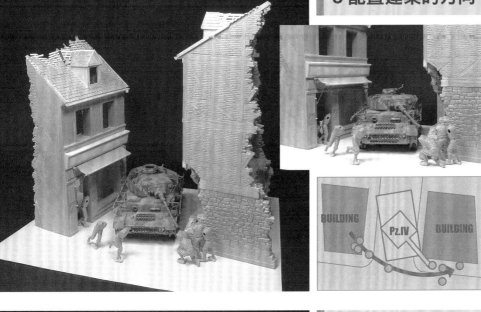

●配置①②都是依照MiniArt的情景模型組來配置建築，這類型的配置方式是許多模型帥經常運用的基本構圖，雖然簡單明瞭，但不可否認仍欠缺新鮮感，因此在配置③試著改變建築位置與構圖。人形與車輛的關聯性及故事性沒有改變，而是將原本相鄰的建築改為面對面的配置。金子辰也老師也曾經在情景模型與1/48雪曼戰車上運用類似的配置方式，創造出絕佳的視覺效果。由於道路配置於作品中央，強調了構圖的景深，造就不同的新鮮感。街道的情景模型大多安排建築沿著主題配置，空間感狹小，但這裡的構圖能夠呈現道路通往後方的延伸感，而且從正面欣賞作品時，正是採從士兵背後觀望的視角，如此還能想像占領前方道路的敵軍姿態，更具臨場感。當兩棟建築排列在一起時，看起來就像是一棟集合建築，難以製造高低差的變化；但如果將建築擺成面對面，不僅強調了建築的高度，也增加了構圖的變化，作品不會流於單調。此外，在狹窄空間中呈現的牆面落差巧妙地融入街景裡，適度呈現戰爭實境的氣氛。

## 4 製造高低落差

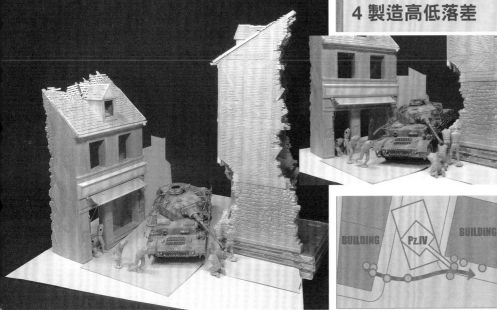

●配置③重新改變建築的配置，使得外觀印象大為不同。但仔細觀察，會發現構圖仍趨於平庸。接下來人形與車輛的位置關係保持不變，加以調整建築或道路的構圖。相對的兩棟建築原本的高度就不同，一眼就能看出高低差，不過如果能增加3層式建築的高度，兩棟建築的高低差會更加明顯，構圖更具生動感。但是製造高低差並不是胡亂地增加建築高度，如果高度過高，會使作品的縱向留下多餘的空間，使得作品欠缺生氣，因此在情景模型中配置有高度的建築時，絕對不能毫無意義地增加高度，必須隨時留意建築與地面物體的平衡。左圖可看出3層式建築的地基增高，為了讓整體視覺看起來更為自然，後方地面也隨之增高，平臺形成和緩的坡度，地面也增加了高低差，如此更能營造出諾曼第擁有大量平緩丘陵地的特性，增添作品的臨場感。最後將3層式建築稍微移到後方，平臺右前方多出的空間變成配置人形的區域，使主題更加鮮明；另外再將2層式建築往前方移動，後方增加倒塌建築的部分牆面，強調作品的景深。人形與車輛的位置與配置③相同，但構圖增添變化後，整體視覺效果便大為不同。

## 5 更複雜的建築配置

●配置③與④是考量到構圖鬆散，而將兩棟建築拉近距離，但這樣也讓士兵的奔跑距離變短，少了緊張感。此外，仔細觀察配置①到④的俯瞰圖，都能發現共通的特徵——為了避免空間浪費，都能依照平臺的輪廓來配置建築。建築後方的死角空間正是配置上的大忌，因此在配置時會盡量避免留下多餘的空間。但即使改變平臺的尺寸，也會受限於建築物的外形，使得配置自由度降低。針對以上問題，在配置⑤做出修正。延續配置④的構想，不必在意建築物的死角空間，做出更吻合街頭氣氛的配置。這個配置的特徵是為了呈現整體特色，將作品的主角人形大範圍配置於平臺上，且士兵人形的動線與平臺的對角線重疊，藉此誘導觀者的視線，從作品一端移到另一端；加上士兵移動距離變長，緊張感絲毫沒有減弱。透過平臺前方留空，便能夠營造出歐洲街角常見的廣場風格，雖是大膽的建築配置，卻依舊保留諾曼第小型街道某一角的真實感。

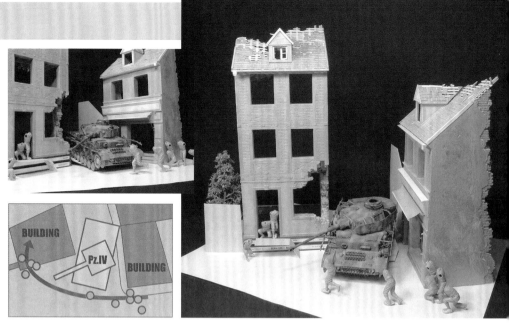

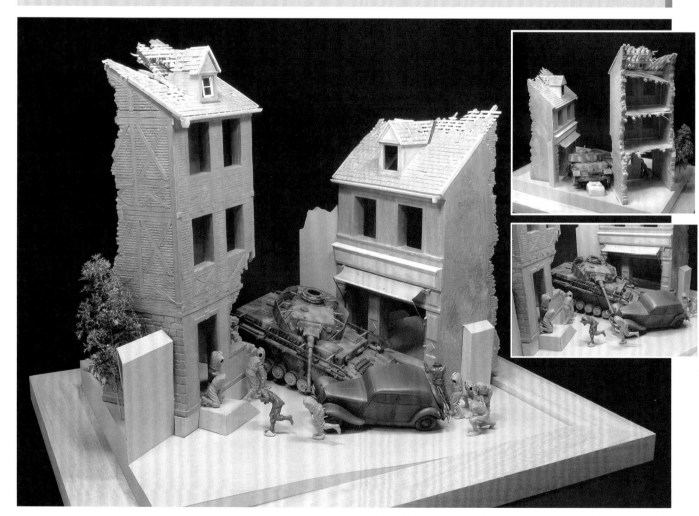

●來到配置的最後步驟，微調模型細部並調整整體構圖。使用厚紙板製作傾斜地面與追加的建築物件，一邊確認形狀、大小，以及整體平衡，一邊動工製作。上圖的成品是提供專欄刊載所使用，製作上較為精細，作工稍微粗糙一點也沒問題。從配置①開始，作品的主題均相同。由於改變建築物的位置後，外觀印象截然不同。由於美軍朝平臺的後方奔跑，凸顯出德軍的移動方向及存在感；此外，為了充分詮釋兩軍追擊的狀況，將受損的四號戰車配置方向與美軍行進方向相反，並忠實重現戰車上頭的彈孔與斷掉的履帶，表現受損的狀態。從正面檢視平臺，可以看到建築呈八字形排列，如此便能將觀者的視線從前方廣場引導至街道後方，透過這種構圖方式讓觀者模擬化身為美軍的臨場感。建築物之間的街道往左側彎曲延伸，營造街道的遠近感；而當後方街道變窄時，則能呈現景深，創造平臺的寬闊感。至於其他的模型配置方面，還可以擺放雪鐵龍汽車，與四號戰車碰撞；或是在美軍奔跑動線上配置車輛，增加士兵動態的變化等，大膽加強細部。本作品的配置，主要在②～③以及④～⑤的兩個階段大幅變化，在這些步驟中不妨加上創意，大膽變換配置。最終階段的外觀印象相當重要，與其過度拘泥於「衝擊性的構圖」，倒不如以「整體的美觀性」為優先。圖中車輛與各種人形是用來檢視構圖的平衡感，並沒有全部用於本作品。

## 思考展示臺的高度

●展示臺用來陳列作品，相當於繪畫作品的畫框，也是用來襯托情景模型的重要要素。要製作出完美的展示臺，取決於塗裝作業的表面加工好壞與否，此外，展示臺與上方作品之間的平衡也非常重要。下圖 **1** 為原作品的展示臺，圖 **2** 則是依據圖 **1** 後製的影像，各位可以比較一下兩邊

展示臺的高度與外框寬度。原作的配置是以高臺所構成，縱向且具有重量感，像這類情景模型作品，如果使用圖 **2** 的高展示臺，整體視覺就會欠缺安定感。同樣都是縱向具重量感的構圖，如果沒有太多微型情境模型的要素，如此搭配也沒有太大問題；但若是細節較為豐富的情景模型，

此時展示臺便需要能夠承載上方重量，營造出安定感。除此之外，圖 **2** 的外框寬度小於圖 **1** 的一半，過細的外框會給觀者廉價的視覺印象。總結以上因素，最後選擇降低展示臺高度，選用能凸顯作品風格的寬幅外框展示架。

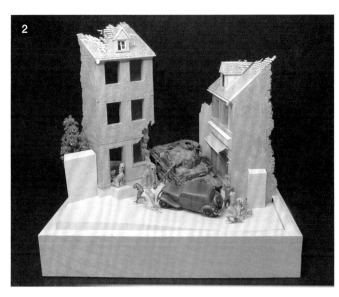

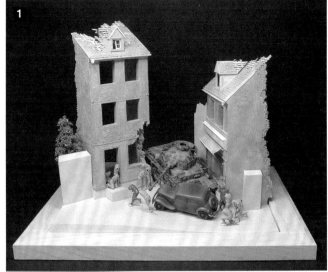

## 本作的配置重點

●最後要解說本作的配置重點。本次採用較不一樣的流程，先製作建築後再進行配置。原本的流程應該要先假組建築或車輛，再決定場景設定→排列模型元素→決定平臺尺寸。但如果像本範例先完成建築配置，整體配置就會受限於建築的外形，難以自由組合。
●決定大致輪廓之後，再加上人形等要素，就能夠變更模型配置。

**10** MiniArt 模型組所附的兩棟建築，原本高度就不同，在此加大高度落差，製造變化，增添作品的高低差與立體感。

**9** 道路從此區域開始向左，從正面檢視時，能看出畫面景深，營造後方的寬闊空間感。

**8** 改變車輛的尺寸，可為畫面帶來變化。當情境模型配置多臺車輛的時候，若車輛尺寸不同，較容易配置；此外，車輛距離靠近一點，會比遠距離更易於配置。

**1** 美軍追擊的動線。

**2** 德軍攻擊方向。

**3** 樹木可以替建築構成的情景增添色彩。在情景模型中，樹木和水都是較為醒目的要素，也是能顯現諾曼第特徵的物件。

**4** 雖然是較不醒目的部分，但可以注意到「建築物與牆面」、「地板與地面」的高度不同，平面的變化能帶來視覺上的刺激效果。製作牆面交會的陽角，並在塗裝時加入陰影，增添色彩變化。

**5** 比照建築物，地面也製造出高低差，營造視覺上的變化。之前曾提到情景模型採用斜坡的理由，加上諾曼第有許多和緩丘陵地，經常可見傾斜的街頭。

**6** 為了與後方的密集建築相互對比，前方製作廣場，製造出留白空間。這處留白一眼看似多餘，但卻能凸顯故事性或動線，是相當重要的空間。

**7** 右圖透過修圖，減少建築物與地面的高低差。雖然平面構圖保持適度間距，但平坦的地面加上和緩的高低差，給人沉穩的印象，如此一來戰爭的緊張感也大打折扣。

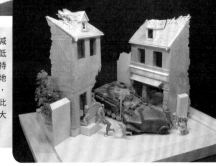

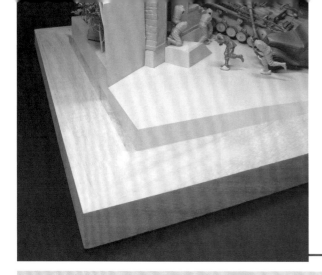

# Chapter 2
# 製作木頭展示臺

在選擇情景模型的展示臺時，如果選用市售成品，整體配置就會受限於展示臺的尺寸，無法提升構圖的自由性。因此若是配置時出現瓶頸，就要當機立斷，自己DIY製作展示臺。雖然使用木材製作，但原理就跟塑膠板一樣。製作原創的展示臺，才能為情景模型創造更多的可能性。

## 木材加工方式

●展示臺可依喜好選用壓克力板或塑膠板等素材，只要能做出美麗的成品、吻合作品的概念，不必拘泥於材質。以往可能都是使用固定的素材，但木頭展示臺在各種型態的模型作品上都適用，無論強韌性、木紋的美觀性都極為優異，且值得易於加工，值得大力推薦。

●要漂亮地切割木材比想像中還要難，木材切割後如果有參差不齊的切口，若縫隙不大，可使用補土來修補。要漂亮地切割木材，建議使用「木材切割輔助器」，可以將木材切割出45度或直角的角度，讓切口更為平整。但切割時要將木材牢牢固定，請參考以下示範。

**1** 為了牢牢固定木材，可參考右圖，在木材與輔助器的縫隙塞入厚紙板，但要小心不要壓迫到木材而在表面留下痕跡。將鋸子刀刃插入溝槽時，以溝槽不會有空隙、能咬合固定的程度為宜。右圖是將1.2mm的塑膠板黏上雙面膠，固定於溝槽側邊，將溝槽的縫隙填滿到極限，保持鋸子能拉出來的程度。

**2** 木材切割完成的狀態。本次製作的展示臺為側面沒有加施裝飾的素面款，這是為了與臺面上的作品保持平衡，如果作品為構成要素較豐富的場景時，展示臺可以扮演襯托的效果。完全沒有任何裝飾的樸素展示臺也許會給人廉價的印象，但邊框採用剖面尺寸為45×25mm的粗框，具有厚度，能呈現厚實感。

**3** 將切割後的木材黏合成邊框。切口先用砂紙打磨，這裡要留意打磨過度會使邊框變形，因此可以將砂紙固定在木作角材上後來打磨。

**4** 使用施敏打硬的「木工用 速乾」黏著劑進行接著。這款黏著劑具有快乾與強力黏著的特性，之後可以用直角尺確認直角部位是否牢固黏合。

**5** 外框黏合完成之後，將木作角材黏於內側，作為補強的內框，並用來固定底板。展示臺除了具有襯托作品的效果外，也能當作拿取作品的底座，具保護效果，因此需加強展示臺的強度。

**6** 將切割好的椴木合板嵌入底板。

**7** 使用施敏打硬的木工補土，修補木框接縫的縫隙或表面痕跡。

**8** 嵌入內框與底板後，確認木框強度是否足夠。最後用600～1000號的砂紙固定在木條上，仔細打磨臺面。在模型大賽中，展示臺也許會被列為評分項目，如果想要公開展示作品，就必須注意展示臺的美觀。

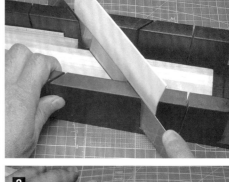

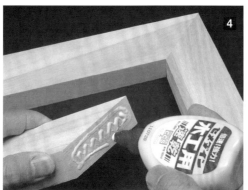

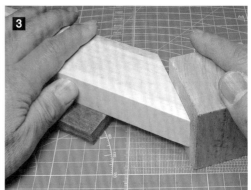

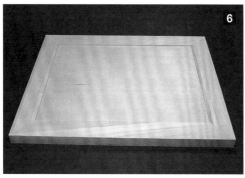

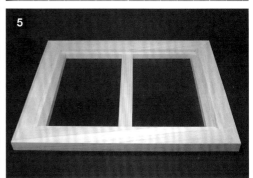

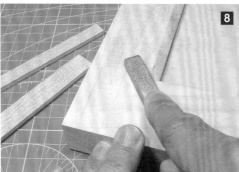

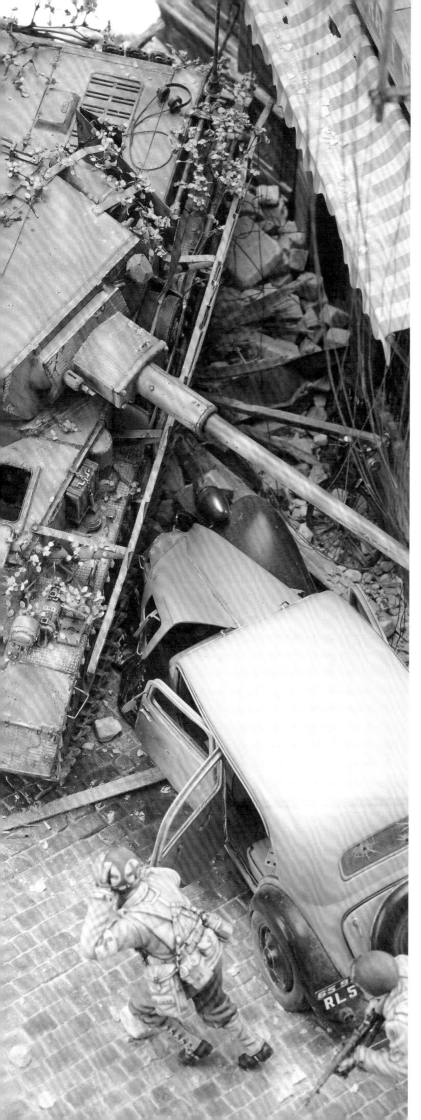

# DIORAMA THE PERFECTION 2
## STRUCTURE VEHICLES

# 第2章　製作車輛

在戰車情景模型的領域中，「車輛」是舉足輕重的存在，至今有許多經典的模型作品都是以車輛為主軸所構成。然而，本次製作的作品同時配置了戰車與汽車，兩者都是訴說場景故事的重要角色。製作步驟與塗裝方式基本上與一般車輛沒有太大差異，但在高密度的情景模型中，要考慮到如何打造背景的統一感，同時凸顯出車輛的存在感，加以詮釋現場狀況。在此要示範從車輛製作到塗裝的步驟，介紹如何透過車輛來營造氛圍。

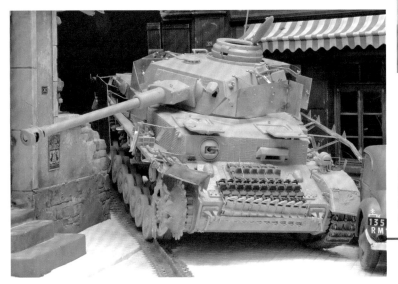

四號戰車的組裝流程和一般戰車模型相同，但為了吻合情景模型平臺的風格，像是可動式履帶、符合故事性的外觀受損效果、舊化加工等，都與一般車輛模型不同，在此介紹情景模型的戰車製作流程。

## 車輪周遭部位的製作

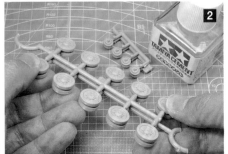

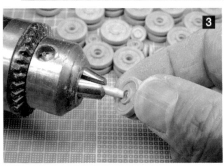

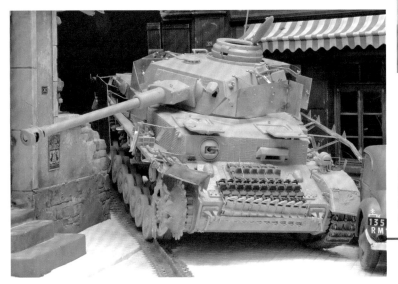

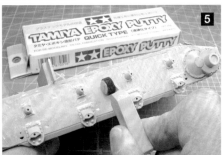

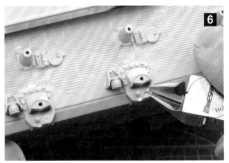

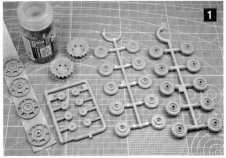

●在此使用的模型組為DRAGON的四號戰車H型防磁塗層版本，乃是根據最新的考證資料高度還原戰車細節，車體施加的防磁塗層質感極佳。由於零件數量眾多，組裝上較為費工費時，但就算以正常方式組裝，就足以呈現出具有密度感的成品。

**1** 通常組裝好戰車模型的所有零件後就能進行塗裝，但本次先塗裝車輪周遭的支重輪等內部零件。如果在組裝途中進行塗裝工作，往往會減緩模型製作的效率甚至降低動力。因此在組裝前先塗裝，不僅省時，也節省塗料（原本內外支重輪在戰車行進時，會因履帶中導板摩擦的緣故，時間久了便開始生鏽）。

**2** 戰車支重輪零件數量較多，組裝費時，但支重輪與支重輪之間有模型框架相連（如上圖），要組裝前後零件並不難，而且同時切割兩個零件相當輕鬆。

**3** 使用電動鑽頭打磨切割後的支重輪。實體戰車的支重輪雖然也有分模線，但模型組的分模線較粗，有損美觀，因此要打磨乾淨。要將支重輪固定於鑽頭時，可選擇的方法很多，在此將削成錐狀的框架插入支重輪中心的洞中，加以固定。

**4** 戰車工具箱和吸排氣用罩網等部分似乎特別顯眼，與支重輪一樣，先進行塗裝。

**5** 在戰車側邊施加防磁塗層。有些實體戰車並沒有施加塗層，因個人喜好在此選擇施加塗層。

**6 7** 由於本作品是以街頭為背景舞臺，地面可見散落的瓦礫，因此四號戰車的車輪部位加工成可動式懸吊，以貼合瓦礫地面。作業方式相當簡單，只要將A38（A39）與A42（A43）的迷你圓柱卡榫剪掉（如圖 **6**），利用簡單的小步驟就能讓履帶更能貼合地面，效果如圖。當車

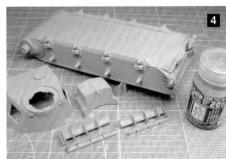

輪貼合凹凸不平的地面時，就能表現出車輛的重量。在黏合負重輪外蓋時，要避免讓懸吊零件沾到接著劑。

**8** 在鋼材組裝而成的車架上裝上擋泥板，並用螺絲固定止滑鋼板。在製造擋泥板的傷痕後，車架與鋼板之間會產生縫隙，這時使用美工刀在止滑鋼板上頭輕輕刻上記號，最後再用TAMIYA的蝕刻刀片（0.1mm）刻上紋路。

**9** 為了重現車體右側的履帶中彈以及擋泥板翹起的受損狀態，依照右圖，將模型組擋泥板內側的部分加工出翹起的傷痕。

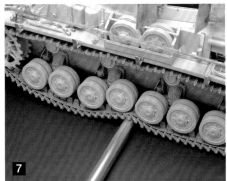

## 提升細節與內裝製作

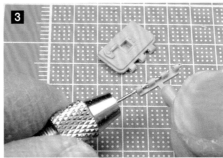

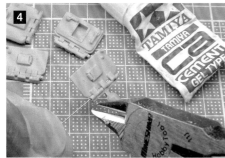

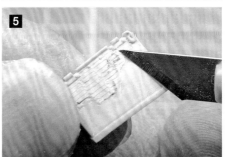

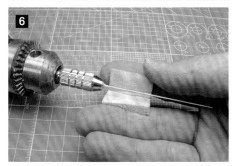

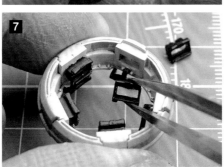

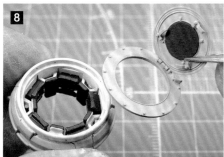

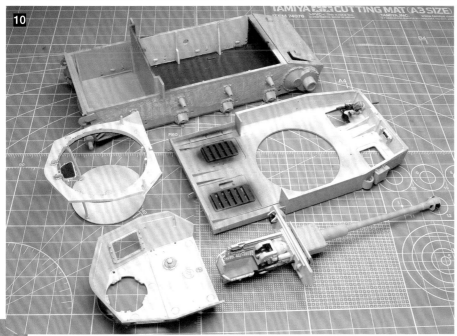

**1** DRAGON 模型組的還原度很高，模具相當細膩，但在成形過程中，還是會發現一些需要厚度的零件或是直接被省略掉的模具。左圖是裝設於砲塔側邊艙蓋上的排水裝置，將邊緣削薄加工，並在削薄的塑膠零件上裝上補強支架。

**2** 模型組的零件艙蓋把手為一體成形，先留下基座，使用蝕刻刀片切下把手。這樣可使艙蓋與把手留有空隙，強調了零件的分離感，增加密度。此外，駕駛與無線電操作員使用的艙蓋把手，也以相同的方式加工處理。

**3** 作品要重現四號戰車被乘員棄置的狀態。將車體配置於模型平臺後，得考慮到地面傾斜度以及外觀效果，調整艙蓋的開闔狀態，在此將砲塔艙蓋做可動加工。先用 0.6mm的手鑽將艙蓋鉸鏈穿孔，砲塔側的鉸鏈再與砲塔黏著前先在中心鑽出孔洞，穿孔時要貫穿鉸鏈上側。

**4** 暫時組合艙蓋的鉸鏈與砲塔側的鉸鏈。使用0.6mm的手鑽穿過鉸鏈中間孔洞，確認完全打穿後，再插入黃銅線。使用比軸心孔洞更細的0.3mm黃銅線，便不會壓迫到塑膠材質的鉸鏈。如果黃銅線過粗，與孔洞之間幾乎沒有空隙時，就會對塑膠零件造成張力，之後使用模型溶劑清洗時，塑膠零件便容易破裂，因此要選用細口徑的黃銅線。確認黃銅線貫穿鉸鏈孔洞後，就可以剪掉鉸鏈基座，在切口塗上果膠狀瞬間膠，避免軸心偏移；但如果艙蓋是最後組裝上去時，就不需要以上加工。

**5** 車體施加防磁塗層的部位，使用筆刀切削，製造受損效果。不要直接切削，而是先用紅筆描繪受損分布，較能取得平衡感。

**6** 將0.8mm黃銅線固定於電動手鑽上，用銼刀打磨成錐狀，製作成戰車的天線。接著用400～600號砂紙板打磨，最後再用海綿砂紙整平表面。

**7** 模型組的砲塔潛望鏡也是採透明零件。本次製作是將艙蓋打開，剛好能呈現零件的密度，但零件組裝後便很難塗裝，最好先完成塗裝再進行組裝。如果重視潛望鏡的細節，可以依照亮光綠→遮蓋鏡片→銀色→黑色的順序塗裝，但本次僅簡單遮蓋鏡片後塗上黑色塗料。

**8** 將艙蓋內側的頭部保護墊塗黑，營造出人造皮革的質地。但觀察實際戰車的照片，有些模型是採迷彩色，有些則是塗裝成接近車體的顏色。接著處理潛望鏡上的對空機槍架的滑軌側邊，先用0.3mm的手鑽打出排水孔。

**9** 由於無線電操作員座位也採開放設計，要針對MG34機槍仔細塗裝。瞄準鏡漆成暗黃色，上面的臉部護墊為原野灰，MG34彈藥袋部位為卡其色，皮帶為皮革色，並針對塗成半消光黑的機槍本體塗上鉛筆粉，重現金屬質感。

**10** 戰車內側一般比較難檢視，因此並未加工還原。像是砲塔機板直接沿用 TRISTAR 的四號D型，砲尾的空彈夾收納艙則使用 TAMIYA 的四號H型；車內塗裝採用 Gaia-color 的車內色塗料，將基板漆成土紅色，再用暗黃色油彩顏料漬洗車內整體，艙蓋周圍與砲尾部等明顯區域再施加紅漆做斑駁處理。

●製作初期階段，因為無法取得內裝零件組，難以還原內裝，直到將模型組裝完成後配置於平臺上時，發現車體向前方傾斜，這才發現車體內部有些空蕩蕩的。後來幸好取得了GUNZE（現今的GSI Creos）生產的四號戰車G型的內裝合成樹脂零件組（現已絕版），終於趕在作品即將完成前完成內裝組裝。

**11** 在組裝車體前，零件組的零件也已經組裝好了，但這些零件無法直接放進車內，因此先將零件切割，確定尺寸能放進砲塔環。塗裝則是先全部塗上車內色，接著針對無線電、儀器、砲彈等細部進行塗裝，最後比照車體外側施加傷痕、清洗舊化等步驟。

**12** 僅針對艙蓋等可見範圍追加配線等細節，以及細部塗裝。四號戰車的艙蓋全開後，車內十分顯眼，因此放入內裝後更能提高密度。

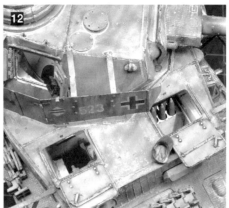

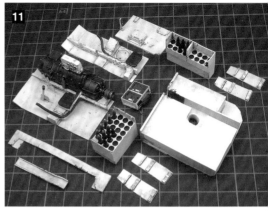

# 使用蝕刻片零件製作戰車裙板

●DRAGON的SMART KIT版四號戰車，無論是砲塔的裙板、裙板支撐架的塑膠厚度都比較薄，也忠實還原外形，與其花時間置換成蝕刻片零件，不如使用零件組較為省時，也較美觀；但如果講究更加華麗的損傷表現，就得換成蝕刻片零件。由於本書的主題著重於介紹技法的實踐理論，在此使用蝕刻片零件來重現裙板部位。本模型使用GRIFFON MODEL的產品，並且在零件接著處施加深溝，當作接著參考點，較容易組裝。

**1** 黏著蝕刻片零件時也可以使用瞬間膠，但如果零件的黏著面積較小，或是需要高強度黏合時，建議使用電烙鐵焊接。右圖是本次製作所使用的工具，先針對每項工具簡單說明。**A** 使用瓦數為30W（右）與55W（左）兩種電烙鐵，30W的尖頭面積小，適合焊接小型零件，畢竟AFV模型的蝕刻片零件尺寸大多較小，因此很常使用到這個尺寸。55W的電烙鐵雖然不是必備，但可以用來焊接厚黃銅板或大尺寸零件，而且加熱快速，能夠快速熔解；如果想要提高作業效率，建議準備一支55W電烙鐵。**B** 電烙鐵座除了能放發熱的電烙鐵，還能放溼海綿，可用來清潔電烙鐵，因此也是必備品。**C** 在電烙鐵焊接前須使用助焊劑，去除油脂或氧化膜。右圖將助焊劑分裝在小瓶子裡，方便使用。少了助焊劑便無法順利焊接，一定要準備。**D** 選用無焦油錫線，銲錫更流暢。**E** 在焊接部位塗上助焊劑時可使用棉花棒或牙籤，老舊的筆也可以，但使用完畢需要清洗，因此選擇用後即丟的棉花棒更為方便。**F** 耐熱指套，可用來抓取並固定發熱的零件。焊接時最重要的是固定零件，相信用手指固定的安全感是其他工具難以取代的。**G** 刮刀，用來刮除多餘的錫，是加工處理的必備工具之一。**H** 鑷子，可用來夾取、固定零件，要選用前端較硬的款式；前端若有止滑紋路設計會更容易使用。**I** 筆刀的作用等同刮刀，都是用來括除多餘的錫。**J** 木板當作焊接時的工作臺。木材有助於金屬導熱，但要注意燒焦的問題。

**2** 彈孔等受損表現在組裝後不容易加工，因此焊接前要先製作受損效果。

**3** 比照實體戰車，砲塔後側的裙板由左右兩片零件所組成。先將零件用瓦斯爐燃燒退火，再將左右零件以電烙鐵焊接。找一個接近模型組裙板尺寸的瓶子或杯子，把零件繞上去彎曲定型。

**4** 砲塔裙板開啟門如同前頁說明，製作可動式結構。右圖是退火的鉸鏈零件前端，穿入作為可動軸的黃銅線，比照右圖量產製作。只要依照示範圖，將零件排列在一起，就能量產出同樣外型的可動軸。

**5** 焊接鉸鏈與開啟門，戴上耐熱指套以方便固定零件，但接觸時間太長還是可能會被燙到，操作時要小心。如同右圖，先將銲錫切割成小塊，少量焊接，就能避免弄髒零件。

**6** 將鉸鏈焊接到門上後，鉸鏈中央插入黃銅線。可以插入長一點的黃銅線，再把多餘部分剪掉即可。

**7** 插入黃銅線後，使用鑷子整成鉸鏈的外形。

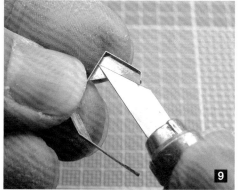

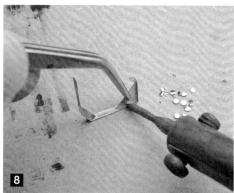

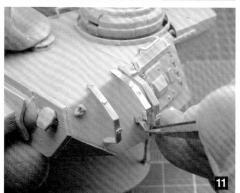

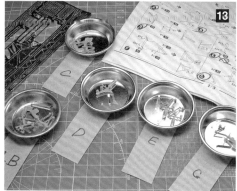

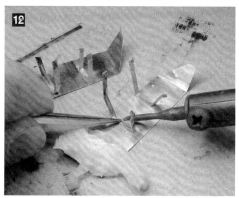

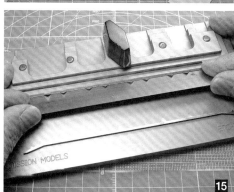

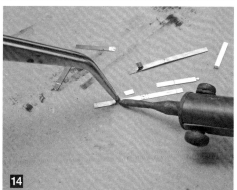

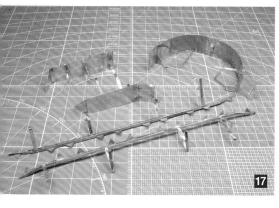

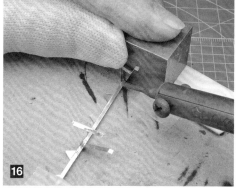

**8** 針對砲塔裙板支撐架的彎曲處做補強。如圖用鑷子固定零件，只要高溫快速熔解銲錫，之前焊接過的零件就不會受熱。

**9** 將焊接過後的零件放入裝水容器中，洗去助焊劑，接著使用筆刀或刮刀除去多餘的銲錫。如果銲錫溢出量太多，就得多花時間處理，因此盡可能使用最小量來焊接。

**10** 使用筆刀或刮刀去除溢出的銲錫後，再用砂紙打磨整平表面。將零件固定在砲塔上的步驟很容易操作，不妨隨機應變進行加工。

**11** 將組裝後的支撐架與塑膠零件排在一起，確認角度與方向，如果發現誤差，就用手指調整。

**12** 焊接組裝完成的支撐架與裙板。為了避免裙板門的鉸鏈零件受熱熔化，可以把溼衛生紙放在鉸鏈上頭，避免受熱。裙板門或支架的螺絲等細部零件，則是在焊接後再行安裝。

**13** 車體裙板的支撐架依照生產時期而有所差異，為了避免搞混，在此依據說明書編號，將零件放在標有號碼的小鐵盤中。

**14** 在部分支撐架的上下支架之間加裝補強基座。基座如左範例圖，在折彎支架前先焊接單邊，再依照說明書指示折彎支架，接著焊接另一側。支架的彎曲角度一旦改變，就很難安裝在車體上，因此安裝時要參考說明書的原寸圖。

**15** 要漂亮地折彎裙板底座或細長零件時，不妨多加利用MISSION MODELS所生產的彎曲輔助器「ETCH MATE」。不過像是勾在裙板勾的三角板，就無法一次全部彎曲，只能一片一片用鉗子折彎。

**16** 焊接組裝完成的支撐架與裙板底座。這時候要留意支撐架的角度，必須與底座保持垂直，如果上下角度偏移就無法安裝在車體上，因此焊接前要謹慎地確認。焊接支撐架時，可以依照圖示，使用黃銅塊抵住亞固定接支撐架，比較容易與底座保持垂直角度。

**17** 完工後的裙板支撐架。裙板通常會加裝螺絲或門栓等細部零件，零件強度夠的話，就可以用瞬間膠或環氧樹脂接著劑黏著固定；而支撐架上頭的螺絲類，可以將PLASTRUCT的圓棒削薄後，抹上果膠狀瞬間膠來黏著。

●焊接作業往往給人高技術門檻的印象，雖然運用焊接的確會產生成就感，但也不能胡亂地使用蝕刻片來焊接。焊接只是為了提高金屬黏著強度的手段，有些零件其實可以用環氧樹脂接著劑黏著，或是盡量使用塑膠零件。畢竟經過最後的塗裝手續後，便難以看出零件的材質，實在沒有必要勉強提高製作難度。

# Pz.Kpfw. IV Ausf. H

• Cyber Hobby 1/35 WW II 德軍四號戰車H型 後期生產型 w/防磁塗層
• MODELKASTEN [SK-17] 1/35 三／四號戰車後期型可動履帶（Type A）
• GRIFFON L35A060 1/35 四號戰車 H/J型後期型 砲塔裙板組
• GRIFFON L35A061 1/35 四號戰車 H/J型裙板專用支架組
• GRIFFON L35A059 1/35 四號戰車 H/J型擋泥板組

**1** 忠實重現右啟動輪中彈後，其履帶、擋泥板、裙板支架受損的模樣。將擋泥板前端換成蝕刻片零件，製造出擋泥板因爆炸衝擊力而嚴重翹起的狀態。要特別留意金屬與塑膠的交界處，為了讓兩種材料看起來像是同樣的材質，需要將塑膠零件的斷面削薄。

**2** 排氣管與引擎排氣管支架換成塑膠綁繩或蝕刻片零件，並增加牽引繩等蝕刻鏈條。

**3** 將砲塔周圍的裙板換成蝕刻片材質後，更增添精密感。

**4** 模型的情境設定為戰車中彈後乘員放棄載具而逃跑，而中彈區域以外的部位都保持原貌，車載裝備的減損或受損表現較為低調。

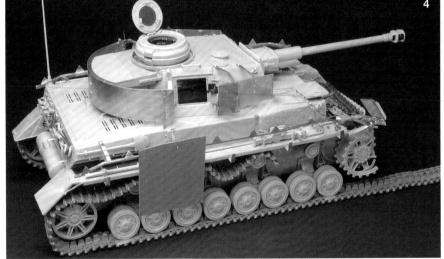

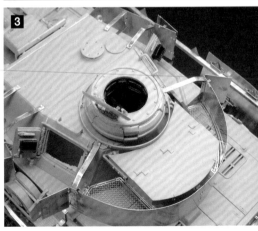

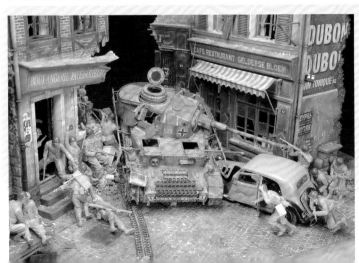

## 裝設裙板的四號戰車

●諾曼第的四號戰車大多都是卸下車體裙板，很有前線戰車的味道，但本次製作的四號戰車反倒刻意裝上車體裙板，其實這與之後要配置的美軍人形有很大的關聯，因為本作品的主角並不是四號戰車，而是美軍步兵。敵軍是造成步兵緊張氣氛的重要角色，敵軍聲勢太弱就會失去氣氛。在這個情境裡，虎I戰車也許很合適，但該時期的美軍戰區並沒有虎I戰車的身影，因此為了強化四號戰車的氣勢，便在車體安裝了裙板，藉此提升車體的厚實感與外觀氣勢。歷史考證雖然很重要，但過於拘泥考證就無法創造有趣的作品了。

# Chapter 2
# 戰車迷彩的塗裝

戰車大多採用舊化塗裝的方式，因此基本的塗裝色調要以舊化為主。由於諾曼第地區的土壤顏色為土黃色系，在此介紹如何透過塗裝來顯現髒汙效果，以及戰車的基本塗裝步驟。

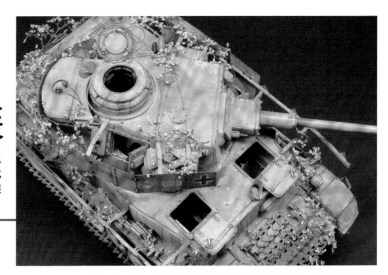

## 進行基本塗裝

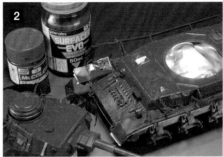

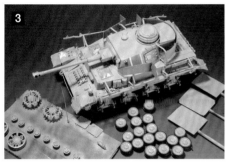

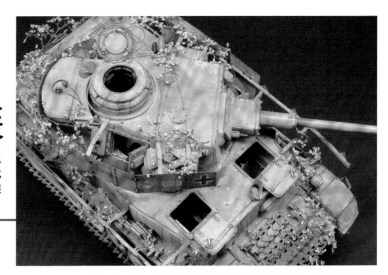

**1** 考量到塗裝方便與髒汙效果，在此將裙板及路輪部位裝上握杆，分別塗裝上色。

**2** 為了製造車體塗裝剝落的效果，首先使用gaianotes的surfacer evo底漆補土（鐵紅色）打底。但直接噴上後如果產生些微塗膜剝落，外觀看起來會變成茶色，因此要混合紅色塗料，提升紅色的彩度。

**3** 基本色為暗黃色＋白色＋純色黃的混色塗裝。

**4** **5** 綠色迷彩為橄欖綠＋白色＋純色黃，茶色迷彩為紅棕色＋自然棕＋白色，白色的用量不要太多，降低明度，塗裝成偏暗（高彩度）的顏色，這是機體布滿灰塵與髒汙為主的舊化處理方式，為了顯現出白色灰塵而將底色塗裝成暗色。 ※ 全部使用gaianotes的硝基塗料。噴上水補土噴罐之後，為了製造塗膜剝落的斑駁效果，要先塗上 GSI Creos 的離型劑。

**6** 基本塗裝完成後，用筆刀或牙籤剝除塗膜；如果難以剝除時可塗上稀釋液，讓塗膜更容易剝離，但不要剝落過度。最後貼上水貼紙，再將整個車體噴上 GSI Creos SUPER CLEAR III透明漆製造塗膜，斑駁處上塗膜時要特別注意。

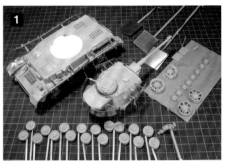

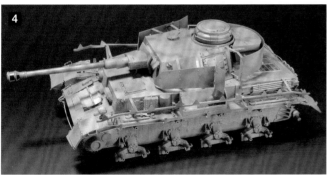

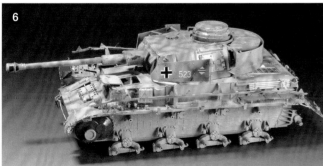

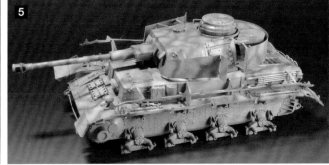

**7** 戰車的支重輪或導輪與履帶的接地面，塗上 MR. METAL COLOR 硝基性油性鉻銀金屬漆，再用乾布打磨，製造金屬質感。

**8** 履帶塗上硝基消光黑＋紅棕色的混色塗料，再用水性溶劑將舊化土溶解稀釋後，進行漬洗處理，增加塵土表現。乾燥後再用刷毛具有彈性的筆刷擦拭，當表面顯現出舊化土後，就能表現塵土的質感。

**9** 履帶接地面及路輪等摩擦部塗上石墨黑或金屬色舊化土。

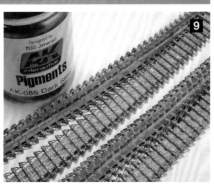

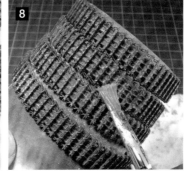

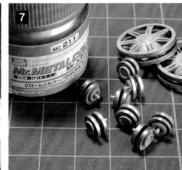

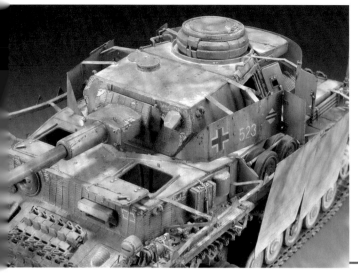

# Chapter 3
# 戰車的
# 舊化與最終加工

舊化是決定戰車最後加工好壞的重要因素，如此形容一點也不為過。由於戰車平時便投入戰鬥裡，車體的汙垢與破損十分明顯。1944年6月，諾曼第地區雨勢不斷，各位不妨一邊想像當時戰車的髒汙程度，一邊動筆製作。

## 車體下側的舊化處理

**1** 使用松節油稀釋暗褐色的油彩，接著針對模型細節，在角落滲入墨線。等塗料稍微乾燥後，再用筆刷沾上少許松節油，將油彩暈染開來，更接近周遭的顏色。這個步驟裡，要在車體的平面以輕觸下筆的方式，製造出輕微的模糊斑點，而垂直面則要由上至下塗出雨水的痕跡。

**2** 先在車體下側的陰角處塗上舊化土，製造髒汙效果。在此使用MIG Productions沙灘色與淡土色舊化土，兩色不用完全混合均勻，塗在上側轉輪與懸吊周遭部位。

**3** 使用滴管滴入水性溶劑，暫時固定舊化土。溶劑滴出的流量如果太多，會把舊化土沖掉，因此須依照圖中指示的位置，慢慢且平均地滴在舊化土上頭。

**4** 將步驟 **3** 所使用的舊化土與溶劑少量混合，揉捏成偏硬的泥狀，塗在減速機外蓋周圍、上側轉輪支撐架、懸吊周圍、導輪基座等部位。塗抹的訣竅是採切削的方式，在零件角落用筆刷塗上舊化土泥，最後再將舊化土顆粒散在泥土周圍，增加泥土的重量感。

**5** 等舊化土乾燥後，再用筆刷或棉花棒擦拭並整平看起來較不自然的部位。由於舊化泥乾燥後十分脆弱，容易剝落，因此要滴入AK Interactive的情景地表材料固定劑，讓舊化土定型。以往要固定這類素材，通常都使用加水稀釋後的壓克力消光劑，但用於粉狀材料時容易變色，潮溼感較重，而AK Interactive的定型劑變色較少，且定型力強。

**6** 定型劑乾燥後，看起來較為濃厚的部位可用刷毛帶有彈性的筆刷擦拭。

**7** 使用情景地表材料固定劑將舊化泥定型後的狀態。滴上定型劑的地方看起來些微變色，但變色程度不會產生太大問題。如果感覺有些區域變色太過明顯，可以使用筆刷擦拭，但如果將高明度的舊化土過量塗抹於陰影處，陰影部位會因變克而失去立體感，這樣費盡千辛萬苦製造的粗糙塵土顆粒感就會趨於平坦，因此進行復原作業時要小心謹慎。

**8** 沒有滴上定型劑的舊化土部位，可以隨時擦拭掉，這個部分可使用筆刷濺落水性溶劑，隨意地製造小型斑點。由於車輪一帶已經填上舊化土，看起來不會過於單調，但製造斑點後會更有戰車的髒汙感。之後再將舊化土以溶劑稀釋，噴濺於部分區域上，製造泥土潑濺的效果。

**9** 轉輪轂蓋內側想要用填補舊化土的方式重現，可以大量溶劑稀釋舊化土，再以漬洗的要領滲入。舊化土的漬洗範圍包括擋泥板內側轉角、車體下側前後等容易附著汙垢的區域，可有效製造基底的汙垢。

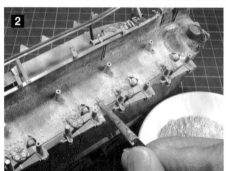

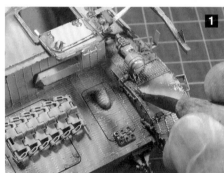

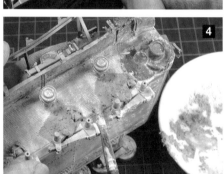

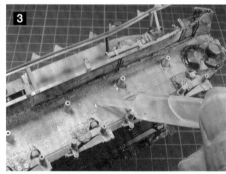

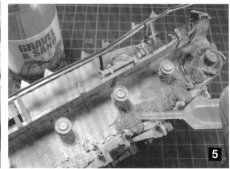

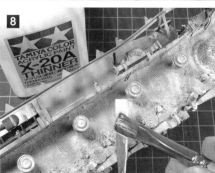

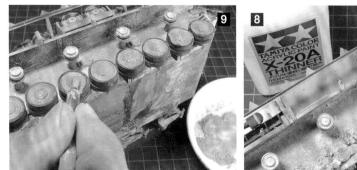

戰車的舊化與最終加工

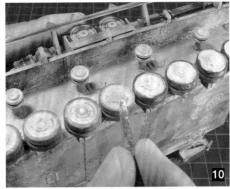

**10** 圖中右邊的4個轉輪是清洗後乾燥的狀態。實際車輪也會出現類似的泥土附著現象，但就模型的角度來看，感覺還差臨門一腳。這時候就用筆刷或棉花棒，暫時弄散固定的舊化土，將水性溶劑滴入變成粉狀的舊化土，再次定型後便能呈現髒汙的效果。雖然沒有必要全部改變轉輪上頭附著的泥土量，但可以刻意讓部分的泥土少一些，部分則泥土過量填充，製造出外觀差異與變化性。

**11** 舊化土的清洗針對陰角處施加最具效果，因此在啟動輪與導輪施加舊化土。左邊為清洗後乾燥的舊化土，右邊為拭去部分舊化土的狀態。擦拭舊化土並不難，只要用柔軟的棉花棒擦拭多餘的部分，就能製造髒汙效果；此外，螺絲或邊角等突起部位擦去舊化土，並製造陰角的汙垢，也能增添立體感。

## 輪框部位的油漬汙垢

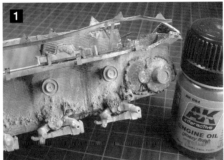

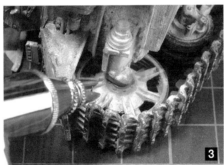

**1** 因灰塵而變白的輪框部位，如果添加油漬斑點，就能增加質感變化與色彩對比，視覺效果更為豐富。在此使用AK Interactive的油汙色舊化漆，重現油漬效果。先將塗料攪拌均勻，取適量至調和小皿，再加入溶劑（石油精）調整濃度，接著塗在模型上。像是懸吊臂基部或轉輪轂蓋滲出的油漬，可以將塗料加入溶劑稀釋後滲入；側邊滴落的油料，則取面相筆沾取適度稀釋後的塗料，再用面紙擦拭多餘的塗料後，描繪於適當部位。由於本次是要在舊化土上頭製造油漬滴落的痕跡，如果塗料過量會使斑點過度擴散，看起來會顯得不夠自然，因此要事先調整筆刷上的塗料量。此外，在正式塗抹塗料前，不妨先找個物品試塗一下比較保險；即使失敗，只要擦拭舊化土就能清除部分塗料，不必過於擔心。

**2** 為了加深油漬的濃度，使用消光棕壓克力塗料加入少量橄欖綠，噴在油漬上頭。

**3** 導輪基部也要製造油漬效果。比照步驟 **2** 噴上同樣的塗料，添加油漬底漆。

**4** 從底漆上方將油汙色舊化漆原漆以滲墨的手法，製造導輪轂與可動部位的油漬痕跡。本次製作使用的是AK Interactive的油汙色舊化漆，使用TAMIYA的煙燻色琺瑯漆也能呈現出油漬效果。

## 排氣管的塗裝與斑駁效果

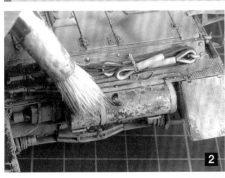

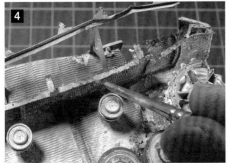

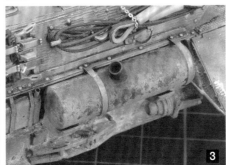

● 觀察實體戰車照片後，會發現大部分的排氣管都因為燒焦及生鏽而呈現深咖啡色；但如果全部塗成單一的生鏽顏色，看起來不免單調，因此本次塗裝刻意留下部分車體顏色。塗裝作業先從生鏽的底漆色開始，首先塗上橘色硝基塗料，再依序噴上稀釋後的棕色及紅棕色，讓底漆顏色可透出。

**1** 在生鏽色上塗上離型劑，再噴上暗黃車體色。零件上側以外的區域噴上車體色，保留生鏽底漆，並製造陰影濃淡效果，讓車體色與生鏽色的分界線變得模糊，營造零件老化的效果。

**2** 車體色乾燥後，在車體色與生鏽色的分界線上大量模型溶劑，等待一段時間，再用具彈性的豬鬃筆刷輕觸車體色表面，讓模型溶劑滲入生鏽色與車體色，製造出車體色斑駁的效果。但是筆刷碰觸力道過大，車體色便會粉碎，因此要一邊觀察，適度停止。排氣管越靠上側的部位，塗膜斑駁程度越明顯，藉此營造變化性，但斑駁的面積要大小摻雜。完成斑駁效果後，噴上透明消光硝基塗料，製造消光表面塗膜。

**3** 使用面相筆，在排氣口與排氣管上頭塗上點狀赭褐色或咖啡色油彩，再用溶劑稀釋塗料，製造模糊感。反覆這個步驟製造黑色斑點，生鏽部位則抹上茶色舊化土，最後在排氣口製造滴垂油漬。

**4** 暗紅色油彩混合赭褐色與珍珠藍，描繪大面積傷痕，周圍用溶劑淡化模糊。

**1** 先製作積聚於砲塔或車體上側的灰塵與髒汙效果。首先使用AK的舊化塗料製作灰塵底漆。選用北非塵土色與夏季庫斯克泥土色，可將兩色混合或是部分斑點狀上漆，避免效果過於單調。先用筆刷將塗料拌勻，塗於容易積聚灰塵處；零件細部區域則用溶劑稀釋後滲入。塗料乾燥後，再用gaianotes的入墨線用橡皮擦沾取少量溶劑，依照右邊圖示輕觸塗料分界線，塗料濃度較深的地方，使用橡皮擦就能添加不同的效果，營造變化。這個步驟使用專用石油精便能發揮出AK舊化塗料的特性，也可以運用GSI Creos的舊化色塗料，使用方式等同AK塗料，且塗料質地細膩，完全不會輸給歐美進口的塗料。

**2** 塗上舊化塗料後，再塗上舊化土，看起來更有層次感。舊化土是上頁步驟**7**所使用的材料，只要用筆刷沾取少量的舊化土，一點一點地輕觸零件表面即可。如果使用平筆大面積塗抹舊化土，整體色調會偏白，髒汙效果顯得單調許多，因此要用點狀的方式塗抹。

**3** 使用水性溶劑為舊化土定型。通常會以筆刷直接沾取溶劑塗抹，但這樣子會讓舊化土與溶劑一同流掉，操作不易。因此改以筆刷沾取溶劑後，從上方噴濺在舊化土上定型，這樣會形成不規則散布的噴濺斑點，效果更加細膩。最後等溶劑乾燥後，再用平筆或吹球清除多餘的粉塵。

**4** 戰車乘員上下車入口及車體輪廓的邊角處，要用鉛筆加深輪廓。

**5** 在車體上側撒上土塊。首先將舊化土與水性溶劑混合，等待乾燥硬化，弄碎後用濾茶器篩掉粉狀舊化土。

**6** 用筆刷沾取舊化土塊，隨意地撒在機體上，土塊間保持適當間距。可以將部分土塊弄得更小，避免大小看起來都一樣。

**7** 使用AK的定型劑Gravel & Sand Fixer來固定土塊。土塊定型後會產生些許變色，只要少量使用即可。

**8** 變色（彩度提高）的土塊只要沾取原本的舊化土就能恢復原樣。 ※舊化土定型後，若表面沾到定型劑就會形成斑點，即使抹上舊化土也無法讓斑點消失。如果在意斑點的話，可以先用水貼黏膠固定土塊，再利用舊化土呈現灰塵效果。

**9** 除了車體前後，擋泥板側邊也要製造泥土噴濺的效果。製造單一局部的噴濺效果時，建議墊上白紙遮蓋其他部位，避免弄髒零件。 ※製作泥土噴濺的方式請參考下一頁。

**10** 油漬效果可參照實車照片，只要在塗上舊化土的部位滲入舊化色漆，就能夠製造出獨具氣氛的斑點。在此使用AK油汙色舊化漆，並以溶劑稀釋後用筆刷沾取。這裡讓斑點重疊並出現色調濃淡差異，會使舊化的效果更棒，但容易使塗料稀釋太淡或使斑點擴大，建議先在車體內側試塗確認效果。

**11** 光用筆塗會顯得有些單調，不妨在大型斑點四周以噴濺方式噴上塗料，讓斑點尺寸更富變化。

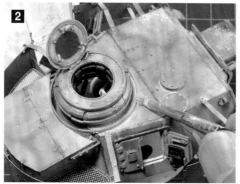
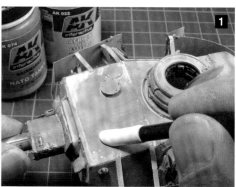

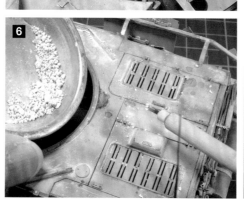
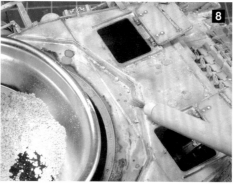
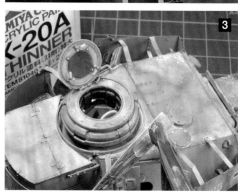
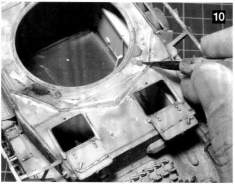
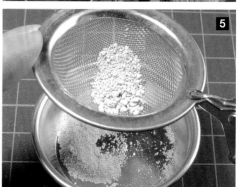
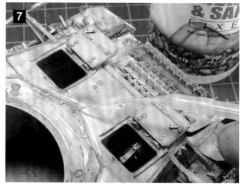
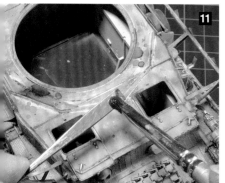

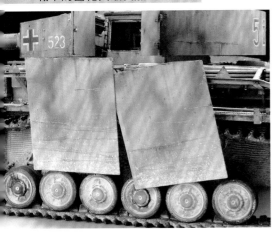

## 裙板最終加工

●由於裙板表面沒有細部圖案，最終的加工成品大多為淡白色，因此在此適度添加斑駁等損傷表現，使外觀效果更為豐富。斑駁表現的重點在於傷痕的深度差異，包括表面的輕微擦傷或是傷至底漆的損傷等，製造變化。

**1** 在3層顏色之間（鐵紅色→基本色→迷彩色）塗上離型劑，方便塗膜剝落。可使用牙籤製造輕微的剝落，再以筆刀刻出深度傷痕，利用各種工具來製造傷痕變化。之後還要進行清洗作業，整體先噴上亮光硝基塗料（光澤或是半光澤），上一層塗膜。

**2** 為了製造裙板的塗裝施空間，先進行深度舊化處理。一開始比照車體以焦茶色清洗，畫出雨水垂落的感覺，等顏料乾燥後，再重現被炸彈碎片撞擊的痕跡。痕跡個是用筆刷一筆筆畫成，川是把硬筆刷上附著的油彩以彈開的方式噴濺。這裡使用赭褐色油彩，噴出的顏料幾乎都是顏料口凝固的部分（若難以噴濺時可以加入少許溶劑稀釋）。接著筆刷沾取微量溶劑溼潤後，如同圖示般上下刷動，重現傷痕上的生鏽痕跡。

**3** 裙板塗上離型劑，噴上薄薄一層半光澤帆布色硝基塗料＋消光平滑添加劑，製造灰塵底漆，再用牙籤刮除塗膜顯現傷痕。

**4** 使用MIG Productions的舊化土（沙灘色＋淡土色），加入水性溶劑溶解，製作履帶噴濺沾上的泥土。

**5** 筆刷沾取適量的舊化土泥，以裙板下側為中心噴濺。選用短毛且具彈性的筆刷較容易操作。

**6** 將棉花棒前端撕開弄軟，從上而下擦拭噴濺的舊化土。隨機擦拭局部範圍即可，藉此製造立體感。

## 細部的最終加工

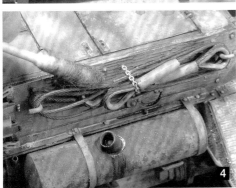

**1** 車載配件的金屬部位要呈現暗色金屬質感。這裡使用3B以上的深色鉛筆筆芯，或是用砂紙將石墨磨成粉狀，都可做出類似效果，在此使用舊化土（AK Interactive的暗鋼色），以棉花棒沾取後刷於零件上。金屬色如果過於顯眼，看起來會有點突兀，若顏色太濃就要用土黃色的舊化土加以淡化，吻合周遭部位的色調。

**2** 鏟子或十字鎬也要施加泥土髒汙，營造出使用感，便能夠成為一大亮點。先呈現物品的金屬質感，再用筆刷沾取水性溶劑溶解塗料、塗抹舊化土，乾燥後再用柔軟的筆刷去除多餘部分。

**3** 裝設於車體前端上側的備用履帶，為了保持未使用感，沿用了原有的淡黃色；增設於前方的備用履帶則是採部分生鏽效果，更有沙場戰車的氣息。先遮蔽履帶外側，在履帶與轉輪接觸面塗上舊化土，製造生鏽效果，呈現磨損感。

**4** 牽引繩同樣刷上暗鋼色，營造金屬質感，再塗上土黃色舊化土。然而現今的戰車牽引繩大多使用不鏽鋼等材質，長年使用後會變成白色。

## 增加車體偽裝與小配件

●重現車體模型的偽裝時，應該多少都會煩惱葉子的呈現方式吧？在製作情景模型的樹木時，為了重現葉子的造型，大多選用乾燥西洋芹或羅勒等植物，這類植物容易取得且價格低廉，但切成小片後外觀有些歪斜，如果作為情景模型的樹木，近看會有些突兀，若將這類偽裝道具拿來搭配還原度較高的模型組，看起來就顯得不搭調。如果選用經過蝕刻處理或雷射切割後的零件，不僅具高還原性，與零件之間的精細感及搭配性絕佳，小缺點是質地較硬且成本高⋯⋯。在此步驟中介紹 miniNatur 公司所製造的植物材料，但不要直接拿來用，必須先經過適度的改造，才能製作出吻合 1/35 模型風格的葉子。

**1** 使用 miniNatur 的「大葉草─夏（725-22）」素材來重現。草上的葉子外觀絕佳，尺寸小，真實性高。先用手指將草撥開，取下葉子。

**2** 使用荷蘭乾燥花或鐵絲來重現樹枝的部分，並施加 vallejo 灰色壓克力塗料＋美軍原野土褐色混色塗裝。樹枝塗上壓克力消光劑後，撒上步驟 **1** 的樹葉，加以固定。

**3** 使用果膠狀瞬間膠，將樹枝黏在車體上頭。如果瞬間膠溢出，可在該部位噴上透明消光漆。

**4** 用銅線將樹枝固定在車體。先將 0.14mm 銅線上色後，穿過勾爪、金屬零件、支架等部位。

**5** 之前在製作偽裝過程時就十分在意這個細節，因此選擇在砲塔與裙板之間塞入軟墊等個人裝備。使用雙色 AB 補土製作軟墊或毛毯，趁補土尚未硬化之前先完成配置，讓補土與零件貼合。不過這樣看起來有些顯假，因此表面還要蓋上灰土色的舊化土。

**6** 偽裝的樹枝隨機配置即可，沒有太多規則。這個步驟不會太難，不用想太惱配置的位置，只要注意不要對稱配置，盡可能左右前後平衡分散，看起來會較為自然。

**7** 樹枝配置完成後，檢視一下整體視覺感，如果發現數量不夠便要追加樹枝。接著用筆刀刺入樹葉，再用壓克力消光劑黏著，這時候也不要忘記黏著落葉。實際偽裝時，如果樹葉快要枯萎了，通常會再拿新的更換，而替換後的葉子會快速枯萎，當車體震動時便會掉落。因此在製作時想像以上的情境，在樹枝周遭及陰角處配置樹葉，部分樹葉塗上降低彩度的綠色或黃色塗料。

**8** 在製作偽裝時經常會碰觸車體，導致車體上的舊化土脫落，因此最後要再補強一下灰塵與髒汙效果。

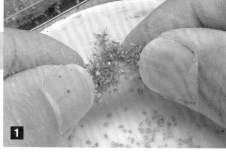
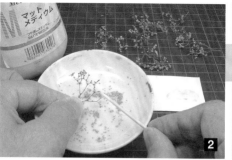
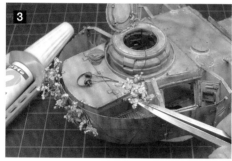
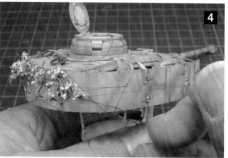
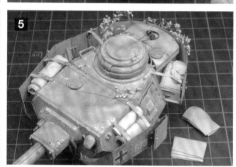
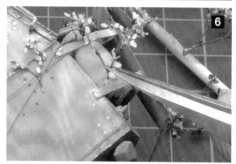
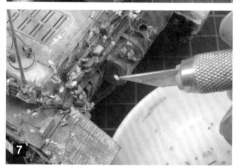
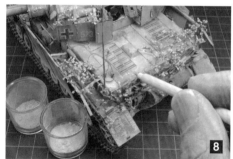

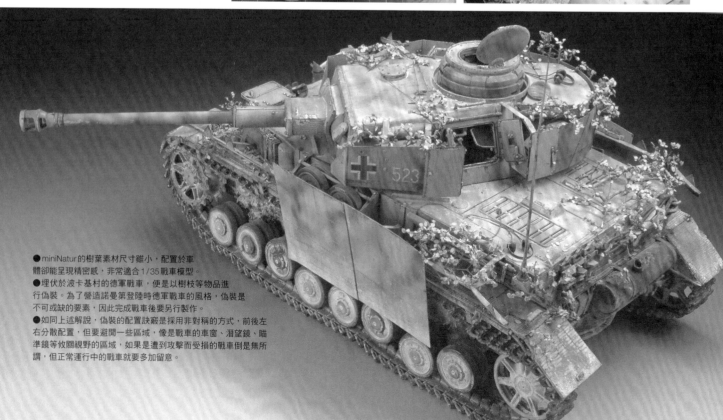

●miniNatur 的樹葉素材尺寸雖小，配置於車體卻能呈現精密感，非常適合 1/35 戰車模型。
●埋伏於波卡基村的德軍戰車，便是以樹枝等物品進行偽裝。為了營造諾曼第登陸時德軍戰車的風格，偽裝是不可或缺的要素，因此完成戰車後要另行製作。
●如同上述解說，偽裝的配置訣竅是採用非對稱的方式，前後左右分散配置，但要避開一些區域，像是戰車的車窗、潛望鏡、瞄準鏡等攸關視野的區域，如果是遭到攻擊而受損的戰車倒是無所謂，但正常運行中的戰車就要多加留意。

# Pz.Kpfw. IV Ausf. H
## Panzer-Lehr-Division Normandy 1944

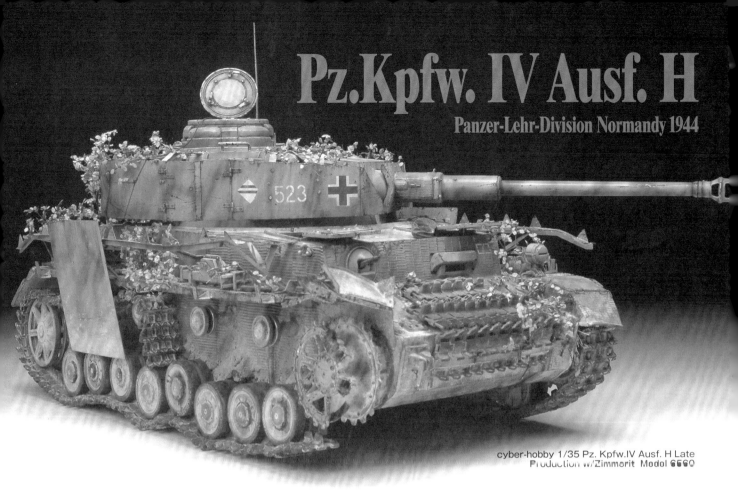

cyber-hobby 1/35 Pz. Kpfw.IV Ausf. H Late
Production w/Zimmerit Model 6660

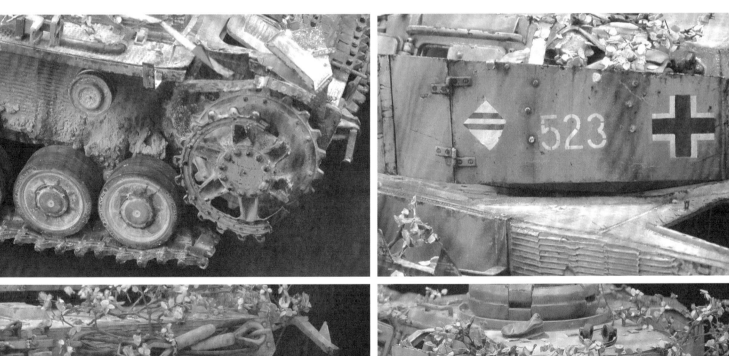

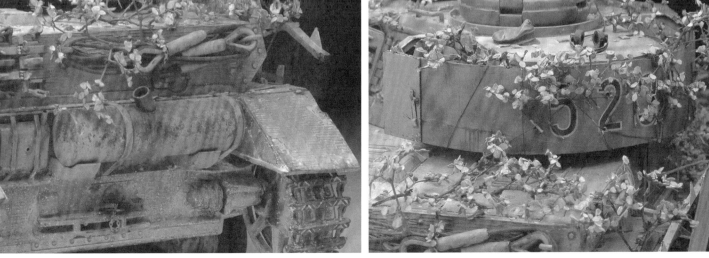

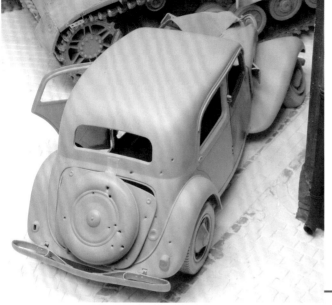

# Chapter 4
# 製作破損的
# 非裝甲車

當「戰爭」這個非日常的情境融入日常生活的要素後，就能替情景模型作品帶來不同的深度。在此便要重現遭受戰車攻擊而受損的雪鐵龍汽車，車身上頭的受損痕跡不僅是作品的一大可看之處，也能讓觀者感受到戰車的威力與強大。

## 前車殼周遭部位
## 的受損效果

●作品的背景舞臺是諾曼第，如果要配置汽車的話，就少不了法國國產車雪鐵龍11CV（Traction avant）。這裡選用TAMIYA模型組，由於這款模型組取得便利，在製作情景模型時（尤其是以法國為舞臺時）可運用的場景相當廣泛。雖然模型組的細節簡化不少，車身線條卻相當逼真，加上是大眾款車輛，上網就能查到不少相關照片，容易蒐集細節資料。這輛車設定為受到四號戰車撞擊而受損，因此要先製作受損部位，並使用ABER的觸刻片零件與DIY零件來提升細節。

**1** 先用電動打磨機薄薄磨削引擎蓋內側。磨削時要留意是否過度削薄，但因為不是透明零件，很難用肉眼確認零件的厚度，因此可以參考圖**2**的方式，從內側照射光源，一邊確認厚度一邊磨削，就不會有磨削過度的情形（※圖為提供拍攝之用，已事先將碎屑清除乾淨）。此外，為了提高磨削能力，選用力道強的打磨頭（※這裡選用浦和工業「超硬打磨頭」）。

**2** 磨削後的狀態。拿到燈光下照射檢視，削薄厚度平均，約為0.2mm，這個厚度便足以彎曲零件。

**3** 引擎蓋經過磨削後，本體的強度減弱不少，如同圖示般可以輕鬆切割開口。這原本是相當困難的作業，但因為零件經過削薄，只要使用筆刀就能簡單開孔，而且也沒有必要削薄開口邊緣。切割後的排氣閥會換成觸刻片零件，只要依照圖示平整地切割下來，就能沿用切割後的零件。

**4** 零件變薄後，就能順利地切割引擎蓋，但切割時不要急躁，要謹慎地作業。先用觸刻刀片沿著引擎蓋線條劃數次，慢慢地切斷。附帶一提，這裡使用TAMIYA的「雕線用精密鋸」，刀刃厚度僅0.1mm，切割性佳。雖然筆刀也能切割，但如圖般用手捏著精密鋸切割，其實更容易操控，而且刀刃不易彎曲。

**5** 同樣使用電動打磨機削薄左側前擋泥板，製造受損效果，接著用手指彎曲零件並調整外觀，重現被四號戰車撞擊與輾過的模樣。因為要強調戰車強烈碰撞的氛圍，故意將零件的摺痕弄明顯一點。要注意用力彎曲時可能會造成塑膠破裂，這時可以用果膠狀瞬間膠來填補裂痕，再以海綿砂紙整形。零件經過削薄後容易破損，肉眼看不見的部位可填上雙色AB補土，或是使用附刷毛的瞬間膠來補強。

**6** 有些部位彎摺後輪廓不夠明顯，可以用銼刀或刮刀打磨切削摺口，會更具效果。加深摺口輪廓後更有受損的氣氛。

**7** 用補土加工受損部位，並強化引擎室內側的細節。為了塗裝作業方便，引擎蓋與引擎要個別塗裝，之後再組裝上去。

**8** 使用電動打磨機將左擋泥板的車燈內側削薄，再用手指捏扁。

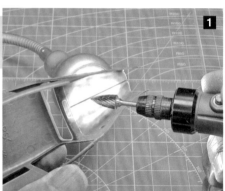

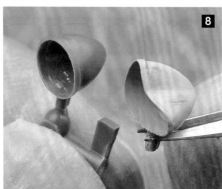

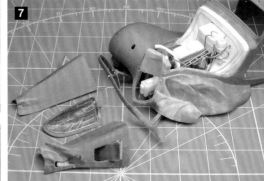

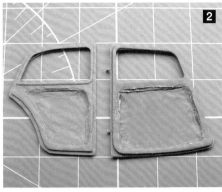

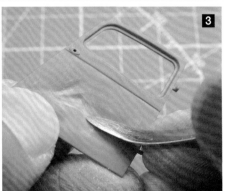

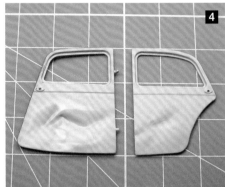

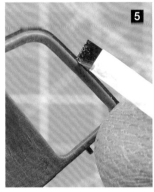

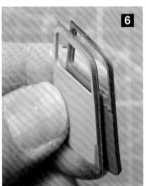

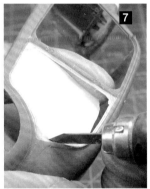

## 製造車門受損傷痕

●製作重點是重現雪鐵龍汽車被戰車輾過的狀態,但光只有擋泥板出現傷痕,感覺還是少了點什麼,因此在車體左側追加痕跡。這裡如果只有車門出現凹痕,視覺效果明顯不足,因此將前後車門打開,製造畫面動感。為了讓前門保持可以打開的狀態,這裡選擇別的零件組製作。而為了塑造後門與車體之間的一體感,要先從切割後門開始作業。

**1** 原本也是要將零件內側削薄並挖空車門,但切削後車內需要加裝內飾板,因此先沿著模具切割,留下後擋泥板的R形弧線。用蝕刻刀片切割四邊的直線部分,從內側按壓車門,再如圖用筆刀反覆沿著R形弧線刻線。這時候可用筆刷沿著刻線滴入極少量的琺瑯溶劑,使塑膠變軟,更容易切割。最後再用筆刀與刻線鑿刀刻車門內側,重現內飾板與外板之間的高度落差。

**2** 為了重現車門外側的傷痕,使用電動打磨機在內側削薄。由於削薄部分最後會用補土填補,因此要留下車門的輪廓,方便做最後加工。

**3** 用刮刀按壓車門板,製造車門的凹痕。作業時要用手指抵住車門內側,避免削薄後的車門破裂。如同前述重點,製造摺痕大小或分布密度,更有破損的氣氛。受損表現比想像中來得難,不妨事先上網蒐集車輛受損的照片資料,再正式動手製作。

**4** 整形後噴上水補土噴罐確認外觀,如果凹陷有不自然之處,可以再用海綿砂紙或圓鑿整形。

**5** 確保零件組車門的強度。由於車門加工之後厚度較厚,因此用刻線鑿刀將車門邊緣削薄。可以先用筆在車門邊緣上色,確認切削的厚度。

**6** 右邊是沒有經過改造的原始車門,左邊則是用刻線鑿刀削薄的車門。如果車門是關閉的狀態,使用原始車門也沒問題;但為了要重現開啟的車門,建議還是要進行改造作業。將車門削薄並將邊緣銳利加工後,更能增加零件的精密感。

**7** 將後車門切割下來後,門框的高低差消失了,接下來的步驟便是要重現高低差。先將後門墊上0.27mm的塑膠板後切割,製作成模板,再將模板嵌入門框黏著,等接著劑乾燥後,再用筆刀沿著門框內側約1mm切割,最後再用砂紙將新門框的高低落差打磨加工。

**8** 後車廂門同樣比照後門高低差的方式進行切割,重現門框高低差,也要重現擋泥板與車體接縫的填充線。這裡用0.3mm圓形膠條黏著,但黏著後的膠條看起來略粗,可以用海綿砂紙削薄。

**9** 重現車體後側備胎蓋的彈孔。加工作業非常單純,先將零件內側削薄後,再用鑽針開孔。因為零件厚度變薄,鑽針鑽入後零件表面會下陷,形成孔洞,得以重現真實的彈孔。但仔細觀察會發現彈孔尺寸略大,真實的手槍彈孔大約為7~8mm左右的口徑,大約用手鑽開0.25~0.3mm左右的孔洞即可。

## 輪胎的受損與其他部位的加工

**1** 由於雪鐵龍是在街頭戰中受到波及的車輛,輪胎應呈現爆胎的狀態,但光只有爆胎仍欠缺趣味感,還要重現輪框脫落的模樣。一開始依照模型組的說明書來組裝輪胎,會發現模型組的軟膠關節已經用瞬間膠牢牢固定住。這時先使用1.5mm的黃銅線,穿入組裝後的輪胎加以固定,再安裝於電動鑽頭上頭。接下來便開啟鑽頭,使用蝕刻刀片(KOTOBUKIYA刀片,0.15mm)在輪胎與輪框之間下刀切割。

※1刀片抵著模具,以輕微的力道按壓,讓輪胎慢慢轉動,自然就能將輪框切割下來。

**2** 將輪框從輪胎切割下來後的狀態。接著取下輪胎,開啟鑽頭轉動輪框,整平切口。 ※2這時候要注意刀刃是否會卡住,避免刀刃割傷手指或是零件飛出。

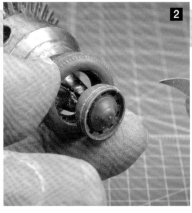

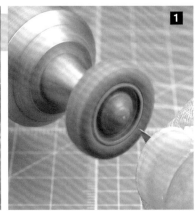

**3** 將輪框與輪胎黏著，製造出輪框脫落的感覺。接著切割輪胎下緣，使輪胎接地面落至輪框下方，接著塗上離型劑，再用塑膠板暫時固定，然後在輪胎接地面塗上雙色AB補土，整出因車體重量而變形的外型。提到對爆胎的印象，第一個想起的就是輪胎接地面胎紋受擠壓而外露的情況，但從蒐集的爆胎照片資料中很少看到類似例子，因此在整形時盡可能減少擠壓的程度。

**4** 補土硬化後，用海綿砂紙打磨輪胎表面，再用蝕刻刀片刻劃出胎紋。

**5** 使用水補土噴罐噴在被戰車輾過的擋泥板，確認是否有不自然的摺痕或傷痕，並用海綿砂紙整形，視情況用補土填補。

**6** 用黃銅線固定引擎蓋，方便塗裝作業進行，這樣也能讓引擎蓋保持半開。

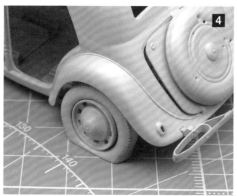
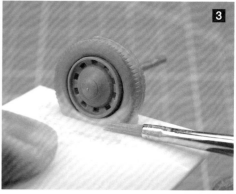
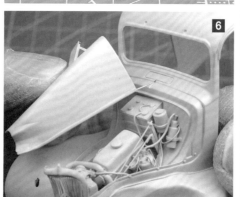
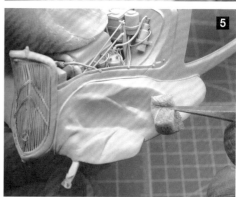

## 前座椅的加工

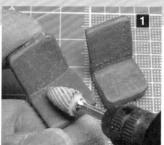

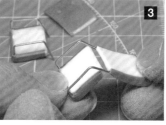

**1** 內裝先從提升座椅的細節開始進行。為了讓車內細節更顯眼，座椅替換成椅管外露的毛料編織座椅。先用電動研磨機磨削椅面與椅背的鑄模，適度整形，椅面前端與椅背中央要磨削深一點，營造出使用過的下陷感。

**2** 分離椅面與椅背。切下椅面接襠，並降低座椅厚度，接著在椅面下方與椅背後方塞入塑膠板，邊角打洞，方便後續穿入椅管。

**3** 配合椅面寬度，將0.9mm黃銅線折成ㄈ字型，依照圖示穿入零件，製成椅腳的椅管。

**4** 座椅製作完成後，要在椅面及椅背邊緣施加滾邊，在此使用膠絲黏著加以重現。但邊角及弧線部位很難黏著，因此先在黏著處塗上瞬間膠的硬化促進劑。

**5** 開始製作滾邊。先用果凍狀瞬間膠以點狀塗抹於膠絲前端，由於基底已塗上硬化促進劑，不必等待乾燥即可固定膠絲。

**6** 使用塑膠專用膠水型接著劑，沿著座椅邊緣滲入，固定膠絲。

**7** 遇到外型較複雜的邊角部位，可預先將膠絲折彎，再點狀塗上果凍狀瞬間膠。只要依照圖示用膠絲沾取瞬間膠，就不會有過量溢出的情形，最後再用塑膠專用膠水型接著劑固定。但因為黏著的是極細的膠絲，若是接著劑塗抹過量就會溶解零件，要特別注意。

**8** 完工後的前座椅。使用塑膠零件與黃銅線製作固定地板與椅腳的金屬零件，盡可能模仿實體的外型。前後的金屬零件外觀不同，是因為座椅設有滑動裝置的緣故。最後使用0.5mm黃銅線連接左右椅腳，製成細椅管，椅管前後均要裝設；另外椅背上方的扶手換成0.8mm洋白銅線。為了營造實體的鍍金質感，扶手採可拆卸設計，在塗裝後進行黏著，並用研磨膏輕度打磨，最後噴上亮光漆上鍍膜。

## 情景模型中民間車輛與戰車的關係

這輛雪鐵龍是與前一章四號戰車產生關聯的車輛。情景模型的配置情境是「四號戰車在巷弄中撤退，履帶中彈受損，並撞擊到棄置的雪鐵龍汽車，戰車輾過部分車體而停駛」。戰車輾過汽車的情景，是為了增進視覺效果，並傳達戰車的強大之處。前一章曾經說明過，之所以強調戰車的強大，是為了凸顯主角美

軍的存在感，當敵軍越強大，更能加深作品的緊張感與戲劇性。

雪鐵龍汽車同時也是營造生活感的要素之一。色彩繽紛的民間車輛可達到吸睛效果，營造戰場無法見到的街頭氣息。在情景模型中，雪鐵龍汽車尺寸雖小，卻扮演著極為重要的角色。

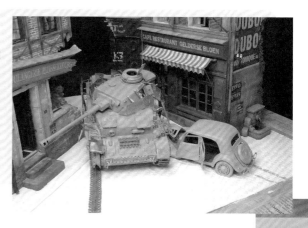

## 製作後座椅

**1** 將模型組的後座椅組裝於本體時，由於座椅左右產生縫隙，因此要將座椅寬度加寬；而且椅背會阻礙到輪胎室的空間，在此將輪胎室前端 **B** 配合椅背 **A** 的外型，進行切割。

**2** 從座椅中間切割，寬度擴張到與車底同寬。使用1mm塑膠板加寬（大約加寬5mm），背面黏上塑膠補強。

**3** 比照前座椅的方式磨削後座椅表面，再用筆刀切削輪胎室邊膠，削成圓弧狀。

**4** 重現座椅表面的鈕扣。為了營造鈕扣固定布料的感覺，要製造出鈕扣下陷的凹洞。先標記出鈕扣的位置，再用手鑽慢慢地挖洞。

**5** 把其他零件組的鉚釘切下來製成鈕扣。使用美工刀固定鉚釘，再用橘子香味接著劑黏著。由於橘子香味接著劑的乾燥速度緩慢，很適合用來黏著這類黏著面積較小的零件。

**6** 噴上水補土，檢視外觀。這時感覺鈕扣的凹陷沒有特色，可用GSI Creos的Mr.精密雕刻刀（替換刃的斜刃）刻出皺褶紋路，再用海綿砂紙打磨整形。

**7** 模型組的座椅縫線為縱向規格，縫線鑄模在塗裝後容易顯現，很適合表現皮革或毛織質地。如同前述，如果要製作車門關閉的狀態，只要使用塑膠板填充椅背就沒問題了。

**8** 與原版的座椅相比，個中差異一目了然，增加椅管會更能顯現精密感。座椅外型統一，但後座椅的輪胎室縱向空間要再加長，才更有雪鐵龍的味道。

## 重現內裡作業

**1** 以本模型範例為例，由於車頂蓋到後車窗之間有鋪設布料內裡，因此在車頂蓋加上了縫線鑄模。零件組的車頂蓋留有商品記號與頂針的痕跡，先用圓刃筆刀刨削，再用海綿砂紙打磨表面。接下來將0.2mm塑膠板以雙面膠貼於車頂蓋，再用鑿刀刻上縫線記號。實體的車頂蓋縫線為凹陷結構，但車頂蓋並不是很顯眼的部位，在此僅雕刻紋路來處理。布料僅貼於車頂蓋部位，**A**～**B** 各車柱比照座椅，同樣貼上毛料，並在塗裝時塗上不同的顏色，製造出質感的差異。

**2** 接著薄薄切削前車窗下側的 **A** 部位，並將 **B** 的突出處削短，方便將

儀表板安裝於窗框下方。而 **C** 部位所產生的縫隙，在車門關閉狀態下完成組裝時，縫隙看起來不會很明顯，但這次製作的成品會清楚地看見車內細節，因此要用塑膠板填補。

**3** 後門內側的內裡也應留有內裡鑄模，而不是門的鑄模。這個區域也較為顯眼，要重現內裡的外觀。一開始先用切割下來的左車門當作模板，以雙面膠固定，再用鑿刀於車門刻上記號，雕刻鑄模。

**4** 磨削輪胎室內側。擋泥板邊緣也要削薄，不過實車車體為了加強擋泥板邊緣的強度，會做內側彎曲處理，因此要注意不要磨削過薄。

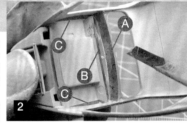
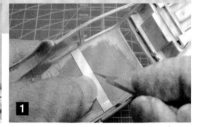
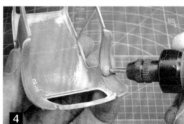
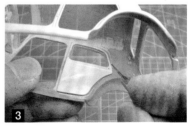

## 重現車底地毯

**1** 將製作完成的座椅安裝於底盤的狀態。座椅張貼的毛料與底盤鋪設的地墊，兩者質感明顯不同，製作時只要暫時將底盤引擎室與內裝分界處切割分離，不僅容易提升細節，塗裝後也能組裝回去。

**2** 先切割前座椅基座，並同時削平頂針的痕跡。接著切割2mm塑膠板，黏在座椅基座的位置，基座以外的車底區域塗上薄薄一層AB雙色補土，趁著補土尚未硬化之際用600號砂紙打磨，重現車底地毯的質地。儀表板下方的引擎隔板也要鋪設地毯，建議以海綿砂紙沾少許的水來打磨，就能避免補土附著於砂紙上。

**3** 引擎隔板下緣塗上曼秀雷敦軟膏，當作離型劑使用，暫時將儀表板固定於車體。接著在隔板與車底接縫塗上雙色AB補土，如圖示用棉花棒抹平，再用切成小塊的海綿按壓，製造出地毯的質地。

**4** 補土硬化後，小心地從車體取下儀表板，用砂紙打磨地毯邊緣，讓邊緣高度一致，並使地毯與隔板地毯自然重疊。

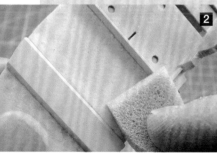
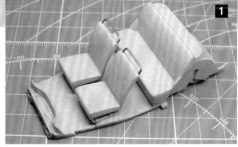

## 車門置物袋的製作

**1** 本次要還原的毛料座椅規格汽車，由於車門內裡設計有別於模型組的規格，因此要削掉鑄模重新製作。首先在 **Ⓐ** 處刻線，強調窗框部位，接著在 **Ⓑ** 處用手鑽鑽出凹洞，用來安裝車門把與開窗手把，最後再用刻線鑿刀在車門置物袋開口處刻出凹陷。**Ⓒ** 的車門置物袋只裝設於前車門，後車門沒有此設計。

**2** 在特定區域塗上雙色AB補土。為了使塑型後的置物袋開口呈鬆弛效果，可先在開口處塗上曼秀雷敦軟膏，接著再塗上補土，大致堆積塑型。由於置物袋的開口有抓皺設計，塗抹補土時這裡的寬度較窄，越往下緣逐漸加寬、厚度變薄。置物袋塑型完成後，用筆刷沾水後輕刷補土表面，使表面平滑均勻。

**3** 等補土稍微乾燥後，開始製作置物袋的皺褶。首先製作開口的抓皺，使用手鑽組的刻線針，在補土表面刻出倒V字型皺褶，倒V大小不需一致，並適時加入Y字型皺褶，讓皺褶看起來更為自然。

**4** 完成抓皺後，下方也要補上皺褶。下方的皺褶不同於偏向左右的抓皺，而是寬度較寬、深度較淺的形式。這時候使用圖中的刮刀會比鑽針更容易操作。

**5** 再用刮刀將置物袋開口往自己的方向拉，鬆弛抓皺的邊緣。由於步驟**2**已塗上曼秀雷敦軟膏當離型劑，容易刮落補土，得以在保持皺褶的造型下進行鬆弛。

**6** 最後裝上ABER的蝕刻片零件（雪鐵龍Traction 11CV用35231）的車門把與開窗手把。

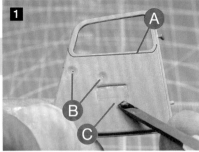
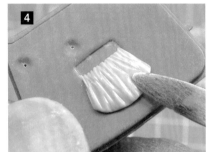
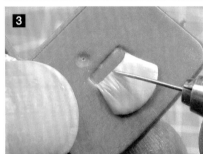
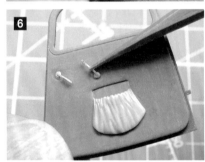

## 重現內裝細節

**1** 駕駛座一帶的區域，其細節的密集程度僅次於引擎，因此若能夠高度重現，就能提升車輛的魅力。尤其是本次製作的古董車，車體內裝顯而易見，更具絕佳效果。

**2** 模型組的儀表板零件中，排檔頭為一體成型，看起來欠缺細節，因此換上蝕刻片儀表板。一開始先切掉模型組的儀表，稍加整平，接下來施加蝕刻片儀表板的細節。首先用0.4mm黃銅線製作獨立的把手與開關接腳，將長黃銅線插入儀表板，再從內側塗上瞬間膠固定，等瞬間膠硬化後用鉗子剪掉多餘的線頭。

**3** 使用瞬間膠固定儀表板接腳上的蝕刻片零件開關，安裝切削後的儀表零件。完工後的儀表板會黏著在零件組的面板上，因此開關接腳會阻礙到的部位，都要先用鑿刀雕刻好表面。

**4** 蝕刻片零件組沒有附踏板臂，在此選用0.5mm方形黃銅管，彎曲自製成踏板臂。焊接踏板等小型零件時，很難固定零件，但只要仿照右圖的方式，以布料固定零件，便更容易操作。將布料與蝕刻片零件貼上膠布，黏著於木板上方，用鑷子夾取固定踏板臂，這樣在焊接時零件就不會有晃動的情形。

**5** 製作方向盤的轉向軸。在固定於車內的內徑1.13mm黃銅管（外徑1.3mm）中，插入1mm黃銅線，如此就能分別塗裝轉向軸。此外，由於轉向軸能自由安裝與拆卸，更容易分色塗裝儀表板。附帶一提，轉向軸基座安裝了把手，但我不確定1930～40年代的車輛是否有類似的裝置。

**6** 在駕駛座周遭區域增加以下細節：**Ⓐ** 使用電鑽安裝5mm圓管，經切削後製成車內燈。**Ⓑ** 使用0.5mm塑膠板新增遮陽板。**Ⓒ** 割下蝕刻片的零件接口，製成車內鏡。**Ⓓ** 可控制前車窗傾斜的關節，使用塑膠材質製作操控軸，以蝕刻片零件接口製作關節。**Ⓔ** 使用0.4mm黃銅線並塗上雙色AB補土，整成圓形，製成排檔頭。**Ⓕ** 可自由取下及安裝方向盤的轉向軸。**Ⓖ** 利用蝕刻片與黃銅材料製成的踏板，可以先將油門踏板基座部位的內裡割下來。

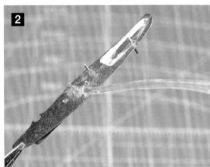
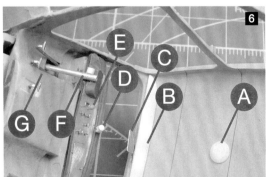

# 細部的製作

●看了一些戰場上受到流彈波及的民用車輛照片，往往可發現頭燈反射板脫落的情形。雖然非常細微，不過原本的零件遺失或處於即將脫落的狀態時，能夠使毀損感更加強烈。因此，透過本次的雪鐵龍作品，要重現零件損壞的情境，從中強調「毀損感」。

**1** 透過以下方式重現脫落的頭燈反射板。取0.5mm塑膠板加熱軟化後，以筆桿按壓進行熱壓處理。

**2** 配合頭燈的口徑，切割熱壓處理後的塑膠板。將切割後的塑膠板黏著於燈罩前端，製成反射板。原本反射板後頭裝有銅線，試圖製造出反射板從燈罩脫落的模樣，但這樣似乎太過刻意了，因此改成稍微脫離。

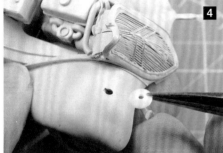

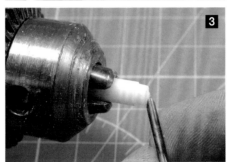

**3** 切削塑膠棒自製頭燈座。先用鑽頭咬合固定5mm塑膠棒，以筆刀削細直徑1mm左右，再拿圓刃鑿子將圓頭削成山形，中間打一個插入頭燈的洞，最後將頭燈座切割成型。由於切割熱度會導致燈座向外側變形，要用刀刃較厚的蝕刻刀片或手鋸慢慢切割，整個製作步驟都是用電鑽鑽頭一邊旋轉，一邊加工。

**4** 將成型後的燈座黏在擋泥板上。由於黏著燈座的部位為曲面，要事先用補土填補縫隙，避免後燈座與擋泥板之間產生縫隙。

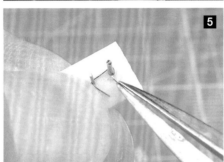

**5** 使用黃銅線自製把手，用來開關引擎蓋。左右各2個把手，總計需要製作4個相同外型的把手。可以將黃銅線插入塑膠板，製成簡易的夾具，再拿0.2mm的黃銅線，經過退火後再沿著夾具彎曲塑型。※細黃銅線經過火燒後會燃燒殆盡，因此點火後要在黃銅線變紅前遠離火源，並避免燒傷或失火。

**6** 實車的把手圓弧區域較為平坦，因此先將折彎的把手用鉗子壓平。

**7** 完工後的把手。部分車款採用電鍍把手，因此也可以使用洋白銅製作。

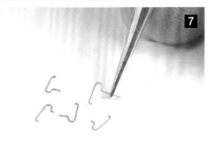

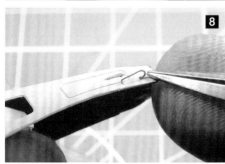

**8** 把手的裝設部位要預留長度，用瞬間膠牢牢固定於引擎蓋，這裡從引擎蓋內側塗上瞬間膠，會比較美觀。排氣上蓋的把手，則使用ABER的11CV專用蝕刻片零件製成，可分為塗裝成車體色與電鍍色的款式。一般的汽車模型細節較少，如果加工技法不佳，成品看起來就跟玩具車沒兩樣，但如果能增加這些細膩的零件，不僅增添模型的存在感，也能為觀者帶來高精度的印象。

**9** 零件組的車門把與後車廂握把本來就很不賴，只要用筆刀將形狀削銳利一些，整體外型便趨近完美。利用切削後的圓形塑膠棒加以黏著，重現車門鎖。把手穿入黃銅線，可分別塗裝門把與把手。

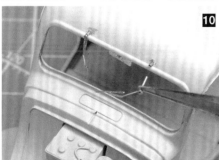

**10** 將雨刷換成ABER的11CV專用蝕刻片零件。雨刷臂與橡膠連接處相當細小，折曲時要小心避免折斷。考量到雨刷的塗裝便利與安裝方便，在雨刷臂基座焊接黃銅線，並且在車體裝上黃銅管，重現車體的雨刷基座，不僅可確保強度，塗裝後還能插入雨刷，無論是黏著或決定位置都相當輕鬆。

**11** 在後輪安裝避震器。首先在輪胎室側邊製造收納避震器的凹陷，一邊參考網路圖片，一邊用蝕刻刀片刻出凹陷輪廓，再用鑿刀下壓雕刻，接著裝上用圓形塑膠棒組裝而成的避震器。安裝輪胎後，避震器不是很明顯，但從輪胎縫隙能些許看到避震器的存在，增加了密度感。

**12** 製作排氣管後側的支撐架。將0.1mm銅片切割成長條狀，彎曲成ㄇ字形，黏著在底盤與排氣管之間，接著蓋上彎曲成Ω狀的銅片，藉此固定排氣管。由於蒐集的資料照片不夠清晰，無法確定這樣的外型是否正確。

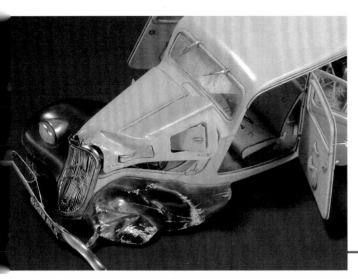

## Chapter 5
# 非裝甲車的
# 塗裝與最終加工

以一般汽車模型的方式進行雪鐵龍的塗裝，但是要以情境模型的配置作為前提，完成最終的加工。表面施加光澤時，不能在整個情景模型中過於顯眼，必須施加舊化效果，並思考與其他要素之間的整合。

## 內裝的塗裝

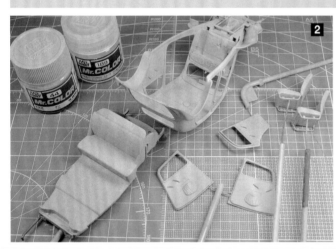

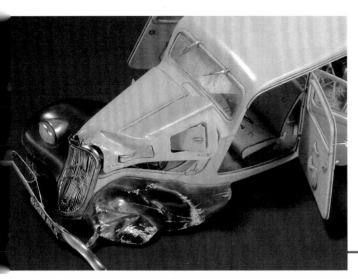

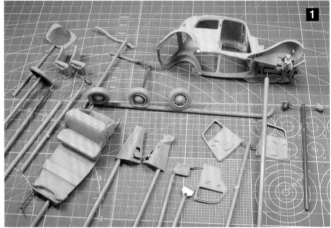

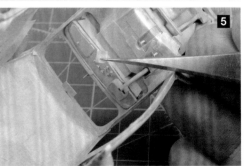

**1** 塗裝之前，先在各零件裝上框架，作為把手之用。盡可能節省遮蔽的步驟，並考量到零件破損與塗裝容易度，在此選擇不組裝零件來塗裝。塗裝完成後，使用 gaianotes 的 SURFACER EVO 水補土噴罐，檢查表面痕跡，並將表面加工平整。

**2** 先塗裝內裝區域。觀察現有車款的內裝，發現可分為皮革與布料兩種材質，顏色又區分為灰色系與象牙色、紅色等顏色，但為了讓車門開啟後內裝更為顯眼，選擇了淺駝色塗裝。首先在座椅、車底、車門內裡噴上半光澤甲板色硝基塗料，範例是重現毛料質地內裝的車輛，塗料添加了消光添加劑（可消光基底、平順），進行完全消光塗裝。

**3 4** 如果只有製造陰影仍欠缺質感，可用油彩輕微舊

化漬洗，增加使用後的質感。這裡要注意內裝太髒的話，看起來就不像是民用車輛，因此先在暗褐色與焦棕色油彩中添加溶劑稀釋，接著滲入座椅凹陷部位，等待一段時間乾燥，再用筆刷施加模糊的點狀舊化。筆刷只要沾上少許的溶劑，就能製造油彩周圍的暈染效果。

**5** 車體內裝同樣進行點狀舊化處理。乾燥後在內裡貼上遮蔽膠帶，如果遇到細部的遮蔽，則利用裁細的遮蔽膠帶慢慢地貼上去，最後再用棉花棒按壓，使膠帶貼合，避免產生縫隙。儀表板與車窗窗框都是塗裝成車體色，不必遮蔽。

**6** 用棉花棒仔細按壓膠帶邊緣，避免遮蔽塗裝時膠帶脫落。只要使用棉花棒按壓就不會傷及底漆。

## 外裝的塗裝

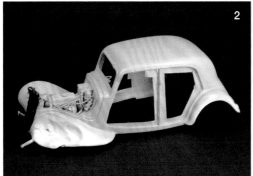

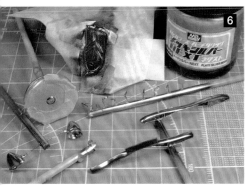

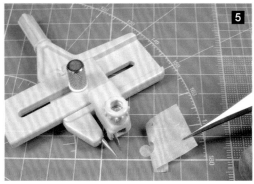

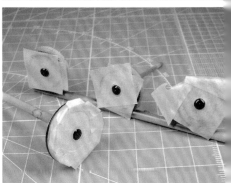

**1** 將11CV車體塗裝為藍灰與黑色雙色。之所以選用藍色，是為了在自然風景中添加人工街頭的特徵。一開始先塗上藍灰色，並參考實際的車輛顏色，再噴上空軍藍混合灰藍色與白色的混色塗料。

**2** 塗裝成藍灰色後撕下遮蓋膠帶的狀態。與實際車輛相比，模型的彩度較高，看起來較為鮮豔，但這是為了方便之後進行舊化處理。

**3** 將擋泥板、輪圈、備胎室漆上亮光黑，其他像是保險桿等電鍍部位，同樣塗上同色打底。而底盤本來要漆成半光澤黑，但考量到之後的舊化處理，同樣漆上亮光黑。

**4** 先將輪胎的橡膠部位漆上輪胎黑，再進行遮蔽。輪圈部位漆上亮光黑，接著遮蔽其他部位，

留下輪框中心的圓形區域，準備後續電鍍塗裝。

**5** 範例中的圓規刀是友人西村先生大力推薦的工具，使用相當便利，在此簡單介紹。這款的商品名稱為PUNCH COMPASS，特徵在於重量輕且易於使用，可以切割小型圓形，最大切割直徑為10cm、最小1.5mm，切割範圍相當廣，為轉輪橡膠等部位進行遮蔽時，圓規刀可說是一大利器。

**6** 使用GSI Creos的電鍍銀NEXT進行電鍍部位的塗裝。塗裝前，先將基底整平處理，再塗上光澤黑底漆。這裡使用噴筆塗裝，降低氣壓減少噴量，薄薄噴上一層即可。如果塗料太厚，便難以製造電鍍塗層，因此要慢慢地噴上薄薄一層，便能創造出電鍍般的質感。

**7** 參考現有車輛的照片，將引擎部位漆成消光綠色，電池與散熱器等裝置則漆成消光黑。使用筆刷沾取vallejo的水性壓克力塗料分別上色，再用油彩舊化處理。

**8** 儀表板部位是貼上ABER 11CV專用蝕刻零件組內附的儀表印刷膠片，但尺寸略大，必須切割後才能貼上去。貼上膠膜後，再將預先塗裝完成的蝕刻邊框貼上。

**9** 煞車燈先塗上銀色硝基塗料，再上亮光紅壓克力塗料，加以重現。

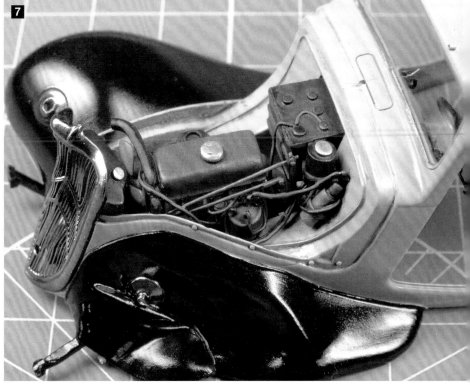

## 安裝車窗零件

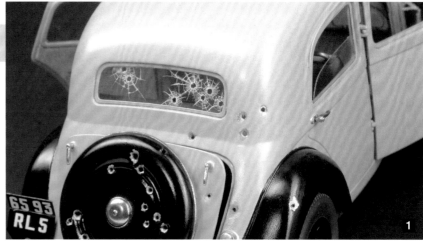

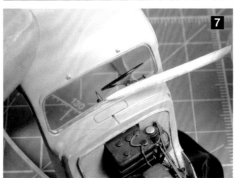

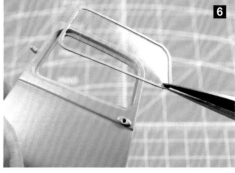

**1** 將滿是彈孔的後車窗安裝於車體的狀態。車窗零件使用 ABER 11 CV 專用觸刻片零件組內附的透明膠片。TAMIYA 的零件組附有車窗零件遮蔽用型紙，方便進行車窗的遮蔽處理；但是 ABER 零件組的窗框與膠片，在塗裝後也能安裝零件，得以省下遮蔽的步驟，值得推薦。

**2** 利用觸刻片製成的窗框，可依照圖示先裝上塗裝用把手，預先完成塗裝。先用電鍍銀色 NEXT 將前車窗窗框漆成電鍍色，其他的窗框則漆成車體色。窗框在塗裝前要先與車窗組合，確認是否能安裝在車體上。範例中先用鑿刀將前後車窗框打磨，方便零件嵌合。

**3** 由於模型組的 11 CV 呈現出後車廂與備胎室皆中彈的狀態，因此後車窗也要加上彈孔，彈孔的描繪方式可參照右下的介紹。

**4** 膠片雖然印上窗框指示線，但依照指示線切割和黏貼時，卻發現膠片多出一些，最後沿著指示線內側切割多餘部分（不同的印刷批號，窗框尺寸也不同，因此切割前建議先將膠片與窗框對合確認尺寸是否吻合）。將膠片放在乾淨的白紙上，避免沾附汙垢與痕跡，接著窗框沾上接著劑，與膠片黏合。膠片背面（線條或文字印刷面）容易沾附指紋，很難去掉髒汙，須特別留意。

**5** 在透明膠（ULTRA 多用途 SU）裡加入琺瑯溶劑稀釋，用來黏著窗框與膠片。當透明膠混合琺瑯溶劑後，黏性會減弱，更容易塗布在零件上，加上乾燥快速，可提升作業效率。如果用來黏著透明零件時，還可以照射紫外線燈促進硬化，使用方便。

**6** 黏著完成的車窗。同樣使用稀釋後的透明膠黏著車門。

**7** 黏著時，若透明膠溢出，可以用棉花棒沾適量的琺瑯溶劑加以去除。車窗容易沾附髒汙，又較為脆弱，處理時得特別小心，不過經過最終加工後就不會那麼容易弄髒了，不用太過在意。

**8** 在後視鏡與後照鏡上 HASEGAWA 鏡面鍍膜貼片，再用棉花棒按壓固定，看起來就跟真實體鏡子一樣，這是無法透過塗裝重現的絕佳質感。

**9** 車門開啟的狀態。但車門打開後導致黏著面積不足，零件強度降低，這時候就將車門裝設的黃銅線，插入中柱孔洞加以固定。但是要在舊化作業之後處理，方便固定車門。

## 車窗的彈痕表現

**1** 製造彈痕時，首先用手鑽開一個子彈貫穿孔，開孔後還要重現長條裂痕。裂痕以彈孔為中心，呈放射狀延伸，但長度與間距不一致，呈現不規則的鋸齒狀，會更有彈痕的氣氛。（紅線處）

**2** 接著用筆刀刀刃按壓彈孔邊緣，割出放射狀切痕。切痕的長度要略短，在彈孔周圍製造白色線條。（綠線處）

**3** 在裂痕之間加入蜘蛛網狀的連結裂痕，像是爬梯子般呈現高低落差。加入裂痕的重點在於線條前端變細，交會處可用刀尖刺壓，讓裂痕變粗，製造變化感。（藍線處）

**4** 本次重現的彈痕是參考諾曼第登陸時的紀實照片，如果被口徑較大的子彈打中，車窗玻璃絕對會粉碎一地，但是只要能重現高真實度的彈痕，就能增加精密感。

# 重現車體傷痕

**1** 範例的雪鐵龍11CV是設定為被車主棄置於戰場，加上被戰車輾過，因此要重現車體的傷痕。塗膜剝落後可見底漆，為了顯露傷痕是在近期形成，使用的不是生鏽色，而是金屬風格的銀色。一開始先噴上水補土噴罐整平底層，再用銀色與黑色混色而成的硝基塗料（GSI Creos）塗裝。之所以混入黑色，是為了抑制銀色的新亮色澤，一邊參考被撞的車輛痕跡，一邊調色。銀色塗裝完成後，於傷痕處塗上離型劑，方便後續上方塗膜剝落。

**2** 接著塗上白色硝基塗料，再塗上離型劑。此步驟是為了重現未觸及車體的淺傷痕，若能混入車體色會更有真實性，但考量到之後施加舊化後的暗沉感，因而選擇白色塗裝。這裡選用具有光澤的白色塗料，表面平順的光澤塗層較容易促使上方塗膜剝落。

**3** 車體色塗裝。車體色如同P37所介紹，將空軍藍混合灰藍色與白色後進行塗裝。

**4** 一開始先製造塗膜表層的淺傷痕。使用筆刀刀刃輕輕地在塗膜表面劃刀，想像一下車門因物體碰撞而凹陷的模樣，一邊作業。

**5** 加深傷痕。以大型傷痕為中心，先從淺傷痕的部位慢慢加深，逐漸製造深度傷痕。如果塗膜難以剝落時，建議用筆刷沾少量琺瑯溶劑，塗抹於塗裝面，可促使表層塗膜剝離。

**6** 最後再用油彩塗上水垢等舊化效果（水垢請參照下一頁）。

**7** 被戰車輾過的擋泥板或扭曲變形的引擎蓋也要施加傷痕。仔細觀察撞毀後的實體軍輛照片，發現頂端部位的金屬塗膜剝落特別明顯，在此忠實還原。使用筆刀勾起或拉引塗膜，就能製造出零件頂端剝落的效果。

**8** 筆刀刀刃無法觸及的凹陷部位，可以用鑿刀等平鑿製造傷痕。但因為戰車壓在擋泥板上頭，擋泥板並不是非常顯眼的部位，只要施加若隱若現的自然傷痕即可。

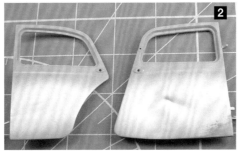

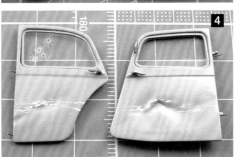

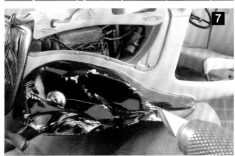

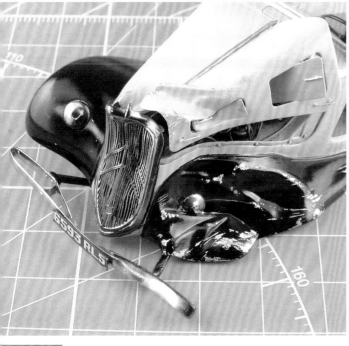

# 可應用於剝落(塗膜剝落)技法的材料

剝落技法可說是受損表現中不可或缺的手法，而使用的道具脫離不了液狀材料，大多當成基底塗布使用。在所有材料中，最常使用到的方法有兩種：沾水後可溶解液體層，使上方塗膜浮起（AK Interactive剝落掉漆液、花王cape噴霧），以及製造塗裝排斥層（GSI Creos離型劑）。前者能製造出通透而小型的顆粒狀剝落，後者剝落程度較為細緻，且能重現塗膜捲曲的嚴重剝落。

花王cape噴霧，以及AK Interactive剝落掉漆液，可促使壓克力塗料的塗裝面剝離。塗上離型劑後，塗膜會直接剝落，適用於施加強力硝基塗料塗裝的場合。如果難以剝落，不妨塗上薄薄一層的琺瑯溶劑。不管使用任何一種做法，都能讓底漆塗裝後呈現光澤，塗膜剝落之後噴上亮光漆，施加表面鍍膜。

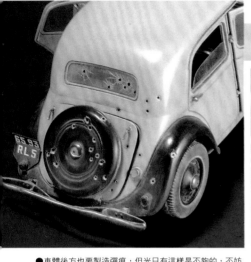

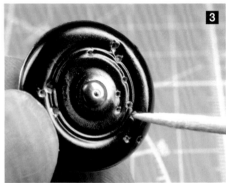

●車體後方也要製造彈痕,但光只有這樣是不夠的,不妨在彈孔周圍剝除塗膜,增加車體中彈的情境與氣氛。

**1** 彈著點的塗膜剝落表現如同上一頁說明,首先在金屬底漆塗上離型劑,但不需要塗抹全部的區域,只要針對彈孔周圍即可。之所以在特定區域塗上離型劑,不只是為了要保護其他區域的塗膜,當零件需要遮蔽時,還能防止撕下遮蔽膠帶後塗膜剝落。不過只要注入壓克力溶劑,減緩遮蔽膠帶的黏著力,在剝除時就不會讓膠帶連帶塗膜一起剝除了。

**2** 塗裝車體色。

**3** 首先使用gaianotes的「NY.棉花棒」刺入彈孔,旋轉棉花棒剝除周圍塗膜,重現中彈部位的塗膜剝落效果。

**4** 再使用筆刀,刀尖沿著彈孔向外割,讓剝落痕跡呈銳角,增加三角形痕跡後更有彈痕的感覺。

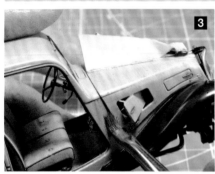

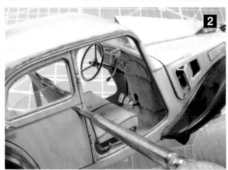

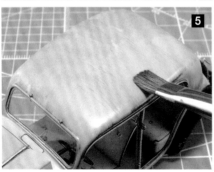

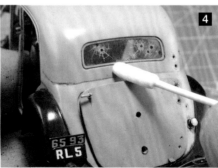

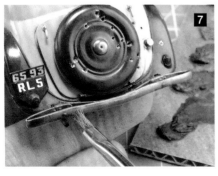

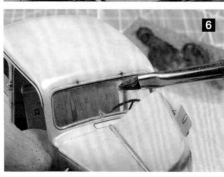

●情景模型作品是以街頭為舞臺,為了呈現街頭風味而配置雪鐵龍汽車,藉此增加生活感。除此之外,雪鐵龍還可以與一旁的四號戰車對比,因此選擇有光澤的車體塗裝,營造民用車輛的風情。但這裡的雪鐵龍是棄置在戰場的車輛,如果採一般汽車模型的方式來製作會顯得過於突兀,為了營造汽車與頹圮街頭的一致感,在此施加較明顯的舊化處理。

**1** 首先使用油彩來製造雨漬舊化表現。在此選用暗褐色、焦棕色、鐵橙色、炭黑色油彩。

**2** 先將暗褐色與焦棕色油彩混色,加入琺瑯溶劑稀釋,沿著零件凹處與刻線部位單點舊化處理(滲墨線)。

**3** 塗上油彩單點舊化後,等待乾燥約1小時後,使用筆刷沾取少量的松節油,製造油料暈染效果。製造暈染時,垂直面要由上至下動筆,水平面則以點觸的方式處理。單點舊化時,如果油彩乾燥程度不足,若筆刷沾取的溶劑過量便會導致油彩消失;另外,油彩乾燥過度也會使暈染效果消失,要特別留意乾燥時間。

**4** 要製出左圖一般的車體凹處的線條汙垢,必須讓油彩附於塗裝面一段時間,再用棉花棒擦拭多餘的油彩,製造暈染效果。

**5** 使用平頭筆刷,豪邁地將油彩塗抹於車頂,製造大面積暈染效果。油彩乾燥後光澤略為消失,更有舊化的氣氛。

**6** 車窗也要以油彩舊化處理,之後再用舊化土加強髒汙效果。但彈痕舊化後裂痕會變成咖啡色,在進行車窗髒汙處理時要特別謹慎。

**7** 車體沒有進行生鏽處理,僅針對保險桿塗上焦棕色,重現輕微的生鏽效果。

## 製造輪胎的汙漬效果

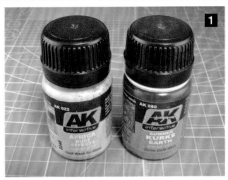
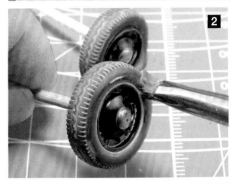

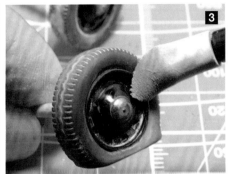
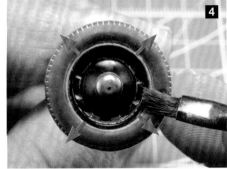

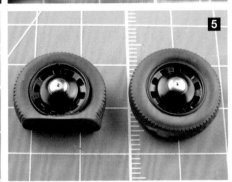

●接下來是輪胎的舊化處理。首先從輪圈的單點舊化開始，使用同樣的油彩顏料。雖然黑色輪圈塗上暗色塗料時舊化效果不是很明顯，但塗上油彩後光澤消失，得以重現適度的陳舊感。而輪圈蓋的電鍍部位可以用咖啡色油彩漬洗舊化，就能顯現生鏽的效果。

**1** 灰塵或泥土是輪胎舊化處理中的基本要素，此時 AK 的舊化塗料便是最佳選擇。由於作品的舞臺是街頭，要製造汙垢外觀時可以使用北非塵土色（左），再搭配少量的夏季庫斯克泥土色製造變化。

**2** 北非塵土色塗料加入 WHITE SPIRIT 琺瑯專用稀釋劑稀釋，塗在整個輪胎上頭。 ※WHITE SPIRIT 為稀釋 AK 舊化塗料的專用稀釋劑，也可以使用稀釋油彩的松節油來替代。雖然也可以用 TAMIYA 的琺瑯稀釋劑，但乾燥後塗料會產生斑點，如果要呈現清晰的汙漬暈染效果，還是建議使用 WHITE SPIRIT 琺瑯專用稀釋劑。

**3** 塗料乾燥後，再用 gaianotes 的 FINISH MASTER 入墨線用橡皮擦筆沾取少量的 WHITE SPIRIT 琺瑯專用稀釋劑，將多餘的塗料拭去。不用去除所有多餘的塗料，而是刻意留下些許塗料，利用橡皮擦筆尖頭輕觸表面，製造塗料的斑點，呈現髒汙效果。

**4** 最後再製作輪胎側邊的汙漬。使用寬度較細的平頭筆刷，沾取 TAMIYA 琺瑯稀釋劑，從輪胎側邊中心向外擦拭，留下筆跡，藉此還原車輛行進時離心力而流向外側的汙漬。這種汙漬效果對於在街頭行駛的民用車輛來說，色調或許偏濃一點，但因為車輛是配置在瓦礫遍布的街頭，看起來就不會過於顯眼了。

**5** 舊化前的狀態。輪圈部位用黑色亮光硝基塗料與電鍍銀 NEXT 分區上色，輪胎橡膠部位施加輪胎黑色，但對照左圖可看出欠缺真實感

**6** 舊化處理後的狀態。主要使用北非塵土色塗料增加汙漬效果，部分區域塗上較濃的塗料，或是塗上夏季庫斯克泥土色增添色澤變化，並減少輪圈的光澤，看起來更有使用過的感覺。

## 製造車底的汙漬效果

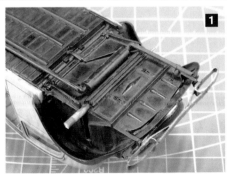

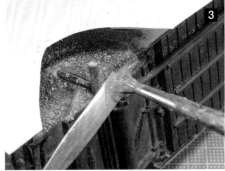
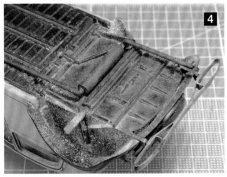

●底盤並不是特別顯眼的部位，使用舊化塗料稍微漬洗即可，但本書的重點是教導各位情景模型實作的過程，還是得解說詳細的流程。

●先將底盤漆上黑色亮光漆。黑色亮光漆具有光澤，之後再塗上油彩後會變成半光澤狀態，因此不須特地使用半光澤黑色塗料。

**1** 舊化的第一個步驟，是用赭褐色油彩漬洗整個底盤。先用稀釋溶劑溶解後提高濃度，再用大量的油彩漬洗。圖為油彩乾燥後所拍攝，可看出呈現半光澤的狀態。

**2** 接著用舊化土呈現泥土汙垢，在此使用四號戰車舊化處理時使用的沙灘色與淡土色舊化土。將適量的舊化土倒進小皿，再添加較多的壓克力溶劑來稀釋。

**3** 用筆刷沾取稀釋後的舊化土，沿著輪胎室往車體噴濺。要記得依照圖示遮蔽車體，避免飛沫噴濺到上頭。

●我之前曾經用噴筆來噴出稀釋後的舊化土，但很難控制，因此後來改用調色筆來噴濺，盡量選擇用過的舊筆刷，會更容易操作。稀釋後的舊化土會滲入筆刷根部，導致毛尖分岔，而且刷在車體上頭時，刷毛也會因為反彈作用而力而損壞。

**4** 排氣管塗上赭褐色油彩，乾燥後再用咖啡色舊化土製造燒焦生鏽效果。舊化土加上壓克力溶劑稀釋，反覆在排氣管部位漬洗，加深色澤。考量到排氣管位於底盤較不顯眼的位置，汙漬程度會比實體車輛更加明顯。雖然漬化程度也取決於地面顏色，不過若車底能用較明亮的顏色襯托重度汙漬的效果，欣賞時就能夠看出細節。

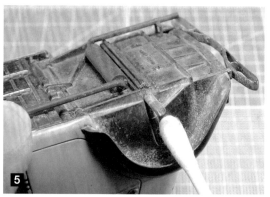

**5** 生鏽表現所使用的舊化土，從照片右側依序為越南泥土、標準鐵鏽、淡鐵鏽色，排氣口的焦炭汙垢則使用黑煙色。除了以上的舊化土，製造生鏽表現時，也能多運用各廠牌的舊化塗料，像是GSI Creos的原野棕、棕鏽色、鏽橙色等。

**6** 最後用乾淨的棉花棒拭去多餘的舊化土。擦拭隆起區域或泥巴潑濺較為明顯的舊化土，製造出層次感。

# 其他部位的汙漬效果與最終加工

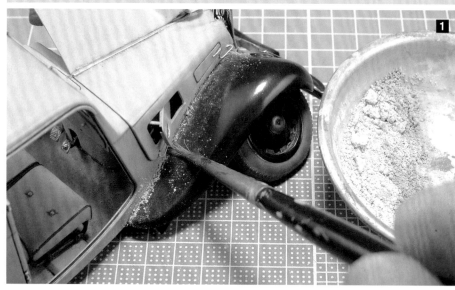

**1** 車體的汙漬與底盤一樣，都是使用沙灘色與淡土色舊化土。但是車體有別於底盤之處，在於沒有泥巴潑濺效果，因此不用添加壓克力溶劑稀釋，直接使用粉狀的舊化土即可。先依照圖示，以零件的陰角處為中心，在引擎蓋或車頂部位塗上舊化土。這裡要注意並非隨意撒土，而是針對陰角部位使用細筆刷壓入舊化土，再用柔軟的大筆刷拭去多餘的舊化土，多餘的舊化土少量輕撒於周遭部位。用筆刷直接刷舊化土時，散布的粉狀顆粒會趨於平均，因此可用筆尖少量舊化土，以輕敲的方式撒上，才能製造出顆粒變化。

**2** 車內、車底也要施加舊化土，製造汙漬。由於車底地毯為駝色，因此要使用vallejo黃土赭舊化土。在此同樣不需要全部區域施加舊化土，而是以車內角落或雙腳經常擺放的位置來重點施加即可。

**3** 車內的舊化土盡可能呈現顆粒狀，比較能呈現沙土的氛圍。只要用滴管滴入壓克力溶劑，即可讓顆粒舊化土稍加定型，但是完工後仍應盡量避免碰觸。

**4** 車體後側要施加行駛時沾附上去的灰塵，因此比其他部位使用更多的舊化土。擋泥板後方與輪胎室相同，都要製造泥巴噴濺效果，不過看起來跟街頭的民用車輛有些不搭調，因此將舊化土擦掉，重新施加髒汙效果。同樣地，油箱蓋滲出的油漬也要盡可能抑制到最少量。但光加上舊化土看起來有些單調，不妨使用硬毛刷筆沾取少許壓克力溶劑彈濺，使舊化土增加斑點效果。

**5** 想像一下車輛被棄置的情境，在車內配置行李箱。除了行李箱，還配置了繪畫、報紙、撲克牌等物品。報紙與撲克牌是我之前用電腦製作而成，直接影印輸出後裁切使用。

**6** 將行李與物品隨意排列，製造出凌亂的感覺。椅子保留適度的空間，讓隨身物品散落出來，並且散布撲克牌，營造倉皇逃離的氣氛。

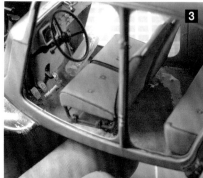

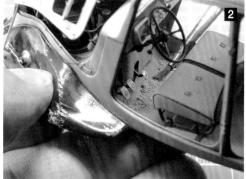

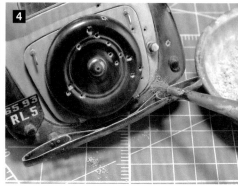

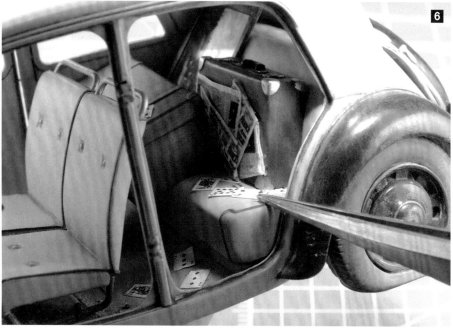

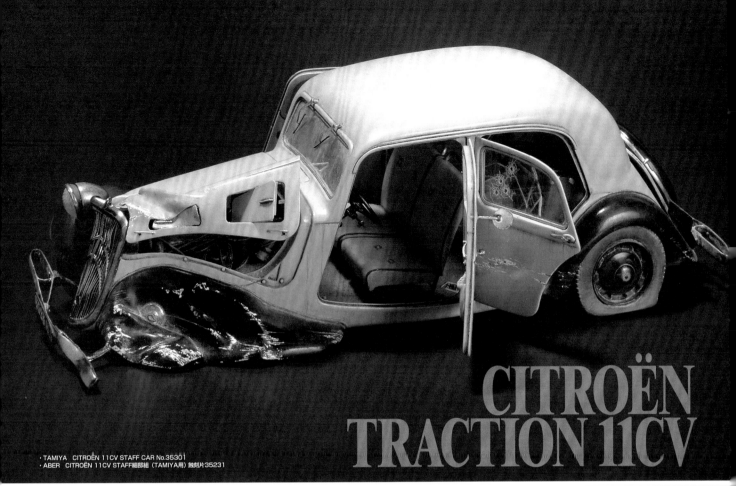

# CITROËN TRACTION 11CV

· TAMIYA CITROËN 11CV STAFF CAR No.35301
· ABER CITROËN 11CV STAFF細部組（TAMIYA用）蝕刻片35231

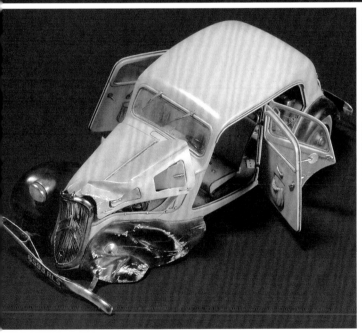

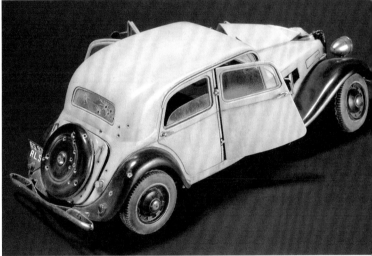

●完工後的雪鐵龍，其舊化效果相當明顯，完全不像是一般的汽車模型。但畢竟是民用車輛，適度保留車身的光澤，並施加灰塵與雨漬效果，完成具有對比感的汙漬效果。

●原本為了讓觀者更能看清楚製作完成的內裝或引擎，因此特意設置了汽車開口，但這樣看起來反而有些刻意。開口數量不用過多，即使透過車窗縫隙還是能感受到車內的密度，不會有空蕩蕩的感覺。雪鐵龍就配置在四號戰車旁，雖然體積較小，但各部位細節彰顯的存在感絲毫不輸給戰車。

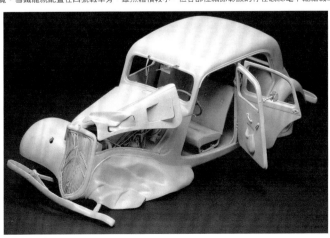

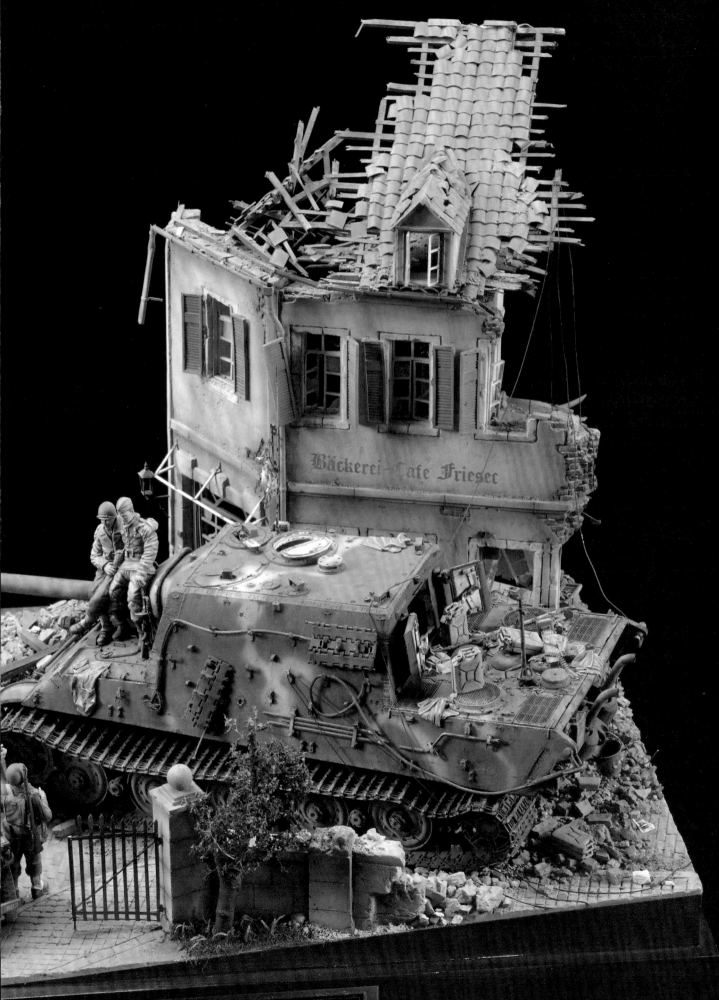

Bäckerei-Cafe Frieser

# Passing Friendship

## to a long period of winter......

2001 年製作 初次登場／第 8 屆喜屋 HOBBY 戰車模型大賽

## 加入建築元素的情景模型魅力

「Passing Friendship」，是我在 15 年前參加喜屋 HOBBY 戰車模型大賽（簡稱キャコン）時獲得大師獎的作品。現在再次檢視這件作品，不免發現無論製作技法、塗裝、背景考證等各層面都不夠成熟，人形的加工質感也不成火侯，總覺得有點不好意思。雖然再三苦惱「刊登這件作品真的好嗎」，但不管是故事性還是作品結構，我都能自豪地掛保證說：「實在很棒！」

作品主題為分別從東西方進軍的美軍與蘇聯兩軍，一同慶祝戰爭結束的場面，以此展開故事主軸。在紀實照片也能看到相同的畫面，美蘇兩軍士兵站在德軍最強戰車上頭，肩並肩慶賀。獵虎式驅逐戰車的細節相當細膩，但以整體故事性而言，它暗喻著德軍的敗北。美蘇聯軍士兵站在獵虎式驅逐戰車上頭，代表當時已經擊敗了

德軍，而為了強調敵軍的強大，因此製作了獵虎式驅逐戰車。

本作品為キャコン模型大賽的參賽作品，因此模型尺寸受限，模型展示臺空間狹小。為了有效利用平臺空間，建築配置也相對縮小，避免留下多餘空間，但這也是為了讓獵虎式驅逐戰車看起來較大所不得不採取的方式。在鋪陳整個情景模型的故事性時，若能巧妙配置建築，就能彰顯故事張力。

雖然當時技術尚未成熟，但在著手製作這件作品之後，我的角色便從模型製作的「接收者」變成「傳遞者」，產生了 180 度的轉變。如果沒有這件作品，也就不會促成本書的出版，對我而言，「Passing Friendship」就是具有如此重要意義的作品。

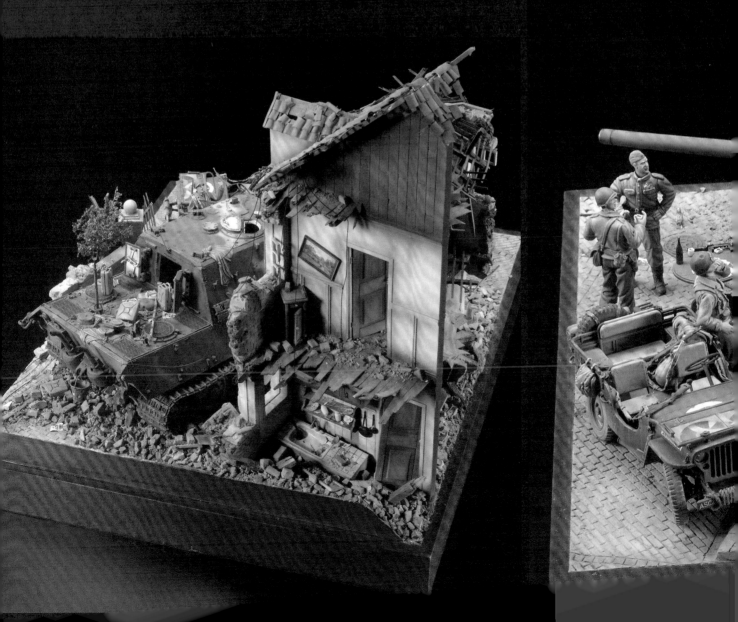

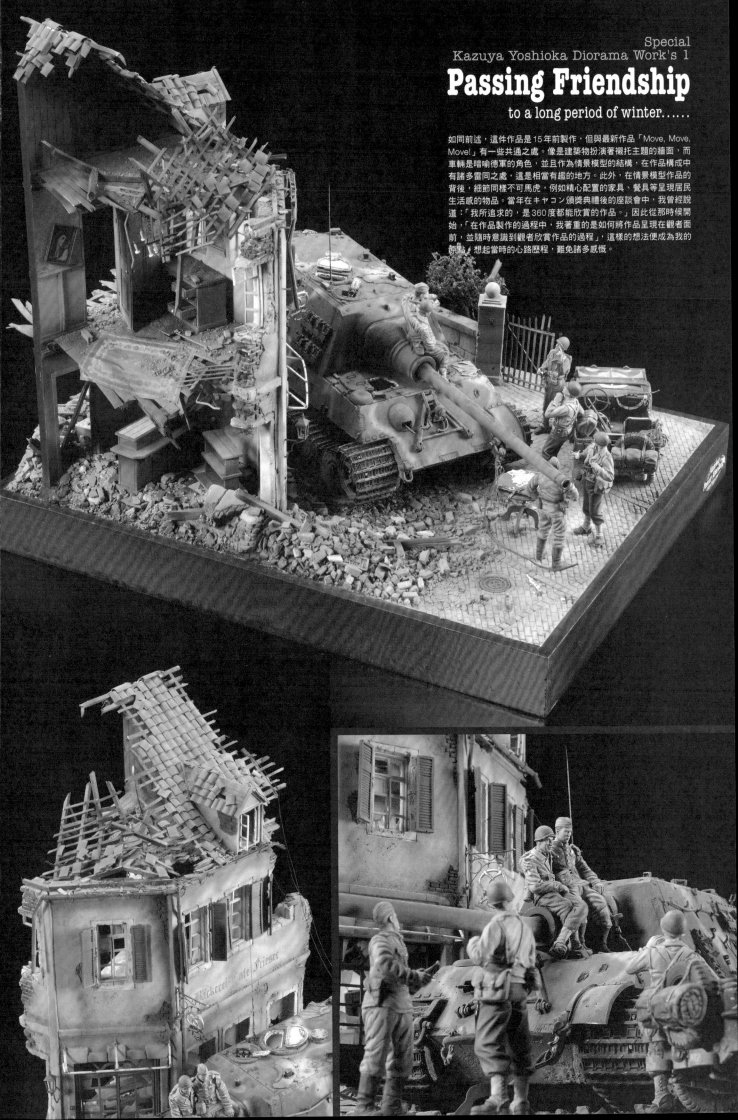

# Passing Friendship
## to a long period of winter......

如同前述，這件作品是15年前製作，但與最新作品「Move, Move, Move!」有一些共通之處。像是建築物扮演著襯托主題的牆面，而車輛是暗喻德軍的角色，並且作為情景模型的結構，在作品構成中有諸多雷同之處，這是相當有趣的地方。此外，在情景模型作品的背後，細節同樣不可馬虎，例如精心配置的家具、餐具等呈現居民生活感的物品。當年在キャコン頒獎典禮後的座談會中，我曾經說道：「我所追求的，是360度都能欣賞的作品。」因此從那時候開始，「在作品製作的過程中，我著重的是如何將作品呈現在觀者面前，並隨時意識到觀者欣賞作品的過程」，這樣的想法便成為我的頓點。想起當時的心路歷程，難免諸多感慨。

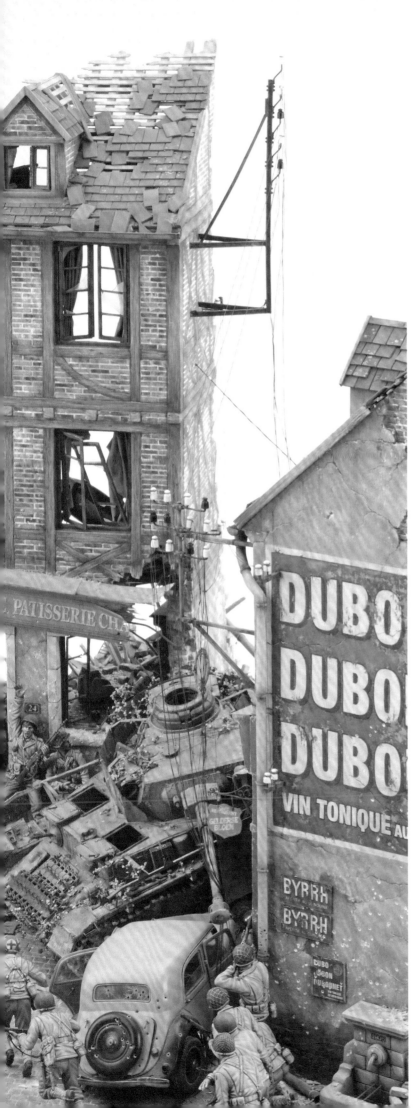

# 第 3 章　製作建築

由於本作品是以街頭巷戰為主題，建築占相當大的比例，縱向延伸感強烈，容易創造出具有立體感的作品。當作品增添立體感後，可看之處也隨之增加；加上建築經年累月受到風雨等天候狀態影響，建築的外觀也會產生變化，像是原有的斑點或裂痕，加上屋簷排水管、電線等要素，使得塗裝作業變得更為複雜，在在考驗模型師的技術。我這樣講可能有些誇大其辭，除了車輛或人形製作，在製作其他主題的模型時，建築絕對是新鮮且獨具魅力的一環。

## Chapter 1
# 使用市售模型組
# 製作建築

在此使用MiniArt的真空成型零件組，來介紹如何製作建築。從切割零件、組裝、補強等基本製作流程，以及利用多樣素材呈現倒塌牆壁的剖面與牆面質感等等，為各位詳細解說製作流程。

## 切割零件與組裝流程

●MiniArt的建築模型組是以真空成型方式製作而成，有別於以往的石膏或合成樹脂結構，因為是塑膠材質，易於加工，無論是提升細節或改造都容易許多，而且內部為中空結構，組裝後也很輕，一掃情景模型給人重量較重的印象。但由於內部為真空結構，無論是切割零件、表面或邊角處理等，都得先做補強及加工，和射出成型的模型組相比得花更多時間處理。在此要示範真空成型模型組（之後簡稱為VF模型組）的高還原度加工訣竅，雖然步驟繁複，但難度並沒有想像中高，選用的素材也是熟悉的塑膠零件，不用太擔心，享受製作過程的樂趣就對了。

**1** 以真空成型法製成的零件，是將3～5片零件壓合在1片塑膠板上，因為零件之間間隔較窄，很難完全切割，因此先依照圖示大致分割。

**23** 通常在切割VF模型組時，都是比照圖**2**的方式，使用刀具沿著零件切割。但這次因為個人喜好的緣故，想減少牆壁的厚度，因此可比照圖**3**垂直零件切割，如此可減少兩片塑膠板左右的厚度。

**4** 像是窗戶中空部位等難以用美工刀斜向切割的區域，可以改用雕線針筆沿著邊緣雕刻切割。

**5** 另外像是外觀較為複雜的零件，除了雕線針筆，也可以使用P型美工刀切割。P型美工刀的刀刃是經過研磨機加工而成。

**6** 模型零件組有突出的部位，須用半鑿整平。

**7** 牆壁、屋頂、地面等基本結構切割下來的狀態。由於零件材質柔軟，切割這些零件沒有花太多時間。

**8** 用120號砂紙打磨零件切割面。針對切割面打磨，可讓零件接縫更為密合，務必讓整形後的零件保持平整。切割面整形時，先將砂紙固定在作業平臺上，雙手握持零件來磨砂，便可使切割面均一。作業時，可用夾具固定切割墊與砂紙，避免在磨砂時產生偏移。

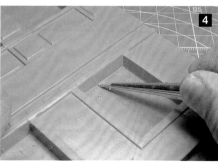

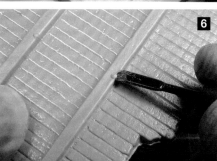

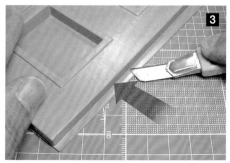

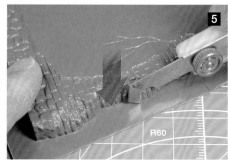

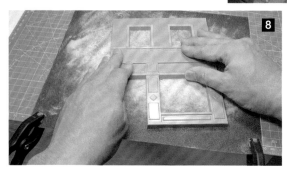

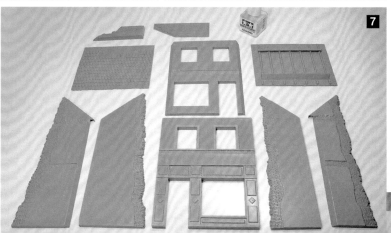

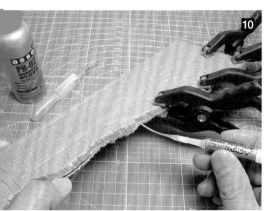

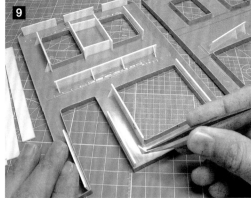

9 切割面完成整形後，內側貼上塑膠板補強。對於中空的 VF 零件組而言，補強能有效增加強度，是不可省略的步驟。之所以增加強度是考慮到零件完工後的老化對策，也方便在之後處理表面時為零件整形。

10 將補強後的零件前後對齊黏合。從邊緣滲入瞬間膠來黏著固定，黏著後用彈簧夾讓零件定型，如同圖示，反覆進行縫隙滲入瞬間膠與彈簧夾固定的步驟，讓零件精準貼合。本步驟使用的是 WAVE 的高速流動型 High Speed 瞬間膠，黏性比一般瞬間膠更低，可快速滲入零件縫隙，加上乾燥時間短，黏著這類大型零件時是相當好用的工具。由於 VF 模型組沒有黏著基準圓柱卡榫，在黏著接縫後可以滲入硬化促進劑來固定。

## 表面與邊緣的整形

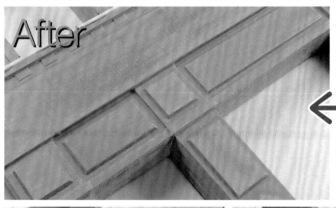

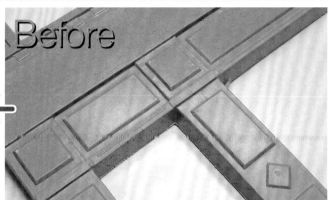

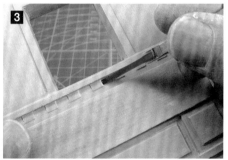

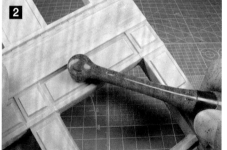

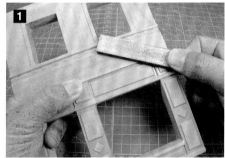

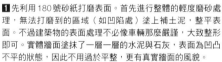

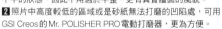

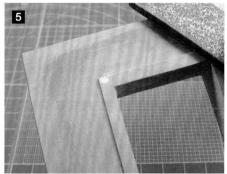

1 先利用 180 號砂紙打磨表面。首先進行整體的輕度磨砂處理，無法打磨到的區域（如凹陷處）塗上補土泥，整平表面。不過建築物的表面處理不必像車輛那麼嚴謹，大致整形即可。實體牆面塗抹了一層一層的水泥與石灰，表面為凹凸不平的狀態，因此不用過於平整，更有真實牆面的風貌。

2 照片中高度較低的區域或是砂紙無法打磨的凹陷處，可用 GSI Creos 的 Mr. POLISHER PRO 電動打磨器，更為方便。

3 使用鑿刀雕刻有高低差的邊角，使邊角更銳利。零件鑄模如果有許多裝飾部位時，不妨削掉所有裝飾再重新用塑膠材料製作，會更具效率。

4 5 要使圓潤的邊角變得銳利，比填上補土，黏上塑膠板更能提升作業效率。使用 0.2 mm 的薄塑膠板，以瞬間膠黏著固定（圖 4）。等瞬間膠乾燥後，再用 180 號砂紙打磨表面，再用更細的砂紙整平。

## 施加裝飾的商店門面

● 這裡要大略介紹諾曼第商店的細節製作方式，各位製作時不妨多加參考。

1 建築的基本結構採石頭或磚頭材質，店面外觀裝飾為木製，四角型的柱子為框組壁式工法。

2 雖然也有水泥材質，但由於採框組壁式工法，可看出仍為木製。由於人來人往，此區域塗膜容易剝落，加上雨水影響經常變色。

3 店面的窗戶有鐵捲式、折疊式等，還有插圖中的木製遮雨窗。遮雨窗用窗門鎖住，有時候會因破損而脫落。

4 建於交叉路口的建築，德軍會在遮雨窗畫上標誌。

5 此區域經常設置旗架。

6 門牌位置通常設於建築的角落，不過有些建築不會設門牌。

7 店名招牌大多設置於此處。附帶一提，DESIRE INGOUR 的店名為實際位於卡靈頓的商店，但實體店面外觀有別於插圖。

8 戰場上的建築設有遮雨棚，也經常可見帆布破裂垂落的狀態。

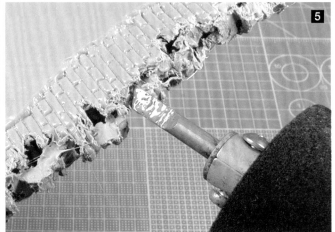

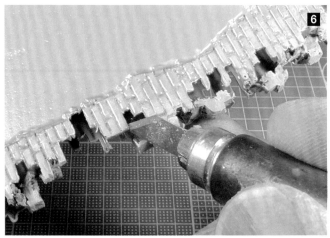

**1 2** 原始模型組的最大弱點，在於倒塌牆壁剖面還原不足，其他部位雖施加了光澤復原劑，但還是要針對剖面部分進行細部處理。從圖 **1 2** 就能明顯看出，模型經過真空成型處理後，為了讓成品方便從原型模具脫模，而將外觀製成圓錐狀，因此剖面中央（零件連接部位）呈現不自然隆起；此外，磚頭部位的鑄模外觀圓潤，欠缺銳利度，導致圖 **2** 的半木結構梁柱剖面很難看出木頭斷裂的效果。雖然得花一些時間修飾牆壁剖面，但這是深深影響外觀的重要環節，還是得專心進行加工作業。

**3 4** 修正上述的問題後，呈現出圖 **3 4** 的效果。牆壁剖面的線條經過雕刻，更能看出紅磚建築的特徵。呈現出邊角細節後，牆壁自然顯現質感，尤其是圖 **4** 中半木結構的梁柱剖面，鋪設真實的木頭後質感便提升許多。

**5** 製作倒塌的牆壁剖面。一開始打算先從牆壁內側塗上雙色AB補土打底，再用刀具切削重現外側崩塌的模樣，但考量到切削面積較多，加上補土量變多，決定放棄這個方式。先切除牆壁剖面中央不自然隆起部位，再填上補土，製作出磚頭的鑄模，使用電熱專用雕刀去除不自然的剖面，讓模型遇熱熔解，藉此去除不必要的部位，再用焊接工具熔解切割面，整成磚頭的大致輪廓，繼續作業。

**6** 接著用筆刀刻出磚頭的邊角。由於剖面輪廓已大致成型，為了避免輪廓凹凸起伏過於單調，因此要製造外觀變化，呈現出崩塌牆壁般的效果。

**7** 梁柱鑄模很有木材的真實感，但為了強調木材與磚頭的質感差異，加上之後方便製造木頭的色調變化，可以用鑿刀或蝕刻刀片雕刻表面，讓表面呈現粗糙質地。

**8** 梁柱的剖面鋪設真實的檜木角材，加以還原。在塑膠零件與檜木接縫之間滲入瞬間膠，避免產生縫隙。

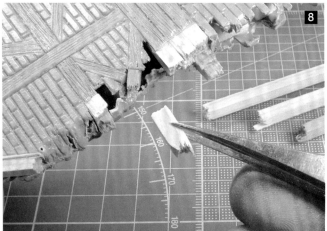

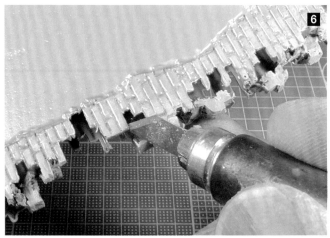

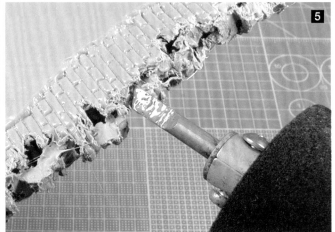

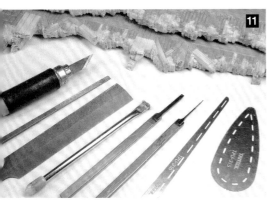

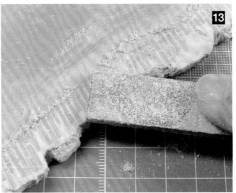
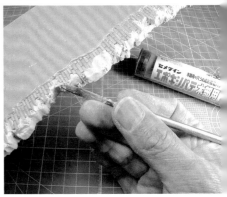

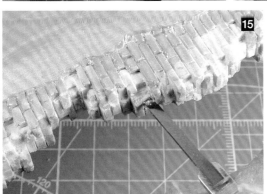

**9** 使用80號砂紙打磨木頭表面，使山毛櫸與檜木用材表面平整。比照步驟 **7** 的方式用刀具挖鑿，讓黏著處更密合。

**10** 在製作半木結構建築時，可以用P型美工刀，於窗戶內側刻出梁柱的紋路。

**11** 使用鑿刀沿著牆壁剖面挖鑿紋路，刻出磚頭鑄模的線條。這時並非單純刻出磚頭紋路，而是要刻出崩塌的剖面，製造出堆積的磚頭崩塌的效果。此步驟也可以使用圖中列出的刀具。由於磚頭的數量不少，雕刻攣花工夫，不妨在剖面塗抹「木頭用」補土，待硬化後便能夠快速切削，非常適合用於磚頭與石牆等需要反覆進行細部切割之處。

**12** 使用施敏打硬的「木頭用」雙色AB補土，填補切割後的牆壁剖面。此補土質地較粗糙，通常用於中心塑型，但如果是用來呈現磚頭、石頭、水泥等建

材，即使粗糙也沒有問題。如果遇到較大的縫隙，可以填入泡沫板或角材，有效節省補土用量。

**13** 補土硬化後，使用砂紙打磨整平牆面，接著輕微切削牆面砂漿剝落的部位。此區域的重點是呈現出「硬度」，因此要雕出銳利的外觀。由於補土硬化速度快，可以立刻進行切削作業，因此如果沒有少量堆積補土，補土就會很快硬化，須注意用量。

**14** 從牆壁剖面鑿出磚頭縫隙。單手握持固定牆壁，使用刻線鋸刀壓削磚頭，使前後磚頭縫隙與牆面保持垂直。

**15** 最後用鑿刀沿著磚頭縫隙刻出磚頭鑄模紋路。雕刻時，盡量製造磚頭剖面參差不齊的模樣。

## 牆面的最後加工

**1** **2** 原始模型組的牆面質地適中，以VF零件來說具有高還原度。但真實牆面經過反覆修補後，可以見到局部厚度增加，以及表層水泥剝落及凹陷的部位，更具有變化。由於牆面沒有裝飾，最難的地方是如何透過加工避免牆面趨於單調。為了打發時間，在此便為牆面施加質

地吧。這個作業只有使用TAMIYA的塑膠補土，利用牆面的補土不規則延展後，使用刮刀用力按壓並來回刮擦補土。反覆此步驟後，補土硬化的區域會產生斑紋，柔軟的部位則產生顆粒或凹陷，重現圖 **2** 般的複雜變化。

**1** 將完工後的牆壁拼在一起，發現外側黏著面產生些許縫隙。如果勉強貼緊縫隙，就無法垂直黏著牆壁，因此用刨削的方式削薄黏著面。

**2** 黏著牆壁前，用直角尺確認黏著角度保持垂直，再滲入瞬間膠固定。這裡使用的瞬間膠是前述的WAVE高速流動型High Speed瞬間膠，由於此款瞬間膠乾燥快速，假組時必須避免零件偏移，可以先用膠帶暫時固定後再黏著。

**3** 牆壁內側黏著面所產生的縫隙，可以塞入長條塑膠板後用瞬間膠固定，表面塗上保麗補土塑型。之所以會產生縫隙，應該是牆壁削薄後的緣故。此外，範例可見削薄後的牆壁，但厚度好像太薄了。

**4** 先處理內牆縫隙。裝設地面增加建築強度後，接著針對外牆邊角打磨塑型。局部縫隙填入膠絲或細長條狀塑膠板，再滲入瞬間膠固定；大幅度的落差部分則用保麗補土填平，最後用砂紙塑型，讓邊角更為銳利。

**5** 石牆的石頭表面以塑膠補土製造紋路。先用具彈性的筆刷沾取從牙膏管擠出來的補土，以乾刷的手法輕刷石頭表面。刷上補土後會產生顆粒，可以讓石頭表面產生不規則狀的凹凸質感。

**6** 趁補土半硬化之際，用鋼刷強力拍打、輕刷石頭表面，製造出石頭的質地。

● 步驟 **6** 所製作的石牆，看起來與諾曼第的石牆有些微差異。製作過程中雖然有點在意這個瑕疵，但當時暫時置之不理。不過完工後還是頗為在意，最後決定替牆面加工。

**7** 為了更接近諾曼第石牆的特徵，在圓形磚頭接縫處填上木頭用雙色AB補土，並針對剖面輪廓尚有不足之處填上補土，完成散發力道感的外觀。

**8** 製作過程中，要留意磚頭是以長方形為主，一邊製造大小變化，一邊使用電動研磨機刻出磚頭接縫。但為了製造出磚頭鑄模之間的差異，一半以上的面積會填上補土，製造出灰泥牆的效果。由於加工作業經過修正與復原，可以見到牆面上留下嘗試與失敗交互進行的痕跡。

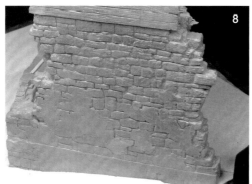

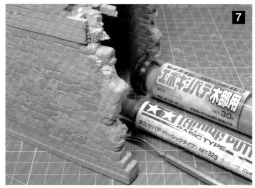

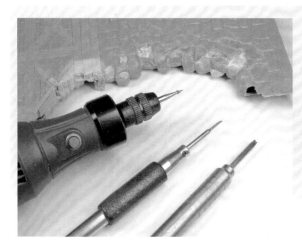

## 崩塌建築剖面是絕對不可馬虎的步驟

● 配置於情景模型的建築，外觀大多以遭受砲火摧殘後的模樣來呈現。提到建築受損的外觀，包括槍擊的彈孔或因爆炸衝擊波而破裂的玻璃等小面積受損，大至屋頂或牆壁的大面積崩塌，面貌差異甚大，但後者對於模型的外觀效果更有顯著影響，能夠增添作品的戲劇性。然而，觀察市售的塑膠模型組或GK模型的建築，大部分的崩塌牆面處理方式似乎仍有加強的空間。崩塌牆面大多配置為作品的背景，也許並不是顯眼的部分，但無論是崩塌的磚頭、石牆破洞、鐵條外露的水泥剖面等，絕對可以成為模型作品的亮點；加上結構穩固的建築崩塌的景象，能夠讓觀者直接感受到強大的震撼力。因此為了傳達故事張力，崩塌建築剖面的製作絕對是不可馬虎的步驟。

# 製造牆面的變化

●牆面會因為歲月痕跡而出現不同的外觀變化。提到牆壁的舊化，重現裂痕更是不可或缺的步驟。尤其本次製作的是遭受戰火摧殘的建築，絕對少不了裂痕的存在。觀察戰場建築的相關照片，就能發現不同大小的裂痕。

**1** 先用鑿刀雕出線條並加大面積，看起來就有裂痕的感覺。在裂痕分叉處或中斷處雕刻大面積的線條，製造變化感。

**2** 如果是範例所使用的模型組，無法利用按壓或敲鑿的方式製造裂痕，因此選擇以電動研磨機切削。使用尖研磨頭，沿著鉛筆劃線處以描線的方式移動研磨頭雕刻，重點在於製造出鋸齒狀的裂痕，以及線頭較粗、線尾較細的裂痕，會更有裂痕的感覺。此外，裂痕也會中途分岔，或是與其他裂痕相連接，不妨多觀察實際的裂痕，作為製作參考。

●觀察實體建築的地基，可以見到砂漿沒有完全灌入模板底部，而是呈現出「す」字形的外觀；加上剝落的石灰與牆面，為牆面增添豐富的表情。本作中也要讓建築增添歲月的痕跡，製造出表情差異。

**3** 先將刻有石牆鑄模的地基與建築黏合，在交界處填上雙色AB補土。利用圖中以塑膠板製成的水泥鏝刀，塗抹與整平補土，只要事先在水泥鏝刀表面塗上凡士林，補土就不會黏在鏝刀上，更有利作業進行。等補土乾燥後，再用砂紙磨平表面，接著塗上塑膠補土。

**4** 要重現砂漿或石灰剝落效果時，一開始先在目標區域塗上凡士林，當作離型劑使用，再塗抹厚厚一層的塑膠補土。接著部分牆面貼上塑膠板或遮蔽膠帶進行遮蔽，再塗上補土，重現砂漿或石灰厚度所造成的落差。塗抹塑膠補土時，可以添加硝基漆溶劑調淡濃度，或是直接用筆刷沾取從牙膏軟管擠出來的補土，以輕敲的方式塗抹，改變外觀質感，呈現出舊牆的氛圍。

**5** 補土乾燥後，用砂紙磨平表面，塗抹凡士林的區域則用鑿刀剝除。視區域而定，有些地方得重複以上步驟2～4次，才能還原出牆面老化的效果。

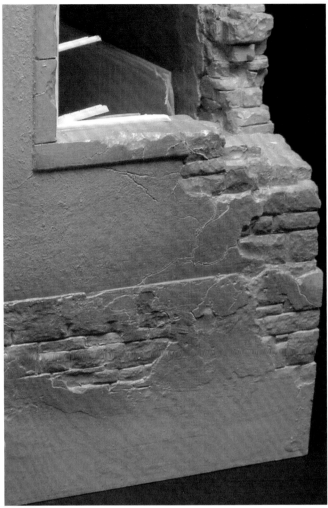

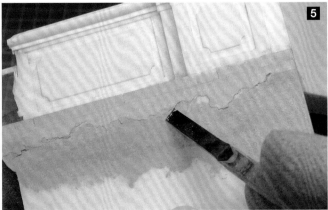

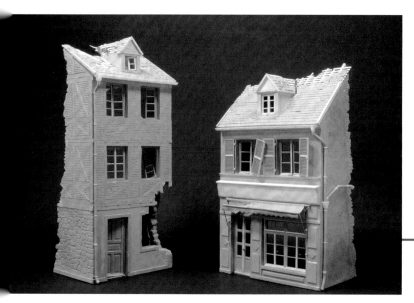

## Chapter 2
# 製作地板與屋頂

製作擁有建築的情景模型時，首先必須要留意到「地方風情」。雖然外觀同樣都是歐洲建築，但依據國家或地區，也會有不一樣的特色，個中差異除了建築本身，還包括屋頂及地面等細節。由於本作品的舞臺為諾曼第，建築須強調地方風情，才能造就情景模型的高度說服力。

## 製作地板

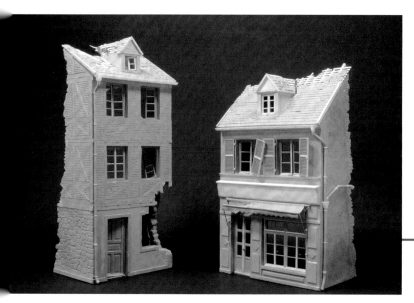

**1** 如果要重現建築的細節，建議比照車輛製作，事先蒐集資料。歐洲有許多屋齡高達 100 年、200 年的建築，至今依舊作為住宅之用。在製作戰爭時期的建築時，蒐集資料是不可省略的步驟，目前市面上可找到許多建築書籍或風景攝影集，值得參考。如果著重於建築的細節，建議準備相關的參考書籍，像是屋頂樣式或地板底部細節，便能夠逐一確認清楚。也可以透過網路或旅行簡介來確認建築資料，相對較為便利。

●建築地板使用厚 1mm 的杉木板製作。杉木板表面平滑，塗裝時可以活用木頭的色澤，使用油彩塗料上色。

**2** 先量取杉木板所需分割的大小，再用美工刀背於表面刻出接縫線。地板正面與背面都要刻上接縫線，但為了避免木板被割斷，正面與背面的接縫線要錯開。

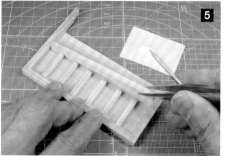

**3** 接著在杉木板表面刻上木紋線條。使用觸刻刀片或較粗的砂紙、鋼刷等工具來製造，並與接縫線保持同一方向。雖然實體地板大多會施加平滑處理，但為了在塗裝時呈現出地板風貌，因此施加了木紋線條。

**4** 切割 4mm 杉木角材，重現支撐地板的橫木。這裡所使用的工具，便是經常用於切割塑膠模型的專用切割器 Chopper。由於木材較柔軟，切割時其切割面會凹陷，因此可以轉動角材，四面均勻切割的方式來切斷。

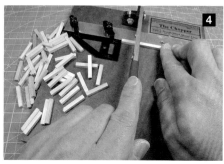

**5** 地板底部三邊貼上 5mm 角材，重現橫樑結構，接著將步驟 **4** 中切割好的橫木等間距黏著，再垂直擺放支撐橫木的格柵墊木（5mm 角材），以交互嵌入的方式製作。如果想採用更簡單的做法，也可以在格柵墊木上頭固定橫木，不交互嵌入。

**6** 為了呈現地板邊緣崩裂的效果，先一片一片黏上木板。不要讓崩塌的地板剖面呈一直線，製造木板長度與接縫間距不一致，透過配置增添變化。

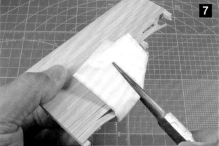
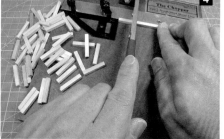

**7** 下壓平坦的地面，製造角度變化。使用鉗子夾住張貼好木板的地面，慢慢地壓彎。如果直接用鉗子夾會在木板表面留下痕跡，建議墊一塊布防護。

**8** 最後用海綿砂紙打磨整塊地面。

**9** 地板完工後便組裝進建築裡，並在牆面與地板接合部位（牆面最下方）安裝踢腳板。可切割 0.5mm 塑膠板來製成踢腳板。實際觀察法國建築，會發現有些建築的地板下方並沒有貼上合板，而範例正是採梁木與橫木外露的模樣。

# 製作板岩

**1** 製作階段的 MiniArt 模型組，其零件忠實重現諾曼第建築的板岩特色。板岩尺寸比照實體造型縮小比例，但上下間距較寬，使得整片塑膠板看起來較大；加上真空成型的緣故，邊緣圓潤，看起來頗為厚實，而且表面的紋路也不夠自然。板岩剝落的區域中，只能見到板狀線條，視覺效果平凡，因此選擇自行製作板岩。

**2** 由於是將板岩加工製成的薄板建材，可以想像質地較薄的薄板容易破裂，因此層層疊砌而成。自行製作時，要先重現板岩層狀的表面質地特徵。先使用篦棒、刮刀、手指等工具，沾取 TAMIYA 塑膠補土，塗抹於 0.5mm 塑膠板表面。塗抹的補土呈現不規則筆觸，但保持同一方向，就能營造出板岩的質地。

**3** 堆積薄薄一層補土，製造出些微的高低落差。製作時要留意模型的比例為 1/35，避免質地趨於平凡。

**4 5** 利用電腦軟體畫出長條格，製作出縮小成 1/35 比例的板岩（9mm×6mm），並在紙上畫線以便切割。輸出後於紙張背面噴上噴膠，再貼在塑膠板上頭。

**6** 用美工刀沿著長條參考線切割塑膠板。這時的重點是確實割出線條，同時注意不要把整片塑膠板割斷。由於塑膠板表面塗上補土，很難直接刻劃出精準的格線，因此貼上印有格線的紙張，便能提升切割的精準度。

**7** 線條刻劃完成後，撕下影印的紙張。因為紙張背面黏上膠水，膠水會溢入切割線條內，此時要撕下紙張會變得有些困難，這時可以使用美工刀來取代刮刀，插入塑膠板與紙張之間的縫隙剝除，但要避免刀刃沾附補土而造成表面痕跡。撕下紙張後，補土表面若有殘膠，可以用壓克力溶劑擦拭，或是用封箱膠帶黏貼去除。

**8** 由於之後要將一片片的板岩鋪設於屋頂上，因此使用自動鉛筆描繪格線，作為板岩固定在屋頂、與下一排板岩重疊的參考線，保持重疊位置對齊。

**9** 格線的 9mm 方向為「列」、6mm 方向則為「行」，使用 P 型美工刀沿著列的方向刻線。刻線可重現相鄰板岩的分界線，若線條寬度過寬便少了真實感，因此刻線的訣竅在於深而細。如果一開始刻線下刀的線條較淺，可以改變雕刻方向再次刻劃。這個步驟中要注意別刻太深，而不小心把塑膠板割斷了。

**10** 完成「列」的方向刻線後，再沿著「行」的刻線方向，一條一條折起後切割。可以依照圖示將塑膠板翻過來反折。

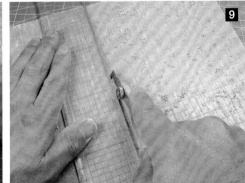

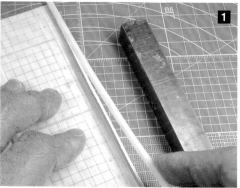

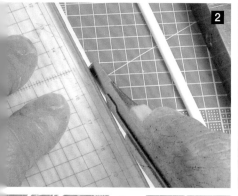

## 製作屋頂

●像日本一般住宅的屋頂結構，是在椽木上頭鋪上望板後，再鋪設屋瓦固定，當屋瓦剝落後，望板就會外露。而法式建築的屋頂，則會在椽木上等間距鋪設寬度較窄的條板，再鋪設板岩固定，因此板岩剝落後，格子狀木頭骨架也會外露。因此一開始要先製作格子狀骨架，重現房屋遭受破壞後，板岩剝落導致屋頂結構外露的景象。

**1** 將0.5mm塑膠板切割成3mm的長條狀，製作出貼於板岩下方的條板。反覆切割同樣寬度的塑膠板時，可以參考左圖，拿塑膠材（3mm角棒）當作基準，用尺及黃銅塊把塑膠材夾在中間，就可以輕鬆地比照塑膠材的寬度來固定尺。在切割塑膠板前，可先用砂紙或蝕刻刀片製造木紋的痕跡。

**2** 手緊緊按住尺，拿掉黃銅塊與當作基準的塑膠材，用美工刀沿著尺緣切割，這樣就不需要一一測量寬度並做記號，能更精確地切割。

**3** 我先找了諾曼第登陸時的紀實照片，尋找損毀建築的照片，或是上網搜尋法國人鋪設屋頂的工程照片，再用電腦畫出吻合MiniArt模型組的1/35屋頂骨架圖，並在印刷面噴上噴膠。※由於噴膠噴出後會沾黏，進行噴膠作業時盡可能在室外並鋪上報紙處理。此作業使用的是3M的スプレーのり55噴膠，可以輕易黏著與剝除，使用方便。左圖的スプレーのり77則是強力黏著款式，用途不同。本次作業先讓噴膠面乾燥一天後，才進行下一個步驟。

**4** 切割後的長條塑膠板，接著一根一根地黏貼於噴上噴膠的骨架圖。如果噴膠黏性強，黏貼後塑膠板不會剝落；如果黏性弱，長條塑膠板會產生偏移，無法製作出精準的骨架，因此須特別留意噴膠的黏性。

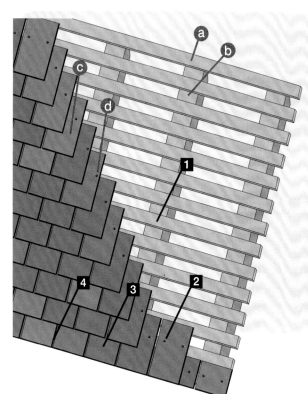

**5** 接下來，用3mm的檜木角材當作椽木，擺放在長條塑膠板上頭，以果膠狀瞬間膠黏著固定。先從骨架的兩端開始黏著，防止長條塑膠板偏移。接著將角材下端配合建築的水平面，切割成斜面，再以手折斷上端的木條，製造出損壞的效果。

**6** 從骨架取下骨架圖，用砂紙整平塑膠板表面。如果噴膠黏性較強，難以撕下骨架圖時，可以用滴管滴入壓克力溶劑，讓噴膠溶解剝離，但這時候要注意塑膠板是否有殘膠沾黏。

## 屋頂與板岩的結構

●提到法國諾曼第地區，就會聯想到用藍黑色板岩砌成的屋頂。板岩是河床底層泥沙沉積形成的變質岩，而板岩屋頂就是將板岩削成薄片後，製成合乎尺寸規格的屋頂建材所砌成。在製作情景模型建築時，如果要重現板岩屋頂遭受破壞的狀態，建議先了解板岩的大致結構，才能增加作品的說服力。

為了提供各位製作時的參考，以下配合圖解說明，介紹如何製作出更吻合諾曼第建築特徵的屋頂。

**1** 屋頂結構為椽木上方以條板等間隔固定，間隔依據條板的尺寸而有些微不同。

**2** 板岩直接黏著於條板上頭，這時候會釘入釘子或插銷固定。

**3** 鋪設完最底層的板岩後，接著從上方遮蓋約2/3的區域，橫跨鋪設2片板岩，反覆此鋪設步驟。

**4** 實體屋頂的板岩間距較緊密，但製作模型時可以把間距拉寬，以便塗裝時製造變化。

ⓐ 條板　ⓑ 椽木
ⓒ 板岩　ⓓ 釘子
ⓔ 壁帶　ⓕ 落水管

# 屋頂黏上板岩

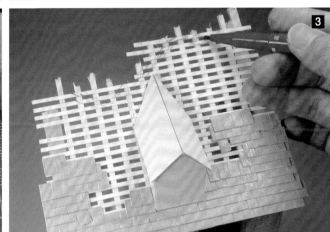

**1** 將P55步驟**10**所製作的帶狀板岩，切割成所需長度。為了表現出板岩一片一片黏著上去的感覺，用美工刀從板岩的直列方向的刻線邊緣刻出切口。仔細觀察實際的板岩屋頂，由於各片板岩長度稍有不同，或是邊緣有缺角，因此板岩橫行方向的線條排列往往參差不齊；如果是高級住宅，板岩得要平整地對齊才行。但範例是遭受戰火摧殘的建築，堆砌方式可以較為粗獷，因此可削短部分板岩，或是用美工刀削掉邊角，呈現缺角的外觀。

**2** 將切割後的板岩黏貼在下方板岩上頭，約覆蓋2/3的面積，上方板岩的分界線位於下方的板岩中間，並刻意製造部分板岩脫落，看起來更有破壞的氣氛。脫落的板岩可增強建築受損效果，像是一般老舊建築的屋頂，都會有幾片板岩脫落、或是受損後更換新板岩的痕跡，顯現不同的面貌。如果能完美重現這些細節，就可以令建築結構顯露出不同的個性與存在感。

**3** 我想要為半木結構建築追加嚴重的受損效果，因此在黏著板

岩的同時，也用筆畫出屋頂塌陷的輪廓。這時候要留意崩塌外觀的平衡感，留存板岩的區域與剝落的面積比例相同，才能達到平穩的外觀效果。留意骨架外露的程度，一邊調整板岩的數量與位置，一邊完成黏著。

**4** 為了要製造大量條板受損的效果，原本想使用斷裂面較為自然的木材，但因為無法取得薄木板，最後還是選用塑膠板。如果只是單純折斷塑膠板，看起來就不像是木頭，因此在此使用平鑿切壓塑膠板，製造出裂痕效果。附帶一提，輕木素材會起毛，會使得模型的規模略有些寒酸，所以本作品並未使用輕木素材。

**5** 將所有板岩黏著完成後，突出屋頂的部分使用美工刀切割，再用砂紙整平切割面。

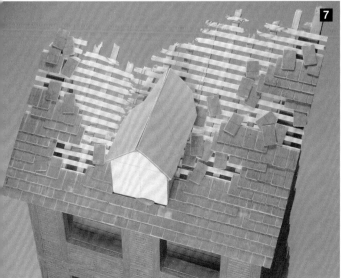

**6** 針對半木結構建築的崩塌屋頂輪廓製造了變化，但屋頂表面較為平坦，看起來略為單調，這時候大面積切割方邊骨架，增添外觀變化。此階段尚未完成剝落的板岩配置，裝設了落水管與屋頂窗，再配置卡在中間的板岩；另外還可以在屋頂內部裝設桁條或梁柱，追加屋頂的

細節。圖中的屋頂窗是使用厚紙板製作而成的模型，為了取得外觀的平衡感而裝設於屋頂。

**7** 將完工後的屋頂安裝在建築上方，整體印象便大為不同，無論是條板之間外露的橡木或是剝落的板岩，都充滿自行改造的風格。

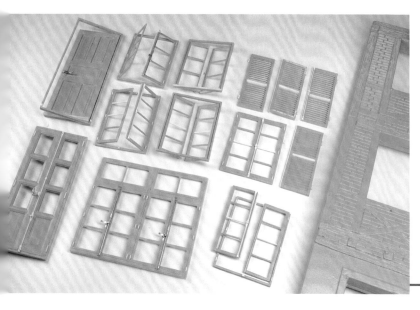

# Chapter 3
# 製作門扇與建築裝飾

西歐建築的門扇或窗戶，很多都是採內開式結構，可以在遭遇外敵入侵時，以大型傢俱堵住門口防衛，或是可用手施力按壓大門抵擋，讓外人無法直接打開大門，可說是從祖先傳承而來的智慧。歐洲建築無論是細節或開門方式，都有別於日本建築，在此解說歐洲門扇的製作方式。

## 製作大門

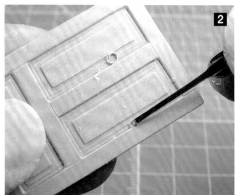
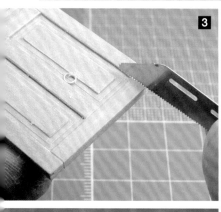
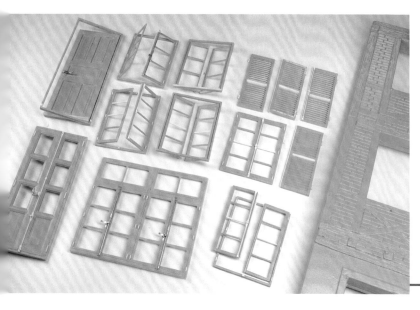

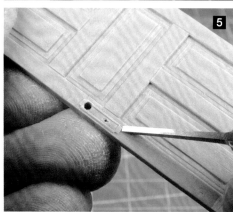
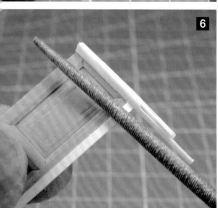
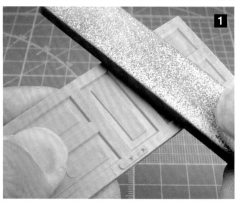

**1** MiniArt 的塑膠零件邊角較為圓潤，建議先用 180 號砂紙打磨銳角，並同時重現出大門表面的木紋質地。

**2** 大門是常見的門框結構，雖然別具風情，但原始零件看起來較為平凡，與提升細節後的建築本體顯得極不搭調。一開始先用寬 0.5mm 的鑿刀加強高低差，營造出具有變化性的外觀。雕刻時要放鬆力量，往自己的方向劃刀，慢慢地雕出凹線。

**3** 使用蝕刻刀片，刻出門框木頭嵌合的交界線。實體大門的交界線並沒有像範例那麼清晰，這是為了提升模型密度而把線條刻意刻深一些。

**4** 右邊為原始模型組的門，左邊則是鑿刻後的門。兩相比較，增加細節與密度後，模型的美觀性及精緻度也隨之提升。

**5** 完成大門表面塑型後，再追加表面的細節。由於模型組的門把周圍省略了線條鑄模，可以用鑿刀雕出內嵌式門鎖的細節。

**6** 為了替設計簡潔的大門增加點綴，在門框下方製作防水條。將 Plastruct 的三角塑膠棒與角型塑膠棒組合後黏著，再用打磨棒切削出內側凹陷的曲面。塑膠棒先黏著塑型後，再切割多餘部位，呈現出銳利的剖面。

**7** 完工後的防水條塗上補土泥，確認曲面內凹角度。

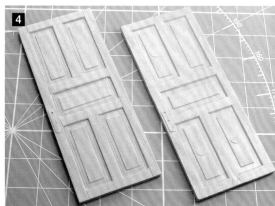

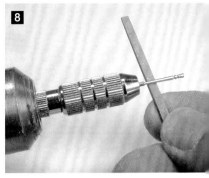

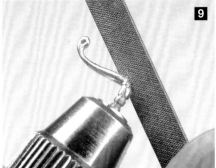

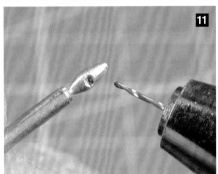

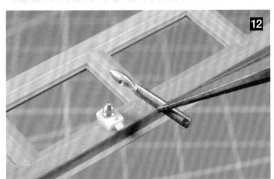

**8** 原始門把的還原度尚有不足之處，在此重新製作。將1.2mm黃銅線固定於電動手鑽，再搭配金屬銼刀，以車床加工的方式磨出高低差與圓錐狀外觀。

**9** 用手鑽固定加工後的黃銅線，以鉗子整出門把外型。黃銅線折彎之前，先退火軟化，會比較容易加工。最後再以打磨棒或海綿砂紙打磨門把的曲面。

**10** 兩扇式大門裝上橢圓形門把。這個門把也比照圖 **9**，以車床加工的方式切削。橢圓形門把與門軸分別加工。

**11** 製作門把插入門軸的孔洞。先將門把固定於台座上，用銼刀刻出切口，再用鑽孔針打入凹洞，最後用裝設金屬穿孔刀刃的手鑽開孔。

**12** 將門軸插入塑膠板製成的門閂，再以瞬間膠黏著固定門把。等瞬間膠完全乾燥後，切割軸心，用海綿砂紙打磨切割面，使切割更為平整。

**13 14** 完工後的大門，使用砂紙或鑿刀處理表面，並追加門把、門閂、鉸鏈等細節。不過要製作前後兩面的細節較為費工，各位決定好大門是採關起還是開啟的狀態後，選擇製作單面即可。提升細節是強化作品精緻度的要素，即便是小小的門，只要投入時間與心思改造，也能夠在過程中享受到樂趣。

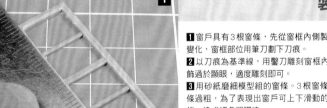

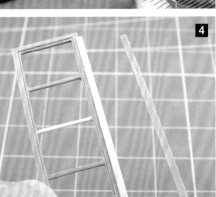

## 製作窗戶

**1** 窗戶具有3根窗條，先從窗框內側製造高低差。為了製造變化，窗框部位用筆刀割下刀痕。

**2** 以刀痕為基準線，用鑿刀雕刻窗框內側。雕刻太深會使裝飾過於顯眼，適度雕刻即可。

**3** 用砂紙磨細模型組的窗條。3根窗條中，唯有正中央的窗條過粗，為了表現出窗戶可上下滑動的設計，先切掉中間窗條，換成細角塑膠棒。

**4** 原始模型組也有重現窗戶內框板，但無論去除毛邊還是塑型都較麻煩，在此換上用0.3mm塑膠板切割而成的板材。

**5** 至於2根窗條的窗戶，要在下窗框安裝防水條。比照大門貼上1/4圓弧型塑膠棒。雖然加工簡略，效果卻極佳。

# 窗框與百葉窗的細節

●歐洲建築中，經常可以見到百葉窗的形式，是窗戶附帶的外掀式百葉窗板，其主要用途為遮光及防盜，類似日本傳統住宅的雨戶。在此除了百葉窗的結構之外，還要解說窗框的細節。

**A** 插圖為從外面所見的門扇角度。當百葉窗全開時，會如同圖**E**用金屬卡榫固定。圖中左邊百葉窗的左側可見金屬卡榫，稱為「窗戶插銷」。在此須留意百葉窗全開後百葉的設置方向，當百葉窗關閉時，為了避免雨水滲入室內，百葉的方向朝下，因此從外側觀看全開的百葉窗時，百葉的方向是朝上。製作百葉窗模型時，需要注意百葉的設置方向。

**B** 拉起窗戶插銷示意圖。轉動中間的握把就能上下推動中央插銷，固定窗戶。

**C** 窗框下緣會裝有防止雨水滲入的防水條。大門下緣也會裝設防水條。

**D** 右邊窗框為從外面所見的角度，左邊則是從裡面所見的角度。左邊的室內方向圖可見窗框中間有金屬零件固定，等同於百葉窗所使用的窗戶插銷。而窗框

的鉸鏈裝設於室內側，這是因為窗戶往內開的緣故。歐洲建築的窗戶大多採內開形式，不僅是窗戶，大門也是內開式居多，在製作模型時可以藉由這些細節來營造真實感。

**E** 全開的百葉窗固定用金屬零件，依照箭頭方向拉下金屬零件後即可解鎖。這類型的金屬零件有各種設計，大多以女性半身像為主題。

**F** 只要轉動握把即可鎖上窗戶插銷。百葉窗的窗戶插銷是利用鉤具來固定左右窗板，結構較為簡單。

**G** 右邊為外側角度所見的百葉窗關閉狀態，左邊則是從室內角度所見。外側的百葉窗窗框有安裝金屬零件補強，如果需要適度增加細節，建議可安裝金屬零件。作工細膩的門扇，當提高精細節後，作品的精密性也會隨之提升，如果作品範圍像是微景設計般狹窄時，要製作出擁有豐富可看特點的作品，只要提高門扇細節就能增添視覺亮點，效果極佳。

A

D

C          B

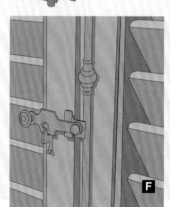

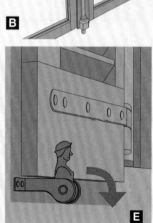

F          E

G

---

## 提升窗戶細節

●在關閉兩片式窗戶時，需要安裝窗戶插銷來鎖住窗戶，前後窗扇重疊的區域須安裝插銷，將插銷垂直往地面方向推移，便能固定窗扇。插銷兩側以及垂直移動插銷的握把基座都施加了簡易的裝飾，如果透過模型來重現，就能替簡單的窗框增添精密性，扮演絕佳的點綴效果。然而，插銷是裝設在窗戶內側的金屬零件，如果沒有要展示建築內部細節，就不需要大費周章製作。

**1** 先製作窗戶插銷外殼的裝飾。將1mm塑膠棒固定於電動手鑽，再用砂紙以車床加工的方式施加溝紋。

**2** 由於外殼剖面為半圓形，將刻有溝紋的塑膠棒直向切削。可依照圖示用夾具固定，再使用筆刀切削。

2

1

## 製作門扇與建築裝飾

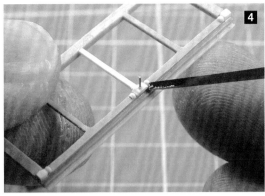

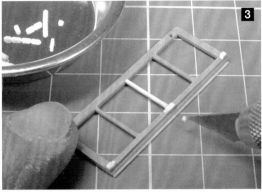

3 將步驟 2 切削後的塑膠棒與刻成小塊的塑膠角棒，黏著於中央窗框的兩端與中央。

4 黏著後的塑膠棒外觀樸素，可以用鑿刀切掉邊角或是刻線，施加裝飾。在這個步驟中還要穿入黃銅線，當作上下移動插銷的握把軸。

5 用來控制插銷上下移動的握把由於尺寸較小，先將塑膠材固定於上個步驟插入的黃銅線上，進行加工。在此使用 1mm 的圓形塑膠棒。

6 握把具有各式各樣的外型，本此製作的是橢圓形握把。用銼刀大致切削已固定完成的圓形塑膠棒，整出輪廓，再用海綿砂紙將表面磨至平滑。

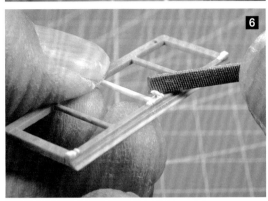

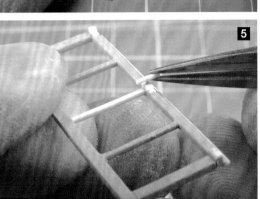

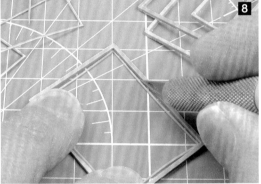

7 接著使用打磨後的 1mm 圓形塑膠棒，重現半圓形剖面的插銷外蓋。測量合適尺寸後切割塑膠棒。

8 為了方便固定窗戶，模型組的窗框內側設有溝槽，但實體窗框並沒有高低差設計，而且會妨礙窗戶插銷的安裝，因此要用筆刀切除落差。

9 如果是製作關閉狀態的窗戶，可用瞬間膠將窗戶與窗框黏合，無縫固定後再以砂紙整平表面，之後用鑿刀或蝕刻刀片雕刻窗戶與窗框之間的線條。

10 製作窗戶與窗框之間的鉸鏈支點，使用削細的圓形塑膠棒製作。

11 常見於歐式窗戶結構的百葉窗。原始模型組的百葉鑄模縫隙已被毛邊填充，因此要用筆刀或砂紙仔細地割開縫隙。　※雖然同為諾曼第地區，但很多地方的建築沒有附帶百葉窗，像是缺乏日照的北面，或是無竊賊入侵疑慮的高層樓房等，通常就不會裝設百葉窗。

12 左邊為原始模型組，右邊為提升細節後的改造狀態。就跟戰車一樣，經過一番精心改造後，視覺效果更加精緻。順帶補充，此範例中窗戶的窗戶插銷，款式與外觀與前一頁插銷不同。

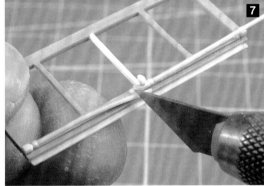

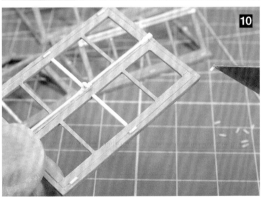

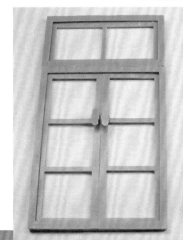

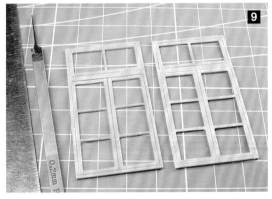

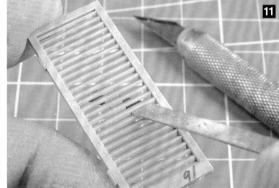

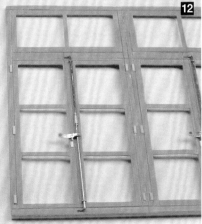

## 完工後的窗戶

**1 2** 圖 **1** 為從外面檢視的角度，圖 **2** 為從建築內部檢視的角度。如同前述，歐洲建築的窗戶大多採內開形式，但模型組的外盒描繪的卻是外開的狀態，我想這是因為模型組窗框內側設有嵌入窗戶零件的溝槽，若採內開便無法組裝零件的緣故吧。

**3** 百葉窗取下央中央的一片百葉，黏上塑膠板，重現裝設窗條的形式，也安裝了窗戶插銷。鎖住百葉窗的方式還有左右窗門上鎖、金屬鉤環等簡單結構，上鎖方式琳瑯滿目，可依據情景模型中相鄰建築或格局來改變細節，這也是相當有趣的過程。

## 重現牆面裝飾

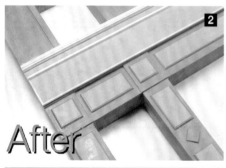

After

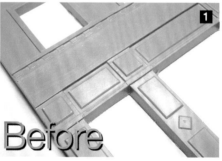

Before

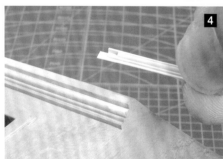

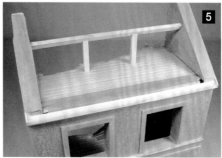

**1 2** 圖 **1** 為模型組鑄模，圖 **2** 為提升細節後的外觀。雖然只是以塑膠板增加細節，卻可以讓建築表面增添立體感，塗裝後的舊化效果也更為顯著。兩層式建築的 1 樓牆面雖然已有施加裝飾，但看起來有些單調，因此貼上 HOBBY BASE 的 0.14mm 塑膠板，增加立體感。如果是像照片中需要大範圍黏貼，在黏貼塑膠板時要特別留意，使用 PS 樹脂型接著劑時，若用量太多會導致塑膠板溶解，因此在此選用木工用接著劑。木工用接著劑黏性較高，不會滲入縫隙，可以大量塗抹在整片塑膠板，再用溼紙巾擦拭溢出的接著劑即可。

**3** 法國商店的招牌有些會施加裝飾，有些則裝設鐵捲門，外觀較為厚實。部分店面招牌會與屋簷合為一體，外觀較龐大，光是店面就能顯現不同的特徵。本次製作的模型組中，也有附上雙層式建築的招牌零件，外觀如同圖示，看起來偏向樸實風格，直接使用顯得欠缺真實感，因此選擇以塑膠材重新製作。首先參考實體照片，製作出比模型組更厚實的招牌，且招牌天板較為突出，施加裝飾。

**4** 洋房的屋簷大多可見壁帶裝飾，本作品也忠實還原此部位。壁帶可見複雜的外型，形式琳瑯滿目，不過必須配合建築風格來製作，最終製作出外型簡約的設計，避免過度華麗。參照圖示，組合數種塑膠棒，就能簡單重現壁帶外觀。施加壁帶後效果頗為顯著，不僅提升了細節的密度，還能讓牆面增添變化。在 2 樓窗戶下方也有裝設壁帶，橫切牆面的帶狀線條鑄模能使建築向左右延伸，並加強店面的存在感。由於窗戶下方增加了壁帶，招牌上的四角型細節看起來有些礙眼，在此切削掉此部位。本次製作壁帶使用了 evergreen 的塑膠零件，分別為「ANGLE」（剖面為 L 字型）與「QUARTER ROUND」（剖面為 1/4 扇型），組合以上零件便能帶來外型的變化，呈現出數種風格。

**5** 裝上屋頂之前，可看出屋簷與壁帶的位置關係。

**6** 半木結構建築的屋簷可見到椽木末端外露，因此需要配合屋簷的長度，切割 4mm 角材後黏上。如果是半木結構建築，有時會將椽木邊緣削得圓潤一些，加上邊條，製造出壁帶的風格。

## 製作落水管

**1** 由於模型組的落水管較粗，安裝於範例的建築時，外觀效果平庸，欠缺真實感。考量到本情景模型作品的建築平衡感，選擇製作一根較細的落水管，並不是模型組零件的尺寸有誤，在此先行說明。首先製作安裝在屋簷下的屋簷落水管，先將直徑4mm的塑膠管縱向對切，因為塑膠管內徑較細且具厚度，使用3mm黃銅管來取代鑿刀，切削塑膠管內側。進行這個雕刻作業時，如果塑膠管稍有偏移，便很難削成均一的薄度。這時可以用雙面膠將塑膠管與金屬三角尺固定在切割墊上，抑制震動，再進行雕刻作業。

**2** 屋簷落水管並非單純的半面管，為了增加強度，還要製作落水管邊緣的折曲部位。這裡使用切成適中寬度的0.3mm長條狀塑膠板，黏著在落水管的切割面。由於長條塑膠板寬度較寬，黏著時不易產生變形，可以平整地黏著。

**3** 等長條狀塑膠板乾燥後，保留寬度約0.5mm後切割，之後用砂紙將厚度打磨至0.1mm，同時磨掉溢出的接著劑，整平表面。最後在落水管兩端貼上塑膠板，製作落水管蓋。

**4** 屋簷落水管完工後裝上金屬固定座。實體的屋簷落水管其金屬固定座數量較多，固定座之間間隔偏窄，而本作品取10mm為間隔。先將0.15mm塑膠板切割成寬0.7mm長條狀，黏著在屋簷落水管上頭。不要完全黏著上去，先固定塑膠板邊緣，等接著劑乾燥後，依照圖示黏著整條塑膠板。塑膠板接觸到PS樹脂型接著劑後容易因溶解而斷裂，所以要使用果膠狀瞬間膠來黏著。不過溢出的果膠狀瞬間膠有損模型美觀，硬化後須使用砂紙磨除。

**5** 使用5mm塑膠角棒自製連接屋簷落水管與縱向落水管的集水器。運用塑膠棒切削零件時，一開始先不要切割成零件的尺寸，可以保留一段塑膠棒當成固定零件的握把，如同圖示般加工。除了圖中的四方型集水器款式，還製作了5mm圓塑膠棒切削而成的圓錐款式。

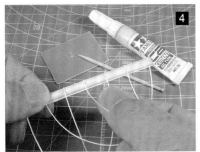
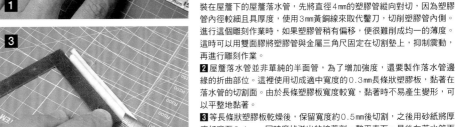
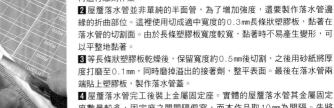

**6** 安裝集水器，接著將屋簷落水管安裝於建築屋簷的狀態。將0.4mm黃銅線穿入屋簷兩側與中央的金屬固定座，再插入壁帶的孔洞內固定。而13個安裝位置的線材，是用打錨的方式將金屬座固定於牆面上，除了一開始穿入的3根黃銅線外，其他線材都是以膠絲來重現。

**7** 縱向落水管比屋簷落水管更細，但使用直徑3mm的塑膠棒似乎太細，可以拿廢棄的零件再利用，例如直徑3.3mm的零件框架。接著也要製作固定縱向落水管的金屬固定座。金屬固定座為環狀，不需要使用塑膠板，將塑膠管環狀切割後即可使用。將4mm塑膠管固定於電動手鑽，外側削薄後黏著於寬0.7mm的框架上，由於縱向落水管的金屬固定座間隔比屋簷落水管來得寬，安裝數量不用太多，更符合縱向落水管的特徵。

**8** 光是將金屬固定座裝設於塑膠管，仍無法忠實還原落水管的特徵，如果能製作安裝落水管的開關突起部位或螺絲，更能增添零件的精密度。金屬固定座左右的突起面積小，要切割成同樣大小並不容易，可以黏上大略切割而成的塑膠板，等接著劑完全乾燥後用砂紙塑型。

**9** 為縱向落水管裝設金屬固定座。比照屋簷落水管的方式，將0.4mm黃銅線以打錨方式插入金屬固定座，由於數量較少，所有的金屬固定座都要安裝。圖片中央可見裝有集水器的縱向落水管※，這是為了將兩根縱向落水管連接在一起的裝置，可呈現模型的全新面貌，提升牆面的密度。縱向落水管完工後，穿入黃銅線後插入牆面開孔，再塗上瞬間膠固定，要記得先完成塗裝後再固定上去，以便分色塗裝。 ※最後決定每個建築都分別安裝1根縱向落水管。

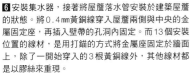
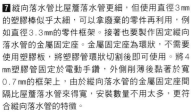
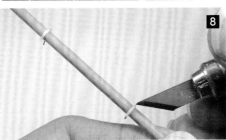

## 製作屋頂窗

● 屋頂窗是突出於屋頂斜面的窗戶，其用途在於屋頂內側的採光與換氣，洋房建築經常可見屋頂窗的設計，能為單調的屋頂增加變化。

**1** 製作屋頂時，以厚紙板製作屋頂窗的基礎。如果直接使用外型複雜的零件製作，因難度較高，非常容易失敗，因此為了確認尺寸與平衡感，建議先製作雛型後，再開始正式作業。而且屋頂窗戶本身便不在建築本體的規劃內，需要自行製作，但只要事先製作樣模，就能掌握大概的尺寸，作業時更加順利。屋頂橡木使用角材搭建，不同於本體幾乎都是用塑膠板製作。右邊的屋頂窗是安裝於半木結構的樣式，牆面採磚頭砌造，呈現受損外觀；左邊為雙層式建築的屋頂窗，比右邊的屋頂窗更大，並重現帶有裝飾的石灰牆。

**2** 由於屋頂窗受損，可以見到屋頂內部，在此比照實體，先挖空屋頂後安裝屋頂窗。測量屋頂窗寬度後，使用美工刀與細齒鋸刀切割屋頂。從屋頂內側檢視屋頂窗，可見具有縱深的複雜外型，從作品後側檢視自然不會感到單調。

**3** 為半木結構建築的屋頂窗製造屋頂嚴重受損的效果。屋頂窗側邊也嚴重受損，保持屋頂窗與屋頂的一體性。

**4** 接下來製作雙層式建築屋頂窗的常見建材。參考實體屋頂，在屋頂窗與屋頂分界處用銅板製作落水管，這條落水管容易長滿青苔或水垢，較為髒汙，可以施加舊化塗裝的效果。屋頂窗部分板岩脫落，從外側可直接看到屋頂內部，因此屋頂窗內側塗裝須在安裝屋頂之前完成。而半木結構建築的屋頂窗則要搭配建築本體，用P型美工刀或鑿刀雕刻塑膠板，製作出木框與磚頭鑄模，接著塗上木工用雙色AB補土，再用筆刀雕刻崩落的磚牆。

●這裡使用 MiniArt 的模型組，但屋頂大多是自行製作。由於屋頂位於建築頂部，是相當顯眼的部位，尤其本作品會呈現出屋頂崩塌的效果，觀者一定會留意到此處，如果屋頂外觀平庸，整體建築也會趨於平凡。而屋頂窗正是凸顯板岩與剝落外露建築骨架的要素，堪稱屋頂重要的配角。

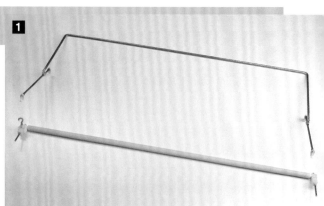

## 製作遮陽篷

●遮陽篷兼具遮陽與遮雨效果。歐美地區的住宅或店面窗戶經常安裝遮陽篷，可透過管材角度與捲起帆布的範圍來調整遮蔽面積，或許用遮光捲簾來形容應該更簡單明瞭。以情景模型來說，遮陽篷的尺寸或外觀容易變化，加上可自由搭配豐富的色彩與圖案，是替建築增添不同面貌或色彩的絕佳要素。

**1** 開始製作遮陽篷。首先製作可調整帆布長度與角度的篷架，以及捲起收納帆布的轉軸。將1mm黃銅線彎成匚字型，兩端裝上0.7mm黃銅線，用來調整帆布高度並固定牆面。組合銅板與黃銅管，製作出匚字型篷架，重現篷架可動式連結支點。

●原本使用雙色AB補土來製作遮陽帆布，但加工不易且厚度偏厚，再三思考是否有更輕鬆的製作方式後，最終決定用塑膠材來製作。

**2** 使用素材為HOBBY BASE的0.14mm厚塑膠板（B4尺寸）。塑膠板為灰色，按壓時容易辨識褶痕，切割塑膠板後用筆捲起來，彎曲帆布。

**3** 遮陽篷的篷架暫時固定在建築上，再放上步驟**2**的帆布，確認彎曲效果。黏著時也是在這個狀態下進行。

**4** 重現帆布的波浪狀邊緣。波浪外型很難直接徒手切割，建議可以按照圖示，在塑膠板上頭貼上用電腦製作的型紙，再用筆刀依據型紙切割。

**5** 光只是切割波浪狀邊緣仍然欠缺真實感，可以將塑膠板放在橡膠板上，用刮刀按壓出皺褶紋路。這個加工方式也能應用於帆布的皺褶上，用篦狀刮刀從帆布邊緣往中央按壓，製造出布料鬆弛的效果。訣竅是一邊滑動刮刀一邊按壓，透過力道大小來製造皺紋變化。

**6** 製造出帆布的破洞，增添受損效果。使用筆刀挖洞，再沿著孔洞輪廓割出刺破狀，最後黏合帆布與篷架。

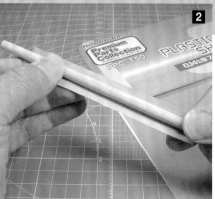

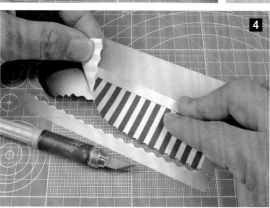

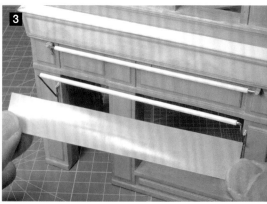

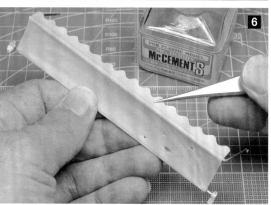

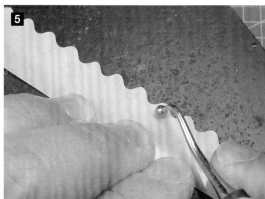

# 從厚度、質感、顏色來看
# 塑膠板都是一大必備的素材

●塑膠板是容易切削、黏著的素材，甚至可以塗裝上色，可說是製作模型時不可或缺的素材。TAMIYA的「PLA PLATE」可說是市面上最普遍的款式，厚度從0.3mm到2mm，種類豐富且取得容易，是一大魅力之處。其他日本品牌還有WAVE的「プラ＝プレート」，提供不同的顏色款式，方便消費者辨識；加上切割容易，塑膠板上印有刻度，愛用者也不少。其他外國品牌還有evergreen的塑膠板，比起TAMIYA的PLA PLATE，其厚度分類更細，質地柔軟加工容易，也頗受歡迎。而在製作遮陽篷所使用的HOBBY BASE塑膠板，現在已經很難買到，但也可以選購TAMIYA的0.1mm厚「PLA PAPER」或evergreen的0.13mm塑膠板等極薄款式，在重現模型細部時經常會用到此類素材，可說是必備的材料。

# Chapter 4
# 自行DIY建築外牆

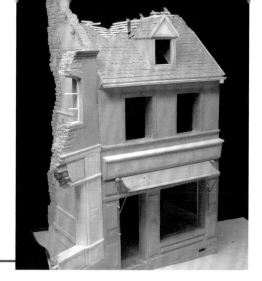

為了強調作品中央道路的縱深，因此在左側配置了雙層式餐廳建築。由於作品空間狹小，建築幾乎只剩下外牆，但因為有建築外牆的存在，不僅提升了兩側商店街林立的街景氛圍，也從中強調了畫面縱深。考量到利用石膏塑型有一定限制，在此使用塑膠板來製作外牆。

## 增加牆面的變化性

**1** 首先切割厚紙板，置於桌面，之後用來製作牆面。先決定牆面尺寸、崩塌面積等平衡感。

**2** 以厚紙板為基礎繪製設計圖，輸出設計圖後黏貼於塑膠板上，再切割加工。製作建築牆面的塑膠板厚達1.5mm，要切割出不平整的鋸齒區域並不容易，這時可以使用線鋸機，雖然切割範圍大，但不會造成切割面分裂，且能輕鬆切割。

**3** 因為諾曼第地區的石牆建築相當多，側邊牆面也要重現石牆雕刻鑄模。首先用P型美工刀橫向雕刻磚頭接縫線條，石頭的尺寸不均看起來會比較自然，因此不需要等距離雕刻，可自由改變雕刻的寬度。

**4** 線條間距較短時，P型美工刀較難操作，因此在雕刻縱向接縫線條時，建議改用電熱刀，可比照橫向雕刻的方式，以不規則的間隔雕刻。

**5** 接著使用電動研磨機呈現石頭質感。電動研磨機前端裝上球狀刀刃，在塑膠板表面旋轉刀刃，製造凹凸不平的切削痕跡。握持電動研磨機時，放鬆力道，手部輕握機器，讓刀刃隨機移動，更容易製造出隨機分布的切削痕跡；也可加深部分表面凹陷，增添牆面的變化性，避免外觀過於單調。

**6** 接著用鋼刷去除表面起毛，再使用平鑿重刻消失的接縫線條，另外用刻線鑿刀或平鑿雕刻石牆與石灰的分界處，呈現石灰的剝落外觀。最後用筆刷沾取高流動膠水接著劑，刷塗整平表面，當塑膠板稍微溶解時，用鋼刷輕敲表面，營造出石頭的質感。

**7** 完成牆面的紋路雕刻後，牆面內側貼上塑膠板，增加厚度。不過牆壁中空，強度不足，內部可塞入厚紙再黏著於內牆。

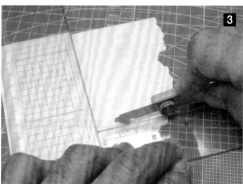

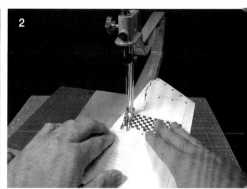

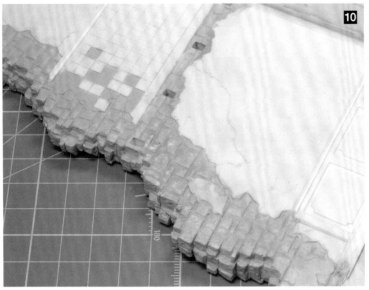

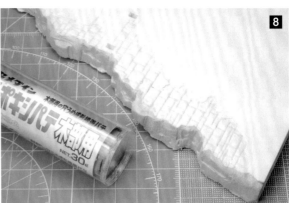

**8** 使用施敏打硬的木頭用雙色AB補土，填補崩塌的牆壁剖面。部分區域填上較厚的補土，可藉此製造變化感。

**9** 用平鑿或刻線鑿刀雕刻補土填補後的部位，刻出石頭的外觀。趁著補土半硬化的階段雕刻就不需要施太多力，輕鬆雕刻出線條。先用鋸刀刻出橫向接縫，再用鑿刀鑿出縱向的線條，加深石頭的輪廓。牆壁剖面的石頭呈階梯狀分

布，可以讓部分的石頭突出或凹陷，外觀效果更真實。

**10** 最後貼上塑膠板，重現磁磚與腰牆區域。內牆細節變豐富後，更有室內的氣氛。使用0.2mm塑膠板製作磁磚，腰牆則透過各種塑膠材來組合。石頭表面塗上補土泥，製造粗糙質地，再用細砂紙打磨內牆表面，強調質感差異。

# 重現店面裝飾

**1** 使用電腦描繪設計圖，黏貼於塑膠板上，再用美工刀沿著線條輕劃，刻出裝飾線條。

**2** 大部分的建築都是用石頭或磚頭建造而成，不過仔細觀察諾曼第的商店，其建築表面也運用許多木造建材，且大多施加裝飾。製作模型時，可利用木材來呈現店面牆壁裝飾，較容易呈現出外型、材質、色調等有別於石頭或磚頭材料的差異，創造出作品的鑑賞重點。首先製作商店牆面的框組壁式木構造裝飾，將設計圖貼於塑膠板後切割成各零件，再嵌入框組中的嵌板，接著於四角曲面處打洞器打洞後，切割成板狀。

**3** 於指定位置貼上嵌板，再使用P型美工刀與平鑿，雕刻牆面邊界石灰剝落、石頭外露的景象。

**4** 貼上evergreen的長條狀塑膠材，呈現外牆邊框，並增加牆面厚度，與內牆黏合為一。牆壁剖面填上補土之前，先貼上切成細條狀的塑膠板，製造出凹凸不平的外觀。

**5** 於框組鑄模上側貼上evergreen塑膠棒（1/4圓），製作護牆板。先選用長條塑膠棒黏著，乾燥後削掉多餘部分適度塑型。實地製作依尺寸而異，但採用這個方式可提升作業效率。

**6** 重現部分建築崩塌與石頭外露的效果。先於崩塌部位填上木頭用雙色AB補土，這時候要注意石頭表面不能超出石灰，可利用塑膠板製成的刮板來整平。

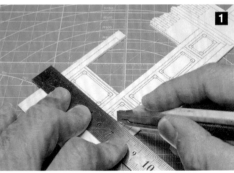

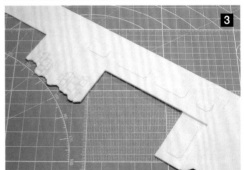

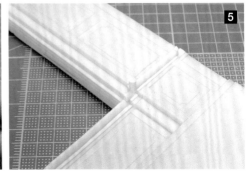

自行DIY建築外牆

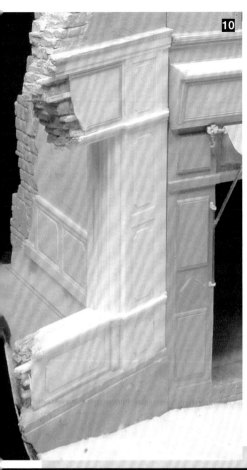

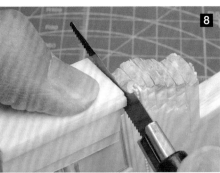

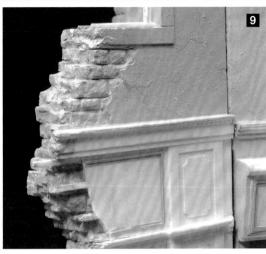

**7** 崩塌的剖面也要塗上補土。不過單純填補欠缺真實感，要趁補土硬化前拿石頭按壓，製造出粗糙不平的質地。

**8** 使用塑膠板製成夾具，依照圖示般沿著夾具切割牆壁剖面水平方向的接縫線條。由於石頭是以水平方向堆疊，線條若有歪斜偏移，便會損及外觀，因此在此使用夾具輔助切割，可讓堆積的石頭保持平行。

**9** 最後塗上補土泥，增添質感變化。接著敲打牆面，製造表面的顆粒感，石頭則用摩擦的方式塗抹，讓表面變得更為粗糙。而店面外裝區域為木造結構，不須塗抹補土泥。

**10** 完工後的商店外牆。雖然只占整個模型的一小部分，但加入框組壁式木構造以及崩塌的剖面等細節後，成功加強了存在感。不過實際上很少會見到這類崩塌方式，而且為了乾淨俐落地切割邊緣區域，建築剖面通常會採整平處理的方式，但這樣感覺像是模型製作者在偷工減料，於是選擇以上的加工改造方式。

# 黏合兩棟建築牆壁

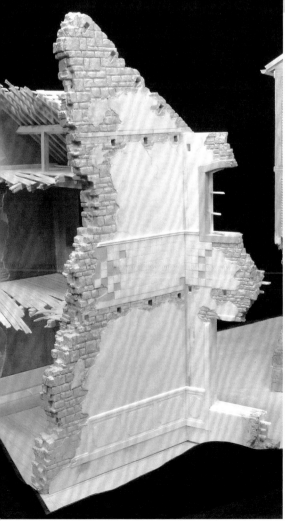

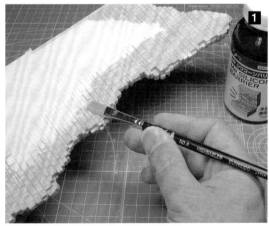

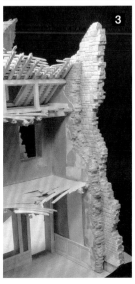

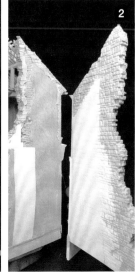

**1** 將自行製作的建築配置於雙層式店面建築旁邊，發現兩棟建築有縫隙。對照實體建築照片，確認兩棟相鄰建築之間是密合的狀態，因此開始進行縫隙填補作業。一開始先用筆刷在自行製作的建築牆壁塗上 GSI Creos 的離型劑，像石牆這類有大量細微雕刻線條的部位，由於塗抹凡士林會滲入凹處，難以清除，因此這時使用離型劑更為合適。

**2** 接著沿著雙層式建築的牆壁輪廓塗上木頭與雙色AB補土（參照左圖），將兩片牆壁貼合，在補土硬化前用老虎鉗暫時固定。圖為補土硬化後分離兩片牆壁的狀態，由於與相鄰牆壁貼合的區域很難用鑿刀雕刻，而且磚頭造型會產生歪斜，因此先貼合牆壁後再分開，會更容易加工磚牆剖面。此外，考量到與相鄰牆面的平衡感，先切掉左邊雙層式建築牆面的下半部，再用塑膠板加寬3㎝。

**3** 貼合兩棟建築牆壁後，可看出牆壁之間完全沒有縫隙。之所以製作石牆的理由有兩個，第一是營造出諾曼第的建築特徵，第二則是避免與隔壁建築的磚牆同化。當兩片牆壁都是磚頭結構時，分界線的分色塗裝很花上更多時間；但如果單面為石牆結構，更容易看出顏色與質感的差異，外觀也更具質感。

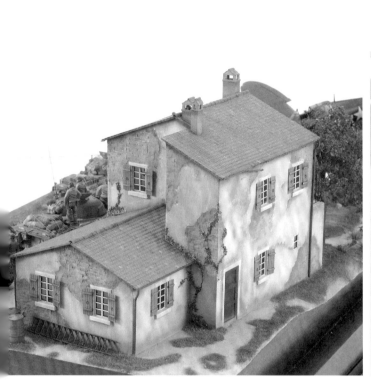

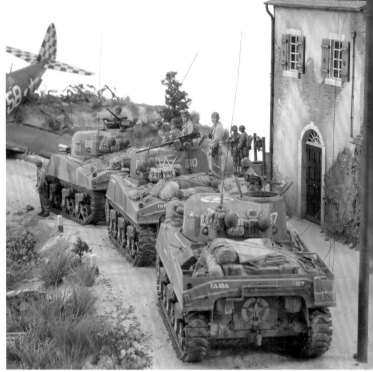

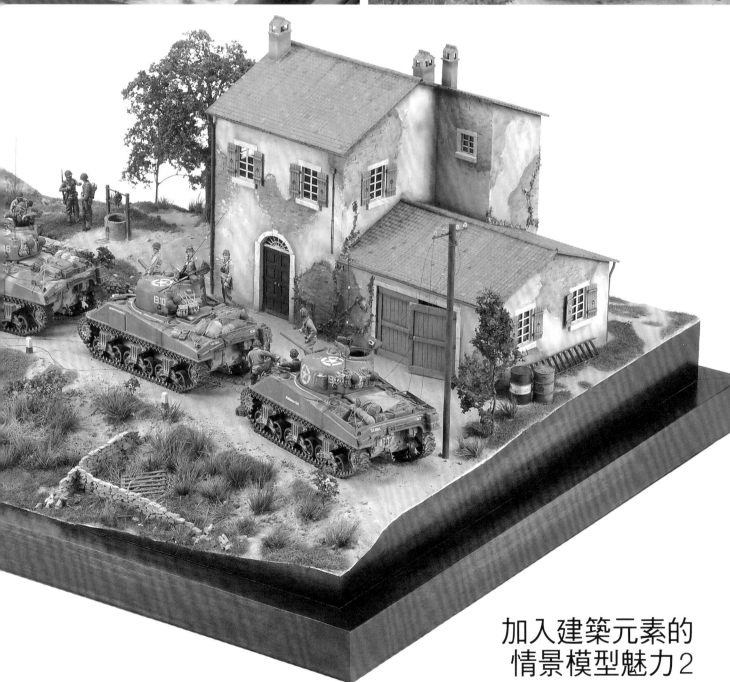

加入建築元素的
情景模型魅力2

# The Monster has landed

## ~1944 ITARY~   2005年製作　初次登場／TAMIYA NEWS VOL.436

　這件作品是應TAMIYA的邀請而製作，於2005年5月靜岡Hobby Show中，作為袖珍軍事模型系列作品宣傳之用，在此簡單介紹作品概念。隨著市面上1/48雪曼戰車模型的販售，我當初接到的委託是「希望能製作出搭配1/48飛機的情景模型」。由於戰車模型組只有虎式戰車與M4兩種，只能從有限的款式中製作，因此選擇戰車與飛機的過程也費盡一番心思。原本的構想為「戰車隊伍從墜落的飛機側邊進進軍」，但飛機與戰車的關聯性薄弱，如此配置看起來太刻意，於是設定成飛機墜機後阻礙道路，導致戰車無法前進，並且以其中一臺戰車來排除飛機阻礙，藉此結合兩種要素，思索如何構圖為作品帶來統一性。經過一番周折，我將作品舞臺設定為義大利，並以追擊的雪曼戰車展開故事，同時也配置了因抵擋戰車行進而墜機的P-47。

　作品背景為義大利，雪曼戰車印有美軍第一裝甲師車體編號，P-47施加了第325戰鬥機聯隊所屬塗裝。但就算將車輛與飛機配置於義大利，以整體情景模型而言，若少了義大利

當地的特徵，便失去作品的說服力，那麼該如何營造出義大利的特徵呢？我的答案是：「製作當地的建築。」這是最簡單且最具效果的方式。像是地面的顏色、當地常見的建築等等，能讓人想像場景的要素還有很多，不過若是土壤的顏色、植物種類這類要素，似乎又過於專業，一般人也無法想像；但如果提到法國、德國、俄羅斯的建築，腦海中應該會浮現出大致的輪廓吧。

　為了呈現義大利的風格，我配置了農村，並參考義大利建築相關書籍，於建築各處加入細節，更加符合農舍的氣氛。除了農村建築，還參考了井、石牆、石橋等資料，製作了以上的場景。不僅增添義大利的地理風貌特色，並提高情景模型的密度，只要配置以上的要素，眼前所見儼然就是縮小版的義大利農村風景。模型結構不僅可賦予作品深度，還能夠傳達場景或現場狀況，使作品呈現深奧意義，更具趣味。

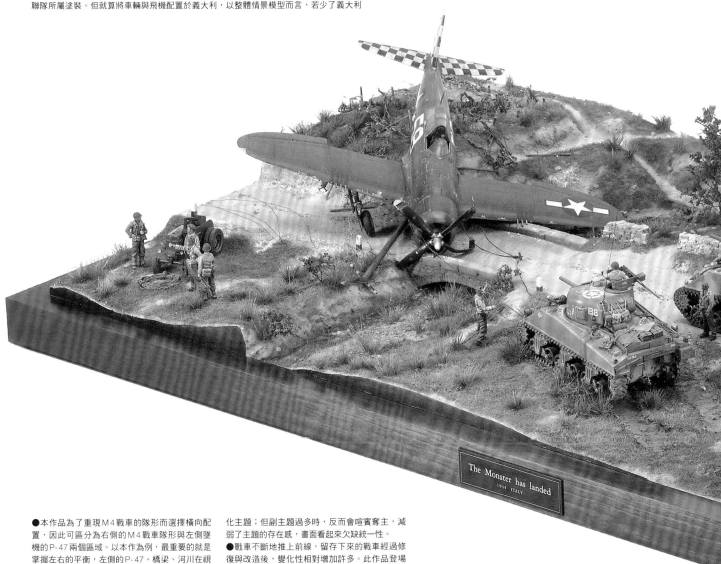

The Monster has landed
1944 ITALY

　●本作品為了重現M4戰車的隊形而選擇橫向配置，因此可區分為右側的M4戰車隊形與左側墜機的P-47兩個區域。以本作為例，最重要的就是掌握左右的平衡，左側的P-47、橋梁、河川在視覺上占有相當大的比重，為了取得平衡，便在右側追加了農村倉庫，提升重量感。要調整作品的平衡感時，建築物便成了非常有效的元素。

　●本情景模型的主題即M4行進途中被P-47所阻礙，但這類型的大尺寸作品來說，光以主題來構成故事會流於單調，且欠缺深度，因此增加作品副主題，為畫面增添更多可看之處。從本作品中，可以看見站在戰車上頭聊天的戰車兵、治療受傷駕駛的軍醫、詢問居民當地情形的將領等。在作品之中配置主題與關聯性的副主題，從中深

化主題；但副主題過多時，反而會喧賓奪主，減弱了主題的存在感，畫面看起來欠缺統一性。

　●戰車不斷地推上前線，留存下來的戰車經過修復與改造後，變化性相對增加許多。此作品登場的M4戰車，則囊括了4輛初期至後期型，細部各不相同，並且將施加迷彩的6號戰車與最後的7號戰車改造為初期型，使用塑膠板製作了DV直視裝置與天線座，並切削零件組的砲座，切短左右防盾，改造成為M34型。6號戰車安裝了T51型履帶，10號戰車則安裝以塑膠板製作的一體式差速蓋，改造為後期型；負責拉引P-47戰鬥機的8號戰車為初期型，並沿用模型組的規格，但比照其他戰車增加了細節。

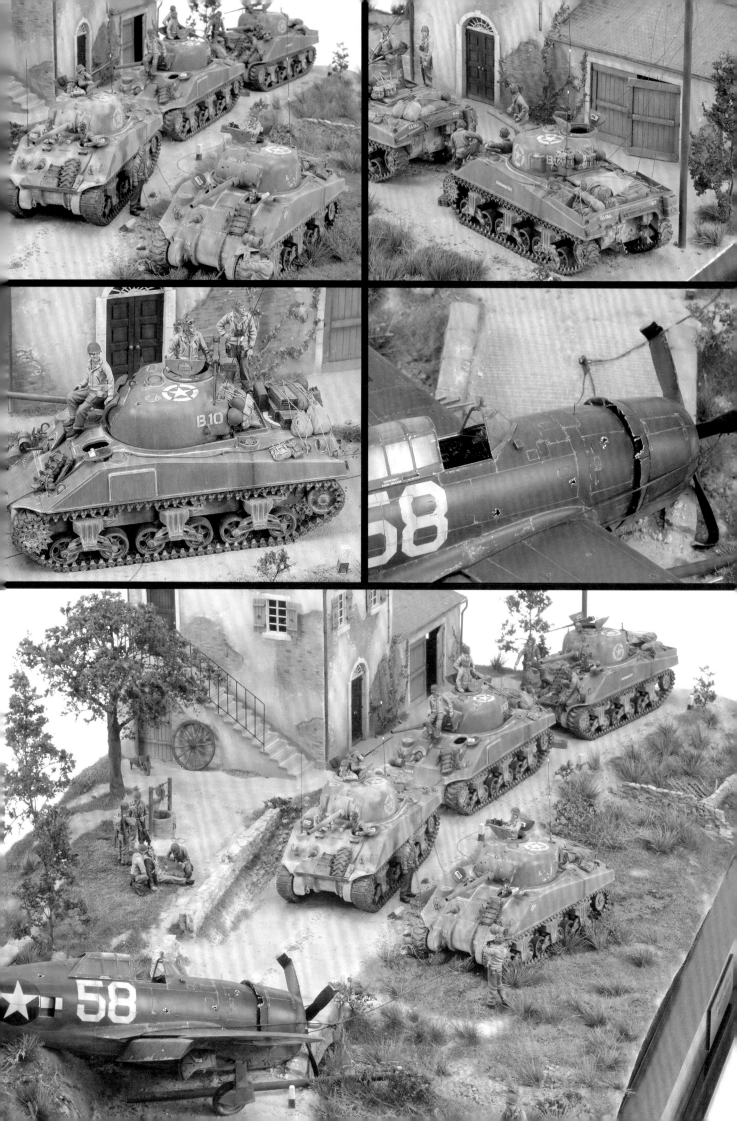

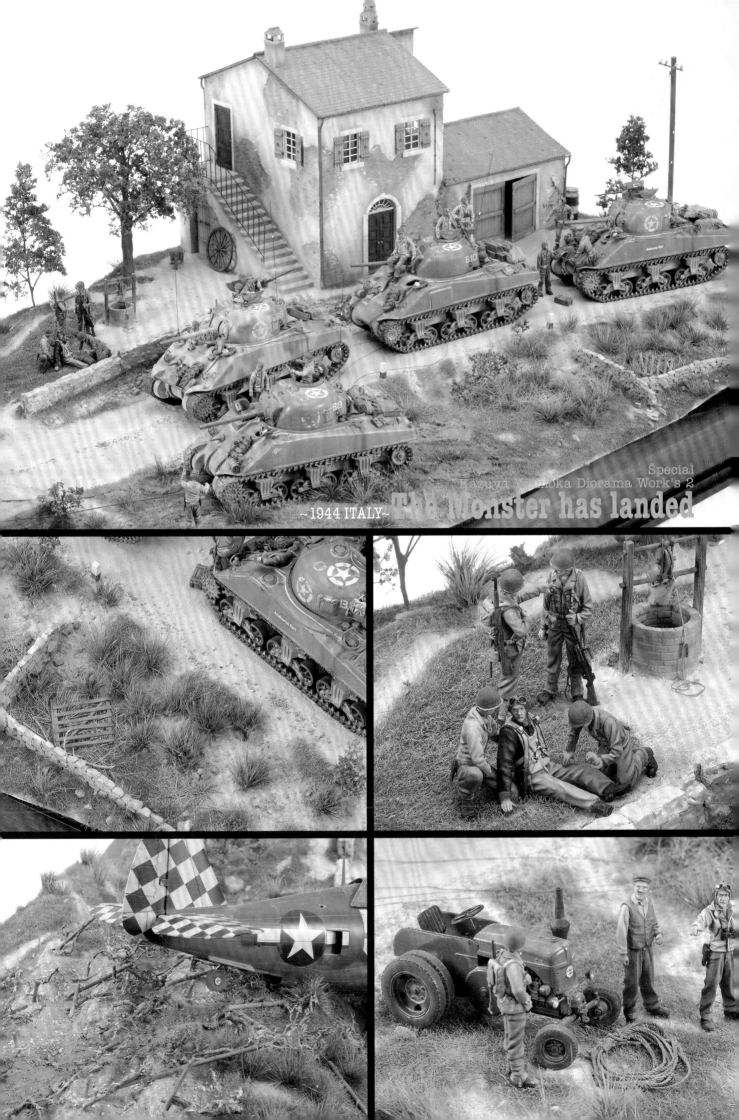

~1944 ITALY~ **The Monster has landed**

Special
Kazuya Yoshioka Diorama Work's 2

# 外觀的塗裝

我曾看過戰後甫過不久的巴黎街景彩色照片，不禁對其中街頭建築的髒汙程度大吃一驚。以模型師的角度來看，如何透過模型來重現這些髒汙，可說是充滿挑戰性，不過有些髒汙效果其實已經超過趣味性的程度。若能事先觀察，就不難想像進行基本塗裝時需要使用哪些顏色，或是要採用何種技法來施加舊化；但即便如此，塗裝時也不必完全比照實體建築，而是以作品美觀為優先，隨時留意當地的建築特色。

## 灰泥牆面的塗裝①

●在此以三層式建築示範。建築的2、3樓為半木造結構，1樓則是塗抹灰泥的石造結構，塗裝作業先從淡色調的1樓開始著手。

**1** 在原有的塑膠零件上頭填上補土等不同的素材，使牆面顯現出經過整修的色彩。首先在1樓的外牆與全部樓層的內牆噴上gaianotes的EVO白色水補土噴罐，統一底色，同時確認素材是否有不自然的接縫與痕跡，加以修補。

**2** 整面牆塗上MR.SILICONE BARRIER離型劑，再噴上TAMIYA木甲板色壓克力塗料＋天空灰＋消光白混色。等塗料乾燥後，整面塗上TAMIYA琺瑯溶劑，減弱剛才噴上的牆壁色塗料，並使用彈性筆刷擦拭，剝除塗膜，在大區域剝落的周圍製造小範圍剝落，觀察一下剝落的疏密度，用牙籤追加，避免產生不自然的區域。

**3** 完成步驟**2**後，再噴上MR.SILICONE BARRIER離型劑，接著噴上薄薄一層TAMIYA消光甲板色與消光白色壓克力塗料，使剝落塗膜更通透（※這時候還不要噴上透明保護漆）。接著分色塗裝牆面石頭。考量之後的髒汙加工效果，選擇彩度較高而鮮豔的塗料。

**4** 比照步驟**2**的方式，先塗上琺瑯溶劑後再剝除塗膜。不用在意之前剝落的部分，留意整體剝落疏密及色調重疊，使牆面的顏色更為複雜，之後再整面噴上GSI Creos的SUPER CLEAR消光漆。在此使用消光漆當作保護漆，雖然難以呈現出雨漬，不過因為建築外牆沒有光澤，須上一層完全消光鍍膜。

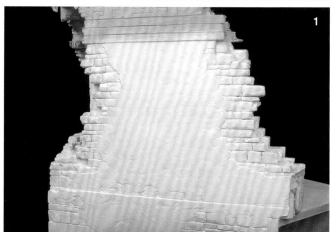

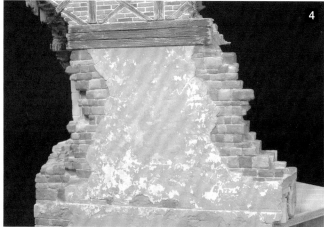

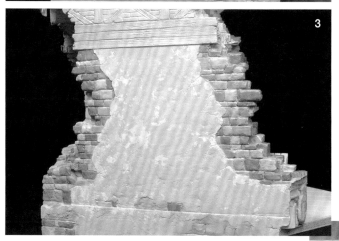

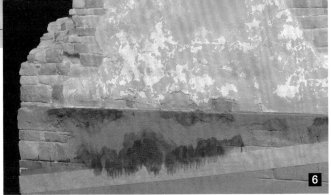

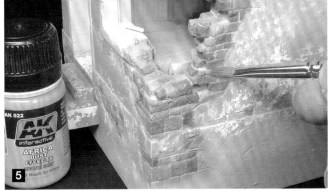

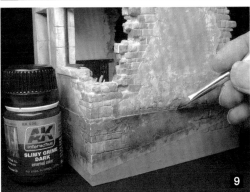

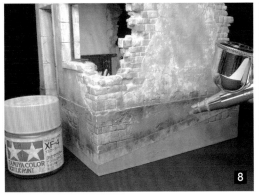

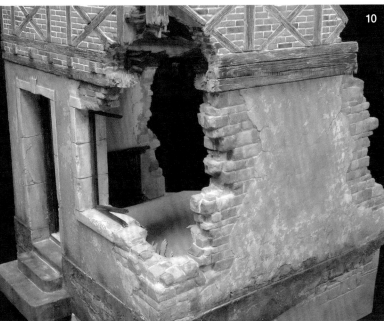

5 使用AK Interactive（以下簡稱AK）的北非塵土色舊化塗料，呈現石牆的接縫線條與灰塵。如同照片所見，塗上舊化塗料後就能完美重現積聚於凹陷部位的塵土。本範例有添加少許的Humbrol消光琺瑯塗料，調色後進行塗裝。

6 於牆面噴上不規則的TAMIYA灰色或焦茶色壓克力塗料，增加顏色變化；建築的地基塗上TAMIYA的深灰色壓克力塗料，再用筆刷沾取Humbrol消光棕與消光黑琺瑯塗料，製造出汙點。實體建築也經常可見類似的黑色汙點。接著製造部分區域的色彩差異，雖然稍微極端了點，卻能讓外觀更有層次變化。

● 為了讓步驟6的消光棕與消光黑琺瑯塗料更像汙點，可沿著斑點輪廓塗上琺瑯溶劑，製造暈染效果。這時候下筆方式採由上至下，描繪出雨漬。為了避免暈染過度導致地基外觀偏黑，部分區域並未製造汙點。在此使用Humbrol塗料製造髒汙效果，也可以選擇舊化塗料。

7 汙點部位乾燥後，使用3M「SUPER FINE」海綿砂紙（#320~600），由上而下輕輕摩擦地基，並剝除突起部位的塗膜，更添老舊氣氛。P.53曾介紹使用塑

膠補土製造凹凸不平的地基表面，呈現出多樣的面貌。

● 檢視現場照片，發現牆面大多長了薄薄的青苔。青苔的分布依季節而異，但1944年6月的諾曼第，雖然不是雨季，卻罕見地經常卜雨，因此判斷當時的建築容易生長青苔。為了提高諾曼第場景的特徵，在此加以重現。一般使用鐵道模型專用的地表植被或色粉，但如果用來呈現1/35比例的建築青苔，看起來會很像是綠色的汙點，因此改用塗裝來重現，比較吻合模型比例。

8 首先不規則噴上黃綠色壓克力塗料，製造基底。想像一下雨水經常滴落的區域後再上色，能讓牆面更具氣氛。

9 觀察分布狀態後，用筆刷慢慢塗上AK深青苔色塗料，此塗料乾燥後會顯現出無光澤的綠色汙點，性質等同舊化塗料。筆刷沾取塗料後，以輕觸的方式塗抹，周圍再塗上WHITE SPIRIT琺瑯專用稀釋劑，製造暈染的外觀。

---

## 半木結構牆面的塗裝

● 為了防止腐蝕，半木造建築的木頭骨架都有經過仔細塗裝，但經過長年日曬雨淋，不少建築骨架的塗膜已經剝落，而裸木骨架的陳舊感更能夠加深建築的存在感。首先介紹如何透過塗裝來呈現木頭骨架的陳舊感。

1 先進行木頭骨架的塗裝。先塗上消光白＋消光黑＋黃褐色的混色硝基料，作為基底，再塗上MR.SILICONE BARRIER離型劑。接下來噴上消光黑＋消光棕混色壓克力塗料，最後以斑點狀的方式噴上天空灰壓克力塗料。

2 木頭骨架比照牆面，用筆刷塗上琺瑯溶劑，等待一段時間後用美工刀或牙籤剝除塗膜。可以沿著木紋剝除塗膜，效果更為自然，部分區域可以更深入大膽地剝除。最後噴上SUPER CLEAR消光漆，上一層鍍膜。

3 遮蔽木頭骨架區域，為磚塊部位塗裝。使用亮黃色＋橘色＋黃褐色＋消光白的混色硝基塗料，呈現出帶有黃色的磚頭色。

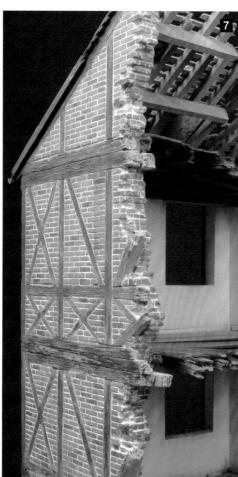

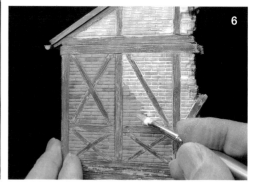

**4** 建築內側牆壁的崩塌部位很難遮蔽，可以改用筆刷上色。塗料稍微稀釋，塗抹後等待乾燥時再次上色，反覆2～3次，即可完成漂亮的塗裝。

**5** 為了製造出不同磚牆顏色相混的效果，至今都是用筆刷仔細地塗裝，但本作品改用中間挖出磚頭外型的型板，使用噴筆遮蔽塗裝。使用0.2mm厚的透明塑膠板製成型板，不僅方便辨識底層，也可讓遮蔽輪廓更為銳利。雖然有些區域很難用型板遮蔽，但仍然可以提升塗裝效率。之後再噴上焦茶色琺瑯溶劑漬洗。

**6** 使用TAMIYA消光白琺瑯塗料加入多量的Tobacoo LION牙粉，用筆刷塗抹磚頭接縫處，乾燥後再用棉花棒沾取溶劑，拭除牆面多餘的塗料。接著用SUPER CLEAR消光漆上鍍膜，再次塗上焦茶色琺瑯塗料漬洗。使用深色塗料漬洗接縫時，接縫會立刻變成汙黑色，如果想要保持白色的接縫，就要以木頭周遭為中心漬洗。

**7** 參照右圖，適度保留牆壁剖面的接縫，不用完全擦拭。接縫是磚頭之間填充沙漿黏著時形成的縫隙，因此剖面保留白色接縫看起來更為自然。至於斷裂的木材剖面，則用木甲板色壓克力塗料混合消光白或牛皮色，改變色調後進行塗裝。

**8** 最後用AK的北非漬洗組合塗料，增加汙點狀外觀，加深顏色。最後在部分區域塗上淺苔蘚色塗料，增加青苔汙點。

## 半木結構的木頭細部刷塗流程

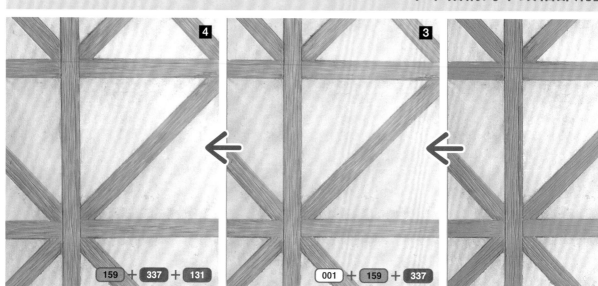

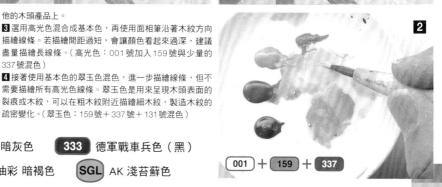

● 在上一個階段完成半木結構木頭部位的塗裝後，外觀已經趨於成熟，但如果想要更著重呈現木頭的質感，就得進行細部刷塗才行。有別於建築本體的剝落表現，在此要運用繪畫的技法呈現刷塗的質感。

● 主要使用vallejo的壓克力塗料，這種塗料具高黏性，延展度極佳，容易描繪出纖細的線條，適合用來表現木頭質感。照片為將塑膠板雕刻成木頭紋路的範本，實際作業也比照以下流程進行。

**1 2** 針對木頭部位，先用vallejo的159號塗料塗裝。半木的顏色有好幾種，這裡選擇褪色的木頭色，方便應用在其他的木頭產品上。

**3** 選用高光色混合成基本色，再使用面相筆沿著木紋方向描繪線條。若描繪間距過短，會讓顏色看起來過深，建議盡量描繪長線條。（高光色：001號加入159號與少量的337號混色）

**4** 接著使用基本色的翠玉色混色，進一步描繪線條，但不需要描繪所有高光色線條。翠玉色是用來呈現木頭表面的裂痕或木紋，可以在粗木紋附近描繪細木紋，製造木紋的疏密變化。（翠玉色：159號＋337號＋131號混色）

| **001** 白色 | **131** 橙褐色 | **159** 暗灰色 | **333** 德軍戰車兵色（黑） |
| --- | --- | --- | --- |
| **337** 高光德軍戰車兵色（黑） | **RU** 油彩 暗褐色 | **SGL** AK 淺苔蘚色 | |

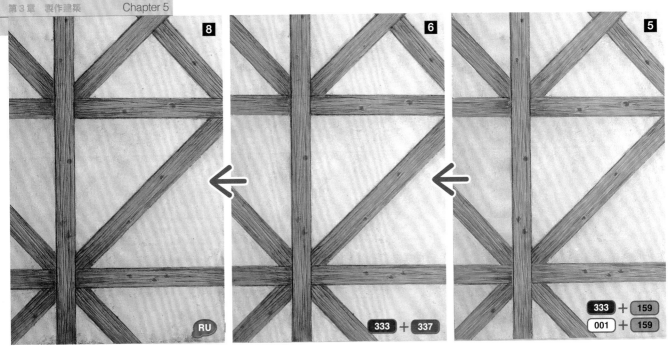

**8** RU

**6** 333 + 337

**5** 333 + 159　001 + 159

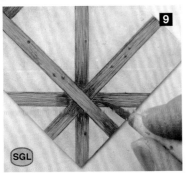

**9** SGL

**7** 333 + 337

**5** 使用 vallejo 的 333 號 + 159 號混色壓克力塗料，描繪木頭表面的木節。vallejo 的壓克力塗料易於描繪細線條，但不擅長描繪小點地，這時便可以用粗頭粗筆沾取大量軟管剛擠出來的高黏性塗料，接著用 001 號 + 159 號混色描摹木節下側，畫出亮部。

**6** 使用 333 號 + 337 號混合而成的翠玉色，描繪木頭裂痕與木頭及牆面交界。並非一開始就從木頭中間畫出裂痕，而是從邊緣開始描繪，較能表現出木頭的質地。當翠玉色塗料滲入木頭與牆面交界處後，以描摹木頭的手法上色時，看起來效果就如同繪畫般。可以從木頭上側或木頭交界處上色。

**7** 將塗料混色後的色彩。雖然是偏暗色系，部分區域用此混色後，看起來更為沉穩。

**8** 再將暗褐色油彩加入松節油稀釋，於木頭表面隨機漬洗。如果用於漬洗的油彩沒有事先稀釋，之前用 vallejo 描繪的線條便會消失，因此須留意稀釋濃度。

**9** 積聚於木頭接縫附近的水氣，可以用 AK 淺苔蘚色塗料上色，來重現青苔斑點。由於黃綠色青苔較為顯眼，顏色不用塗得太厚。

## 半木結構最終加工

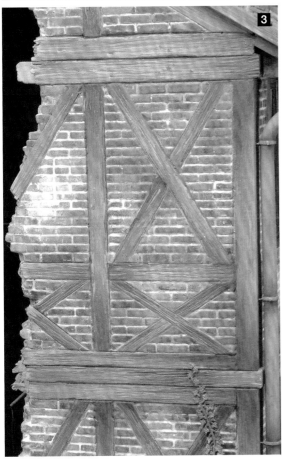

**3**

**1**

**2**

● 完成了 P74 牆壁包含舊化的塗裝工作，但配置於情景模型時，看起來中規中矩，於是再次塗刷半木結構。同時磚頭表面以茶色系油彩漬洗，加深表面顏色，這麼一來，磚頭的接縫顏色看起來便會趨於平淡，因此再針對細部加工。

● 觀察實體磚牆，會發現隨意填滿的砂漿、白色的汙漬等，看起來挺髒。由於紅色磚牆搭配白色髒汙可加強視覺對比，在此忠實重現。

**1** 先使用 MIRACON（用於製作情景模型等地面還原，可加水混合的粉末式黏土），加入較多量的水慢慢使黏土溶解。

**2** MIRACON 加水揉成黏土後，用筆沾取塗抹於牆面。用文字很難說明塗抹的區域，總之較為顯眼的區域都要施加髒汙效果。黏土乾燥後，可用高彈性筆刷拭去，可以塗多一些再弄掉多餘的黏土，取得平衡感。

**3** 完工後的半木結構牆面。搭配之前完成的木頭骨架塗裝，整體牆面加深了陳舊效果。

● 半木結構建築為中世紀的法國、德國、英國等國經常可見的木造建築形式之一，特徵在於梁柱、交叉支柱等木造骨架外露，並在骨架之間填入磚頭或石頭，表面再塗上灰泥加工。有別於單調的灰泥牆面，半木造建築的結構複雜，更適合應用於模型加以呈現。附帶一提，此半木結構樣式除了法國諾曼第地區，以及德國都境阿爾薩斯地區外，在其他地區很少見到半木結構建築，因此在製作情景模型時要特別留意。

● 半木結構建築的木頭有施加防腐措施，或是因塗裝看起來顏色較黑、變成焦茶色或深紅色。雖然整個牆面塗成茶色或焦茶色等單色，但不妨參考本作品的範例，增添因歲月風化而形成的灰白色區域，能使模型外觀更加完美。當部分牆面保留深色系的陳舊感時，更能增加對比，造就外觀的變化性。

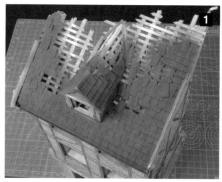
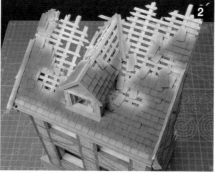
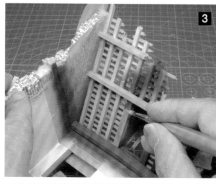

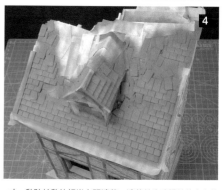
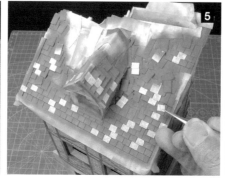
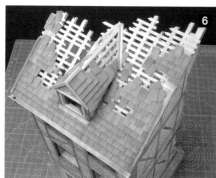

**1** 屋頂為法國建築常見的板岩砌造樣式，呈現出板岩特有的藍色色。由於作品的屋頂是已遭受破壞的狀態，可見好幾處板岩縫隙加大或是因脫落而缺角的部分。在進入基本塗裝前，要先在板岩交會處施加陰影，因此用TAMIYA的橡膠黑色壓克力塗料塗裝。此塗料屬於偏暗的藍色系，塗於整片屋頂後會降低塗裝發色，因此僅針對縫隙或凹陷處噴上陰影。

**2** 將椽木與橫木等木頭部位塗成木甲板色＋黃褐色。由於此部位沒有受日光曝曬，選用接近生樹的顏色，但考量到長年灰塵積累，可降低彩度。此外，我從網路找到法國建築更換屋頂作業的照片後，依照實體加以調色，不過之後還要進行清洗，因此現階段先塗成亮色。其他像是屋頂窗

屋頂基部的防水用銅板，則使用TAMIYA的淺海灰＋消光綠＋消光白壓克力塗料，落水板則是漆為天空灰＋消光白。

**3** 從屋頂內側所見的板岩漆成原野藍，接著再用筆刷將椽木及橫木漆成甲板色＋黃褐色。肉眼難以看到的部位可用噴筆大致塗裝，但清晰可見的區域還是得仔細分色塗裝，步驟雖然有點繁複，卻可以增加精密性。

**4** 板岩以外的區域都貼上膠帶遮蔽。遮蔽的部位較複雜，只要將膠帶割成細條黏貼遮蔽即可，並不是非常困難的作業。再將塊塊屋頂漆成原野藍＋消光白＋消光紅當作基本色，讓色調變暗。

**5** 為了增加板岩的色調變化，可以將膠帶切割成板岩的尺

寸，黏貼於板岩上頭遮蔽。遮蔽前先確認前後左右的間隔，留意疏密程度後再貼上膠帶。

**6** 將板岩基本色混合消光白調成亮色，噴於整片屋頂。整片屋頂並非採取同樣的塗裝方式，為了讓上下重疊的板岩呈現立體感，從板岩邊緣向中心上色，木頭、銅板、落水管等也採同樣塗裝方式。此步驟一律使用TAMIYA壓克力塗料塗裝。

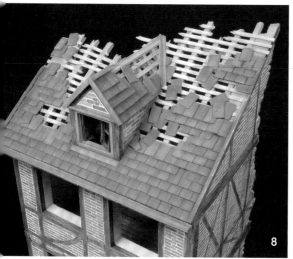
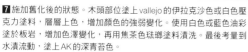

**7** 施加舊化後的狀態。木頭部位塗上vallejo的伊拉克沙色或白色壓克力塗料，層層上色，增加顏色的強弱變化。使用白色或藍色油彩塗於板岩，增加色澤變化，再用焦茶色琺瑯塗料漬洗。最後考量到水漬流動，塗上AK的深青苔色。

**8** 完成一連串塗裝後的狀態。接著可以增加灰塵或瓦礫細節，增加建築的氣氛，只要安裝門扇或相關要素後，不僅提升了精密性，可看之處也隨之增加。屋頂增加灰塵要素後，再蓋上板岩碎片來做加工。法國街頭有很多屋齡超過百年的老舊建築，至今依舊為人使用，仔細觀察這些建築，可以瞧見建築牆面在歲月洗禮下呈現出變色、髒汙、劣化等受損情形，擁有各式各樣的表情。在建築色調如此複雜的狀態下，若能完成細部加工，就能提升建築存在感，這也是車輛與建築塗裝的共通魅力。

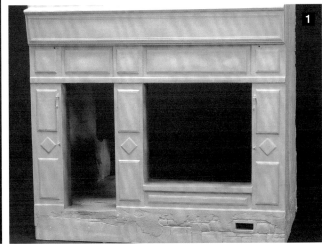

## 商店外裝的塗裝

**1** 進行商店外裝的塗裝時，首先採用剝除塗膜的技法打底，於木頭部位塗上木頭色。一開始噴上沙褐色＋帆布色塗料（GSI Creos硝基塗料），接下來為了重現塗膜剝落及陳年木頭變成白灰色的狀態，使用明灰白色加上少量的沙褐色，噴於外牆下側。

**2** 塗裝店面之前，先塗上 MR.SILICONE BARRIER 離型劑。原本店面塗裝成水藍色，但將店面與紅磚建築一同配置於展示臺上，確認色調效果後，發覺水藍色建築看起來過於明亮，與整體風格不搭，也不太像餐廳。因此參考現場照片後，使用消光綠＋消光藍（TAMIYA壓克力塗料）重新塗裝。由於最後會用舊化土或塗料展現灰塵效果，因此基本塗裝採深色塗裝並加強陰影。

**3** 接下來施加舊化，先剝除表面塗膜。由於店面外裝經過長年日曬雨淋，牆面下方容易受損，因此以此處為中心製造剝落效果，更具氣氛。在此製作階段，也要為店家招牌貼上店名水貼紙。

**4** 水貼紙乾燥後，文字區域噴上透明保護漆＋亮光黃（硝基塗料），之後再用焦茶色琺瑯塗料清洗。但考慮之後要施加灰塵效果，選擇以深色塗料清洗。

**5** 參考實體商店照片，為餐廳旁邊的食品雜貨店施加酒紅色塗裝（消光紅＋消光棕＋消光黑等壓克力塗料），比照餐廳的方式進行舊化。外觀雖然看起來鮮明，但增加彩度後可營造出商店氣氛。上網搜尋法國店面的色調風格，還能到橘色、黃色、水藍色、海軍藍、焦茶色等，色彩十分多樣。

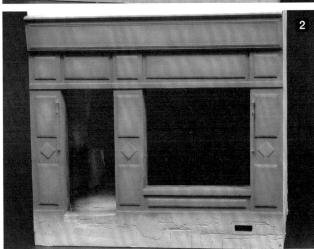

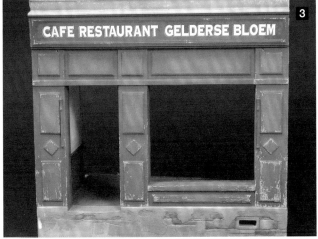

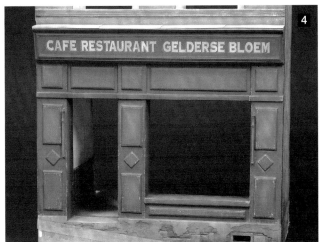

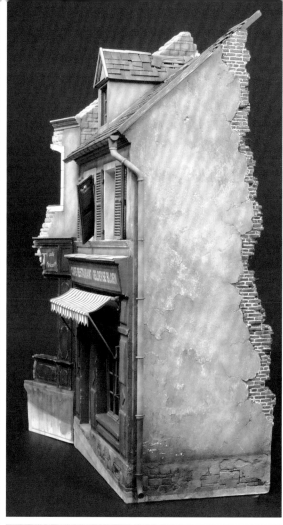

## 灰泥牆面的塗裝②

●第一章曾介紹灰泥牆面的塗裝方式，在此進一步介紹遇到大範圍牆面時，依舊能凸顯張力的塗裝方式。

**1** 整個牆面先噴上 gaianotes 的 EVO 白色水補土噴罐打底，接著噴上一層 MR.SILICONE BARRIER 離型劑，使後面覆蓋的顏色方便剝落。之所以使用白色水補土噴罐，是為了快速製造白色基底。

**2** 第一層於整面牆噴上蛋糕黃＋消光白的混色（此步驟以後的塗料，皆使用 TAMIYA 壓克力塗料），塗料乾燥後，於塗裝面塗上琺瑯溶劑，使牆面色塗膜脫膜，再用彈性筆刷或牙籤剝除塗膜。

**3** 不噴上亮光保護漆，而是塗上 MR.SILICONE BARRIER 離型劑，接著噴上第二層基底色。這時可以不均勻上色，留下部分底漆。在此使用的顏色為半光澤中間灰色＋卡其

色＋消光白的混色，重點在於使用比第一層彩度更低的顏色。

**4** 大膽地剝除第一層與第二層的塗膜。隨機剝除白色、黃色、灰色3色後，牆面色彩看起來更加複雜，即使是大面積牆面，依舊具有張力。

**5** 完成底色塗裝後，噴上甲板色＋黃褐色＋消光白的混色，進行基本色塗裝。塗料加入大量溶劑稀釋，使步驟 **4** 完成的基底更為通透，呈現自然的深沉色調。

**6** 使用與600號相當的海綿砂紙，剝除剛才塗上的部分基本色。用砂紙摩擦牆面時，是以沾附牙膏補土的突出部位為中心，實體牆面則經過了髒汙→灰泥剝落→填上砂漿或油漆→髒汙等過程，使得牆面的顏色趨於複雜，因此在實體牆面也會見到類似的塗膜剝落情形。

**7** 用海綿沾取灰色塗料，按壓牆面，製造小型點狀痕跡，降低基本色的明度。

**8** 將消光黑＋消光棕塗料混色，並添加溶劑稀釋，噴於牆面部分區域，增加水垢痕跡。

**9** 再用 AK 的北非漬洗組合塗料，加深步驟 **8** 增加的汙垢區域顏色，再用砂紙打磨剝除表面凸部，或是漬洗裂痕等凹處，增加牆面的立體感。

**10** 改變窗戶邊緣及壁帶的基本色。同樣施加舊化，但凹模線條要滲入墨線，強調出細節。

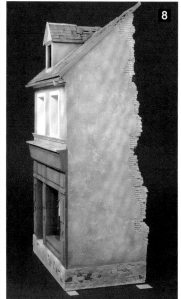

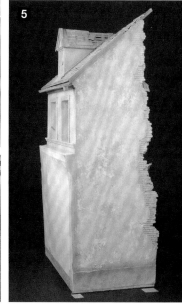

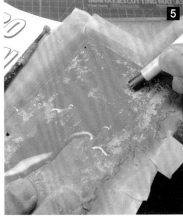

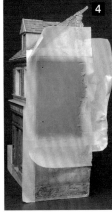

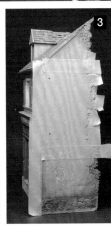

## 重現牆面廣告

●餐廳牆壁是士兵通過道路時藉以遮掩的遮蔽物，作品的故事便是從此展開。為了刻意凸顯牆面，在此製作牆面廣告加以還原。製作重點在於「戰爭期間紀實照片所見的樣式」、「容易作業的單純設計」、「運用軍事色調以外的色調」三大項目，開始來製作DUBONNET廣告。

**1 2** 參考現有的牆面廣告，使用電腦繪製，並確認尺寸。因為此牆面為故事的開端，選用較顯眼的大尺寸，利用ALPS印表機印出白色字體。

**3 4** 遮蔽廣告區域，塗上AK的強力剝落表現液（AK089），再用TAMIYA消光藍＋天空藍＋消光白混色塗裝。之所以選用藍色，就跟塗裝雪鐵龍時的理由一樣，都是為了在自然風景中添加人工特徵。

**5 6** 塗料乾燥後於表面灑水，使用彈性筆刷或牙刷剝除塗膜。接著將輸出的文字擺放在旁，確認文字與剝落的平衡感。之後噴上GSI Creos的SUPER CLEAR III透明漆（硝基塗料），可保護塗膜，並讓水貼紙更容易黏貼。

**7** 貼上水貼紙的狀態。但這樣文字的顏色與外型過於美觀，欠缺真實感。

**8** 由於實際的牆面廣告是用油漆手繪而成，可用vallejo的黑色與白色壓克力塗料描繪文字，重現筆觸陰影或歪斜感。考量到文字陰影褪色的效果，可以塗成灰色，更有真實感。在此選用造型單純的廣告，方便塗裝作業順利進行。

**9** 藍色底色看起來有些單調，可以用筆塗法製造陰影或濃淡，並保持塗膜剝落的間距；還可以用美工刀剝除部分文字，吻合周遭區域的氣氛。最後用AK的AK012效果液施加雨漬效果，安裝落水管的區域則用AK013製造生鏽外觀。由於此作業製造整面牆的汙垢效果，廣告牆面也要搭配牆壁的風格才行。

# 利用塗裝來重現牆面廣告

●前頁介紹了利用自行製作的水貼紙來重現牆面廣告，但如果沒有一臺能夠印刷白色的MD印表機，便難以繪製牆面廣告字樣。從2015年開始，各家廠商相繼推出能印出白色的雷射印表機，使用者能透過輸出服務自行製作水貼紙，但水貼紙DIY的門檻與難度相當高，因此在此要介紹其他的製作方式。

**A** 可使用繪圖軟體繪製文字，或是用影像後製軟體加工廣告照片，再用印表機及透明貼紙輸出，最後將文字挖空製成模板。

●用美工刀挖空白色文字的訣竅，就是不要一個字一個字切割，可以用尺對齊一整排文字後，一邊滑動尺，一邊切割相同角度的直線，再逐一慢慢切割曲線；另外，使用一把全新的美工刀也相當重要。挖空文字可說是切割作業中最大的難關，但最後還是能透過塗裝加以修補，不用過於緊張。

**B** 將挖空後的文字貼紙貼在牆面。如果位置貼歪了，一切心血就都白費了，因此要先確認水平與垂直角度，謹慎黏貼。牆面基底可先抹一點水，方便移動貼紙，會更易於黏貼。

**C** D、B、O等中空文字，可先暫時貼上挖空文字，再貼上挖空區域，最後撕下文字。

**D** 將TAMIYA消光白壓克力塗料噴於模板上頭，等塗料乾燥後再謹慎撕下模板。這時最常發生的狀況就是基底色沾附在貼紙，一塊被撕下，如果發生以上情形，可以將TAMIYA壓克力溶劑滲入牆面與貼紙之間，減弱貼紙的黏著力後撕下。

**E** 撕下貼紙後，若發現白色塗料溢出文字範圍，可用基底色塗料修正。

**F G** 將用於模板的貼紙貼於文字右下，描繪文字陰影。使用鋼彈專用墨線筆描繪輪廓，再塗上vallejo壓克力塗料。

**H** 最後使用牆面色描繪剝落痕跡，可以運用剝除塗裝的掉漆技法。此外，也可以利用顏色提高明度，重現褪色效果。

---

# 戰爭時期的牆面廣告＆戶外招牌

●無論在市中心或郊外，使用整片牆壁宣傳商品的牆面廣告，都能替建築增添不同的色彩。與法國南部呈現不同情調的北部諾曼第地區，由於當地建築偏暗色系，外觀較為樸實，若能藉由情景模型重現牆面廣告，就能提升作品的色彩密度；此外，牆面廣告也增添了生活感，可一舉提升街頭的氛圍。在此簡單介紹戰爭時期於諾曼第可見到的牆面廣告或招牌。

**A** 歷史酒廠DUBONNET的餐前酒廣告。字體及文字組合方式變化多樣，由於不同年代的文字也有些微差異，使用時須特別注意。通常情景模型很少用到藍色，牆面放入大尺寸藍色廣告後，往往造就很大的視覺衝擊，但如果沒有降低彩度與鮮豔度，就會讓色調過於顯眼。此外，被棄置的第316無線電技術裝甲連之虎Ⅱ戰車，從照片中可見描繪有DUBONNET的牆面廣告。

**B** ST. RAPHAËL為紅酒廣告。表現遠近感的字體令人有種懷舊感。實體廣告往往漆在白色建築側面，尺寸通常較大，常見於諾曼第西部的聖馬洛或庫唐斯地區。

**C** BYRRH也是紅酒廣告。紅底加上白色中空文字，構成格外醒目的風格，但經日曬雨淋後，降低明度的色調應該會更為合適。從阿夫朗什北部的聖雅克、或是隸屬第654重型戰車驅逐大隊的獵豹式驅逐戰車等相關照片，

都能看到BYRRH的牆面廣告。

**D** SUZE為法國原產利口酒。此商品牆面廣告曾出現於電影《搶救雷恩大兵》，LOGO字體還有直書及正體橫書的形式，配合牆面形式來描繪。

**E** KUB肉湯廣告的琺瑯招牌。尺寸約為96㎝的方形體，裝設於店面外牆。第1步兵師於聖洛東部的科蒙萊旺泰

待命的拍攝照片中，可見有無數彈孔的KUB招牌。

**F**～**H** 為貼在牆面的琺瑯門牌。**F** 為常見的15×10㎝尺寸，**G** 為突出的招牌形式，尺寸較大，為23×15㎝，**H** 為橢圓型門牌，常見於阿夫朗什的建築，尺寸較小，為6×4㎝。

# 重現金屬製戶外招牌

●本作是以街頭為主要舞臺，但似乎少了一些具有生活感的外觀，雖然在室內擺放家具能增加生活感，但最顯眼的建築外觀，更需要配置能直接感受到生活氣息的要素。然而，在1940年代大戰期間，加上諾曼第處於戰場，要想像具有生活感的建築並不容易，只能從當時相關的紀實照片尋找資料。

●檢視當時的紀實照片，發現了一些商店的招牌。招牌是用來宣傳商品的廣告標誌牌，部分區域可見生鏽，可判斷為金屬材質，就像日本常見的琺瑯招牌。如此一來，不僅是生活感，還能增添作品的色彩與密度，因此立刻動工來製作1/35比例的招牌。

1 上網找了幾塊當時的招牌，直接使用在模型建築。縮小為1/35比例，外觀不佳的就用繪圖軟體籤重新繪製　再用白色膠膜紙輸出（使用A-one白色標籤光澤噴墨印刷膠膜紙）。

2 沿著招牌輪廓切割，黏貼於0.14mm塑膠板上，再噴上亮光硝基保護漆。但像是門牌等小型招牌，光靠膠膜背後的黏膠仍可能會脫落，因此需要用環氧樹脂接著劑黏著，確實固定。

3 觀察當時的紀實照片，會發現許多招牌表面都有受損，為了營造氣氛需要老化處理。先用vallejo白色壓克力塗料，描繪招牌表面的塗膜剝落外觀。

4 保留上一個步驟的白色輪廓，再用vallejo的茶色壓克力塗料描繪生鏽與傷痕效果。這時盡可能保持白色輪廓的細線條，在描繪傷痕時更為逼真。

5 赭褐色油彩加入松節油稀釋，用筆刷沾取後噴濺於招牌表面，再用沾有松節油的筆刷上下輕刷，模糊飛沫。由於油彩的黏度會變硬，因此沾取松節油輕刷油彩時，筆刷要保持微溼潤來操作。

●於傷痕周遭塗上氧化鐵橙色或吡咯橙油彩，進行招牌加工，再塗上松節油模糊化，浮現生鏽外觀。然而，生鏽表現過度的話，會有損真實感，適度呈現即可。招牌保留從貼紙及塑膠板切割下的輪廓，可先塗上vallejo德國偽裝色等褐色塗料。

0 與圖2相比，就能看出明顯差異。尤其是施加舊化處理，即使是小型招牌也能呈現真實感。

7 原本樸素的牆面，貼上招牌後便能營造出生活感；而且招牌能當作牆面的點綴，增添精密性。但貼太多招牌反而會失去真實感，不妨參考當時的照片，斟酌黏貼即可。

8 為了更符合街頭真實氣氛，也貼上了門牌。門牌通常貼在大門上方或建築邊緣，有些建築也會貼於高處，空蕩蕩的牆面增加了牆面廣告或招牌後，就能讓人感受到當地人的生活。

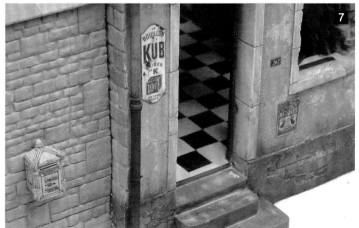

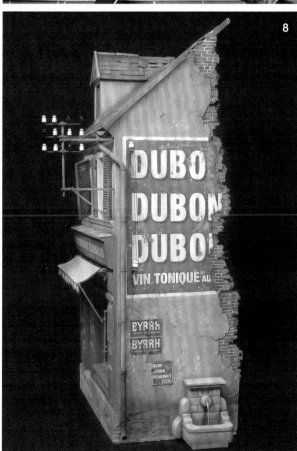

## 石牆的塗裝

**1** 諾曼第地區的石牆顏色各式各樣，而本作品的牆壁雖然覆蓋灰塵及髒汙效果，但還是要凸顯牆壁外觀，因此使用暖灰色塗裝。使用塗料為vellejo壓克力塗料，選用的顏色參考左圖，由右至左分別為深海灰、白色、卡其色、蛋糕黃、英國軍隊制服色。為了避免相鄰石頭同色，將5種顏色塗料混合後分色塗裝；但如果明度差異不明顯，在添加灰塵的舊化加工時會蓋過塗裝，因此要用對比強烈的深色系塗裝。

**2** 接著將松節油加入油彩（使用焦茶色、生赭色、炭黑色3色混合）混合稀釋，塗抹於石頭上，強調石頭的凹凸表面，並讓各色原本的不協調感趨於自然。這時可針對石頭下方做暗色清洗，強化立體感。

**3** 待油彩完全乾燥後，在石頭接縫處重現灰塵。使用TAMIYA琺瑯消光白＋蛋糕黃琺瑯塗料混色※，調出灰塵色，還要加入Tobacoo LION牙粉消除塗料光澤，最後添加溶劑輕度稀釋，製造出斑點狀清洗效果。

※在戰車舊化的單元中，也有介紹過灰塵色，使用AK Interactive或GSI Creos的舊化塗料，即可輕鬆製造髒汙效果。

**4** 最後使用白色、灰色、奶油色色鉛筆，輕畫石頭凸部，強調石頭的質感。牆面的加工上色適度即可，但崩塌的牆壁剖面可以加深部分的顏色，增添陳舊氣氛。

## 製作電線支撐架與塗裝步驟

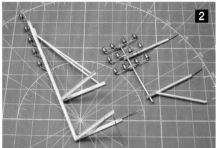

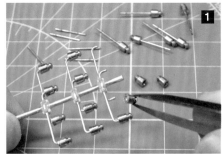

**1** 一般提到腕金（固定電線的絕緣礙子支撐架），通常會想到鋼管或角材，在法國大多為管狀腕金與橫臂一體成形的外觀，在此還原製作。使用1.4mm與0.6mm黃銅線製作腕金，垂直焊接組合，腕前前端還要裝上絕緣礙子，需要垂直折曲。使用塑膠材製作固定於1.4mm黃銅線的橫臂，黏著固定後加以重現。使用ABER的旋盤加工黃銅零件製成絕緣礙子，切掉腳座後，用電鑽於絕緣礙子內側開孔，再用瞬間膠固定於腕金。

**2** 將步驟**1**製作的腕金固定在塑膠角棒製成的支撐架上。左邊為沒有裝設腕金的縱向支撐架，由於縱向支撐架由溝形鋼組成，使用evergreen的0.2mm CHANNEL溝形鋼（262）製作；安裝絕緣礙子的中柱部位，則是將2根溝形鋼組合而成，中間鎖住絕緣礙子腳座（支撐架細節，請參照次頁的插圖解說）。

**3** 重現穿入室內的牆面電線。使用L字形塑膠材裝設2顆絕緣礙子，固定於上下牆面。絕緣礙子之間穿上0.25mm黃銅線配線，最後用線材連接支撐架與房屋。

**4 5** 最後使用壓克力塗料上色，圖**4**的支撐架使用中灰色、圖**5**的支撐架使用消光黑＋消光棕混色。支撐架長年經過日曬雨淋，可用茶色系琺瑯塗料深度清洗。絕緣礙子區域使用黑色與白色（亮光）硝基塗料塗裝，製造出陶瓷材質的質感。絕緣礙子不只有白色，也經常使用黑色款式，重現此細節便可以營造新鮮感。此外，考量到之後要進行電線支撐架的加工作業，暫時先不要安裝支撐架。

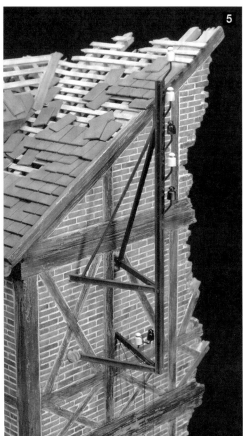

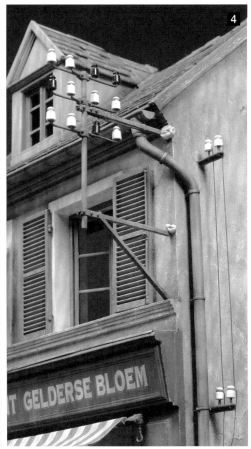

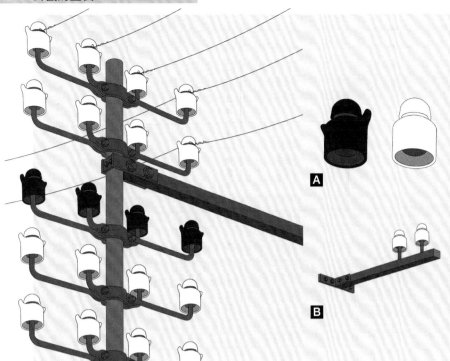

# 1940年代法國街頭常見的電線支撐架

●電線是替情景模型增加精密性的元素之一，效果極佳。而且電線桿可以提高作品的高度，可說是相當便利的物件。

**A** 絕緣礙子是用來固定電線的支撐工具，採用絕緣的陶瓷材質製作。左邊插圖為二戰時期法國街頭可見的樣式，但以1/35比例重現後，因為尺寸太小，即使還原細節也沒有太大效果，不妨選用左圖黑色的款式或透明玻璃製絕緣礙子。

**B** 法國街頭經常可見牆面裝設電線支撐架。在眾多支撐架樣式中，左圖為外觀最簡單的款式，使用金屬零件將鋼管製腕金固定於牆面上，構造簡單。

**CD** 電線較少時所使用的支撐架。像**C**款的支撐架外觀複雜，可使模型更為精緻。裝設絕緣礙子的支柱使用溝形鋼，而非L形鋼，將2根溝形鋼背對背對合後，從中間的縫隙鎖住絕緣礙子，支撐架本身則插入牆面的開孔。

**E** 需要拉較多電線的場所，通常會使用附帶橫臂的鋼管製腕金，進行配線。在諾曼第也會見到此形式的支撐架，但情景模型中沒有使用過這種款式。

**FG** 輕量化的水泥材質電線桿，這可是替作品增添法式風格的重要物件。**F** 用來安裝D形腕金絕緣礙子的支柱，與**C**或**D**同樣使用溝形鋼。**G** 的腕金使用角形鋼管，電線桿裝有橫臂。

**G**　**F**　**E**　**D**　**C**

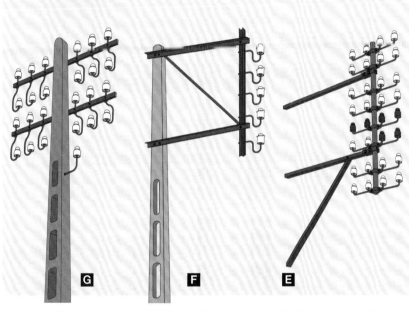
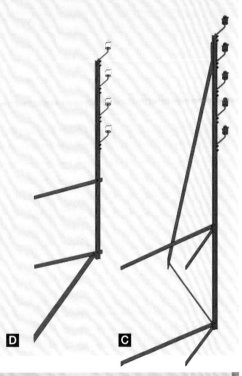
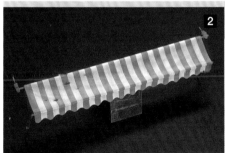

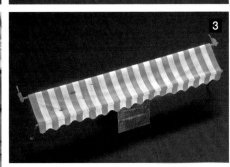
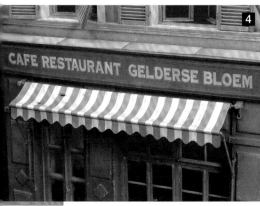

# 遮雨棚的塗裝

●看過一些紀實照片後，發現遮雨棚的顏色和外觀可說是琳瑯滿目。因為每間商店性質不同，自然造就出不同的樣式，包括素面的帆布到鮮豔色彩等，有些遮雨棚還會寫上店名，款式多樣。本作品著重於外觀鮮豔度及店面風格統一，因此選用條紋帆布遮雨棚。不過光是條紋款式，線條間隔又分為等距與不等距，顏色也有鮮豔或是沉穩色配色，樣式相當豐富，值得花心思塗裝一番。

**1** 開始塗裝本體。先整面噴上白色水補土噴罐打底，接著做遮蔽處理製造條紋。依據製作時所使用的型紙，直接在遮雨棚上頭畫記號，再依記號貼上遮蔽膠帶。

**2** 配合商店外牆風格，於條紋處噴上綠色塗料，白色區域則保持噴上水補土的狀態。

**3** 塗裝後很難看出原先製造的皺褶效果，於是使用噴筆在凹陷處噴上薄薄一層灰色漆。將塗料稀釋為淡色後，確認濃度是否合適，再重疊噴上。

**4** 對照實體照片，會發現很多遮雨棚外觀上都有水垢、褪色、或髒汙，因此在帆布表面使用焦茶色及生赭色塗料描繪雨漬，施加舊化處理。因為之後還要追加灰塵效果，保持底色即可，不用刻意製造髒汙。

## 門扇的塗裝

**1** 將所有門扇塗上底漆。配合新木的色調，使用半光澤沙褐色及消光白硝基塗料塗裝。

**2** 表面塗上清漆的門扇。當步驟**1**塗上底漆後，再塗上厚厚一層茶色油彩（圖為焦茶色），塗上油彩後立刻用海棉砂紙摩擦，重現大門的木紋。由於門扇是將木材縱橫組裝而成，因此重現木紋時要注意木紋方向（※以油彩塗裝木紋的方法，之後會在家具的塗裝單元中詳細解說）。

**3** 為窗框塗裝油漆的步驟，則是塗上新木色底漆後，再塗上 GSI Creos 的 MR.SILICONE BARRIER 離型劑，再噴上油漆色壓克力塗料（圖為消光綠）。油漆色塗料乾燥後，用美工刀剝除邊緣塗膜，製造舊化效果，舊化區域再用焦茶色塗料清洗。由於窗框表面分布細小的凹凸紋路，若能仔細地滲墨線，就能加強模型的外觀效果。

**4** 門扇在經過一番塗裝程序後，塗膜會變厚，因此很難將門扇組裝進建築體，這時便要用去漆劑弄掉多餘塗料，或是加以打磨，使門扇與建築嵌合。

**5** 比對紀實照片，留意到建築的受損程度雖不一，但大部分的窗戶玻璃都有破裂情形。雖然也可以參考實體重現碎裂的玻璃，但考量到模型的精緻性，不如刻意保留部分玻璃。使用0.2mm透明塑膠板製作玻璃，參考右圖，配合窗框的寬度，暫時固定長條狀的塑膠板，再沿著窗框用美工刀畫出刻痕，最後再切割。

**6** 塑膠板切割完成後，嵌入窗框，用高速流動型瞬間膠黏著。不要直接注入瞬間膠，可用膠絲等物品沾取瞬間膠後以點狀方式黏著，較不會產生白霧。

**7** 切割透明塑膠板，製成窗框上殘留的玻璃碎片，再用果膠狀瞬間膠從邊緣黏著。瞬間膠使用一點點就好，避免溢出。

**8** 雜貨店1樓的窗戶，再安裝用塑膠板製作的防雨窗便完成了。防雨窗的「K7」字樣是德軍寫上的標誌，一些諾曼第戰役的相關照片都可看到建築牆面用油漆寫上類似的標誌，但不清楚含意為何。最後依照在美軍區所拍攝的照片，寫上此文字。

**9** 門扇完工。門扇與建築本體分別獨立製作，儘管製作步驟繁複，但在塗裝時會比較容易完成。最終還要噴上灰塵色，但為了保持與建築之間的統一性，先與建築黏合後再上色。

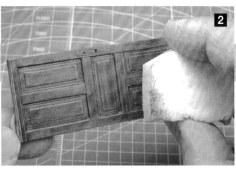

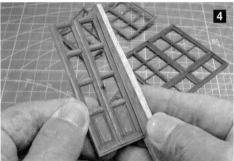

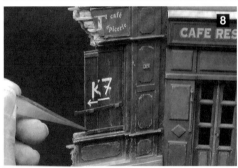

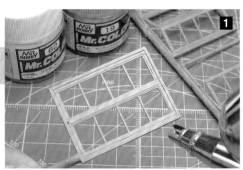

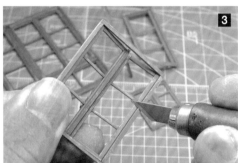

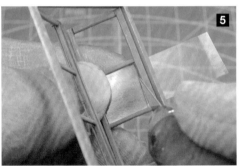

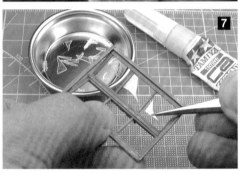

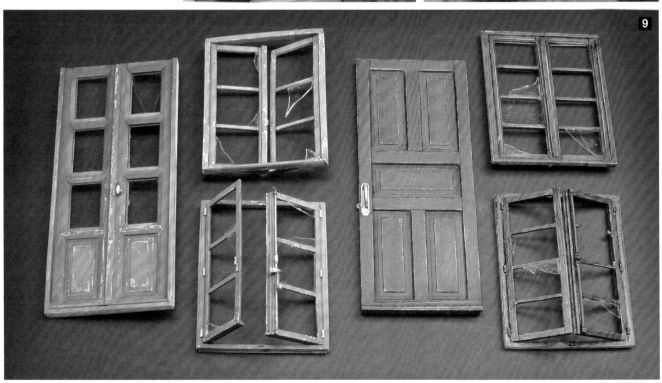

# Chapter 6
# 內裝的塗裝

情景模型的建築外觀是最顯目的區域，室內通常較不顯眼。由於建築室內通常配置在情景模型的後方，製作上往往較不嚴謹，但有時候觀者會從不同的視角欣賞模型，也有可能從情景模型的後方檢視，如果不想為欣賞角度設限，就得著重內裝的精緻度。因此也得在塗裝多下點工夫，營造出作品的另一大亮點。

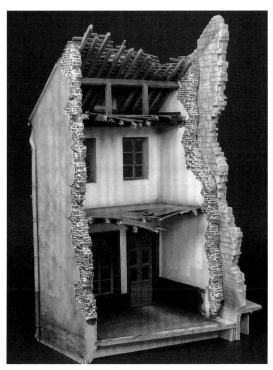

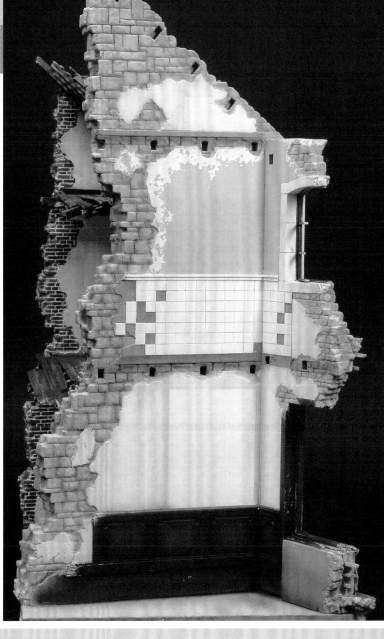

## 室內裝飾的塗裝

●開始進行室內的塗裝。首先整個牆面噴上gaianotes的EVO白色水補土噴罐，作為底漆，接著在腰壁板等細部分色塗裝。

●腰壁板的用途是保護容易髒汙或受損的牆面下半部，通常使用板材製作，色彩上有漆成與牆壁同色的簡單樣式，也有漆成家具色調的豪華樣式等，相當多樣。本作品於1樓內牆裝設腰壁板，藉此增添商店的氣息，能夠替單調的牆面增加變化與細節。為了避免白色灰泥牆面過於單調，在此介紹深色家具色調的塗裝方式。

**1** 首先在腰壁板噴上木頭底色。比照店面外裝，塗上沙褐色＋帆布色（硝基塗料）混色塗料；若要製造腰壁板的傷痕，可以等底漆乾燥後，再塗上MR.SILICONE BARRIER離型劑。

**2** 接著噴上消光棕＋橘色（壓克力塗料）混色，完成第一層清漆塗裝。塗裝時主要以裝飾板的凹陷處為中心，保留步驟**1**的木頭底色。

**3** 將步驟**2**的顏色加上消光黑混色，噴上較深的清漆色，進行第二層清漆塗裝。這個步驟也要噴薄薄一層塗料，同樣以凹陷處為中心，保留底漆色。為了凸顯深沉色調，接著在整個木頭部位噴上亮光橘。最後以破損部位為中心，用美工刀剝除部分塗膜，製造使用感。

●由於本書著重於情景模型的技術教學，儘管雜貨店的腰壁板也有塗裝上色，但此區域最後埋在瓦礫堆中，無法看到細部。

## 建築內側石牆的塗裝

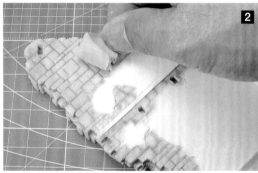

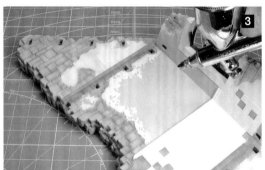

●本頁又要介紹石牆的塗裝方式，在此示範與隔壁建築相鄰的內牆或灰泥剝落崩塌時的牆壁塗裝法，屬於外觀較為完整的石牆。

**1** 因灰泥剝落而外露的石牆。有別於外牆，顏色看起來偏白。如同前述，從諾曼第相關照片中，確認石頭顏色繁多，但以白色或黃色較為常見，採用這兩種顏色便與實體八九不離十。因此先將石頭塗上木甲板色＋消光白混色，作為石頭的基本色，以石頭接縫或凹陷為中心上色。

**2** 剛上色後的牆面欠缺真實感，部分區域再塗上一層卡其＋木甲板色的暗清色混入卡其褐色。這裡不用筆刷上色，而是用海綿沾取調色後的塗料，以輕觸表面的方式上色。接著再塗上消光白，增添明度。使用海綿上色的訣竅在於不要沾取過多塗料，以及不要讓塗料分布太均勻。海綿如果沾上過量的塗料，會難以製造顆粒狀質地，因此在上色前，可先用紙張擦去過量的塗料，調整上色的狀態。使用海綿製造表面效果時，可變換碰觸力道的大小，增加質地變化。透過塗料分布量表現色彩濃淡，並製造濃淡疏密，會更有石牆的氛圍。

**3** 室內牆面塗上MR.SILICONE BARRIER離型劑，再塗上淡綠色塗料，接著剝除塗膜，強調灰泥剝落的受損效果，最後描繪牆面的雨漬。各位也許會問：「為何室內會有雨漬呢？」這是考量到當時諾曼第常年下雨，建築倒塌後，雨水就會將灰塵及泥巴沖進室內。想像以上的情境後，便使用噴筆噴上皮革色壓克力塗料，描繪出淡淡的雨漬效果。不過建築身處瓦礫中，整個情景模型都會製造灰塵與髒汙效果，因此只要施加輕微的雨漬效果即可。

**4** 最後在與隔壁牆壁連接的石頭區域，施加較明亮的色彩；而比隔壁建築突出的區域，則以焦茶色與生赭色塗料深度漬洗，施加舊化表現。

## 重現磁磚牆面

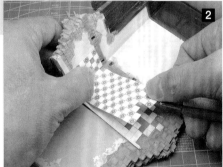

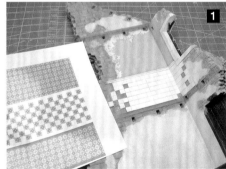

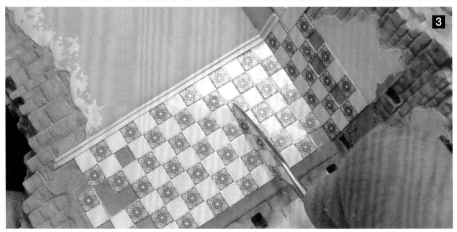

●製作雜貨店牆壁時，有一個令我煩惱的地方，那就是無窗戶的大面積牆面，該如何活用這塊空間展現細節呢？由於2樓為店面空間，如果仿造1樓也裝設腰壁板就沒什麼新意了，因此最後決定將2樓改造成浴室。牆面貼上磁磚取代腰壁板，便得以增加牆面密度。為了呈現出有別於灰泥牆面的磁磚細節，選用光澤白色塗料塗裝，再用灰色塗料滲墨線，製作出磁磚牆面。

**1** 塗裝前，透過1樓的腰壁板與2樓的磁磚牆，提升了室內牆面的存在感；但塗裝後再次檢視，發現磁磚色調過白，視覺效果薄弱，因此還要增加磁磚花紋，提升密度。先精準測量磁磚的接縫尺寸，再用電腦軟體繪出相同尺寸的格子圖，再從網路找到古董陶瓷磁磚圖片，透過影像軟體加工，合成製作出磁磚格子圖。右圖是將合成的檔案用白色光澤膠膜標籤用紙輸出，輸出後確認尺寸是否吻合。磁磚圖樣設計分為格紋交錯，以及全部都有圖案兩種，實際套用後，選擇格紋交錯的樣式。

**2** 將輸出後的磁磚貼紙對合牆面後切割，黏貼於磁磚上。牆面可以先沾一點水，避免黏貼位置偏移，一邊滑動貼紙，一邊貼齊位置。

**3** 使用Kimwipes拭淨紙按壓貼紙區域，再用刮刀按壓磁磚的接縫，使貼紙更密合。最後噴上亮光硝基漆上鍍膜，接縫處則施以滲墨線漬洗，統一整體外觀。

※選用防水的輸出用標籤貼紙，沾水黏貼貼紙時，印刷面色彩就不會暈開了。

# 地板的塗裝

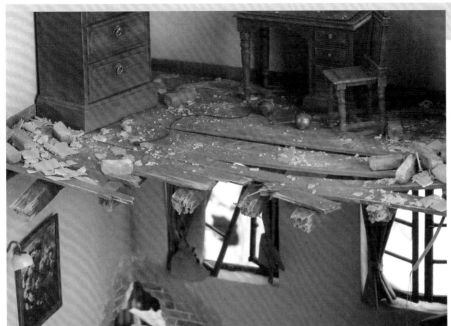

●由於建築地板使用天然杉木木板製作，該如何藉由塗裝呈現木頭質感便成了一個問題。要發揮木頭質感的塗裝法，就是讓底漆可透光，而我認為最有效的方法便是製造髒汙效果時常用的舊化塗料。在此使用AK Interactive的清洗液塗裝地板，製造出杉木板塗上木料著色劑的效果。

**1** 首先用履帶用舊化洗劑加入專用的WHITE SPIRIT溶劑稀釋，用筆刷沾取塗抹於整片地板，接著再塗上一層濃度較濃的稀釋塗料，製造出色調的濃淡變化，最後塗上AK的NATO清洗效果琺瑯塗料。由於此塗料的顏色接近黑色，可用溶劑稀釋後再覆蓋塗抹。此外，地板的色澤是以教室上油的地板為範本，進行塗裝。

**2** 整片地板塗布清洗液後，使用海綿砂紙打磨地板中間區域。只打磨中間區域是為了增加地板的使用感，讓人感受到長年來經過人來人往踩踏，使得地板呈現褪色。使用相當於180號的粗砂紙，沿著木紋打磨，並透過打磨力道製造變化，讓地板色澤更趨複雜；如果感覺打磨過度，或是色彩不夠深，可以再塗上清洗液，但木頭表面經過打磨後容易吸附塗料，須注意清洗液的濃度。

**3** 使用消光黑＋消光棕（TAMIYA壓克力塗料）混色，加入壓克力溶劑稀釋淡化，用筆刷沾取塗刷天花板，再用海綿砂紙打磨木頭邊緣，施加木皮剝落的舊化感。

**4** 此建築設定為遭受砲擊後呈現半毀壞的狀態，所以便將地板或梁柱折斷，加強毀壞效果。如果這裡再進一步塗裝上色，又更能強化真實感，因此花了一些時間處理細節。將折斷的角材塗上步驟**1 2**使用的舊化塗料，斷裂區域採分色塗裝。使用vallejo的皮革色壓克力塗料，加入少量白色與橙褐色混色，塗裝斷裂的剖面或表面裂開的部位；內側部位則用皮革色＋橙褐色的深色組合，描繪陰影。

**5** 用刀片雕刻角材的斷裂剖面，強化裂痕。看照片感覺有些刻意，但實體效果相當自然。

**6 7** 半木結構建築的1樓地板也要貼上格紋磁磚。先將塑膠板切割成與地板同樣的尺寸，刻線後塗上白色硝基塗料。接著將遮蔽膠帶切割成格子大小，交錯黏貼地板後，再噴上黑色塗料。

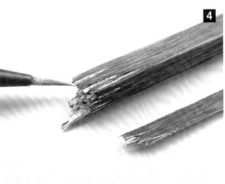

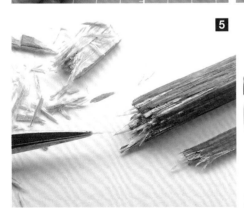

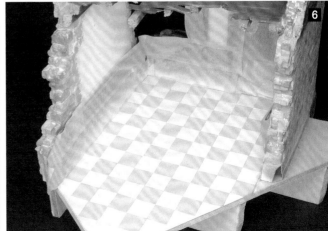

# 室內牆面的塗裝

**1** 先於崩塌牆面的邊緣噴上砂漿色（TAMIYA天空灰壓克力塗料），接著塗上 MR.SILICONE BARRIER 離型劑，再噴上消光白塗料，營造出灰泥牆面的外觀。

**2** 原本是在室內牆面貼上壁紙，但密度會過於強烈，外觀看起來有些雜亂，因此最後選擇以灰泥加工再漆上油漆。但光是塗上白色塗料重現灰泥外觀，效果仍然欠佳，因此最後拿畫筆刷出筆觸陰影，增加牆面的趣味性。先將純白油彩加上少許焦茶色混合，用畫筆沾取隨意塗刷牆面，等油彩半乾燥後，再於部分區域覆蓋純白色油彩，製造濃淡變化。也可以使用其他畫筆，製造出別具氣氛的肌理，但筆觸面積過大可能會使比例不協調，要特別注意。

**3** 完成牆面塗裝後，貼上事先用塑膠板製作的踢腳板（黏貼在地板與牆面接縫處的橫板）。踢腳板除了能重現細節，還能覆蓋地板與牆面接縫，便不需要進行細微的遮幕作業了。

**4** 塗裝建築內牆之前，先在崩塌牆壁再次塗上 MR.SILICONE BARRIER 離型劑，使牆面油漆易於剝離。接著噴上消光黃＋蛋糕黃＋消光白混色，再將遮蔽膠帶裁切成畫框或家具的尺寸，貼於牆面。

**5** 將皮革色或卡其色（壓克力塗料）加入溶劑稀釋後，噴於牆面舊化處理。塗料乾燥後，撕下牆面的遮蔽膠帶，確認牆面上的畫框或家具痕跡，最後重現崩塌牆面的油漆塗膜及灰泥剝落狀態。

**6** 把畫作裝設於牆面時，可以從畫框上側後方塞入0.5mm的塑膠片，營造出掛畫般的感覺；將畫作稍微傾斜，會更具有真實感。

**7** 完成一連串塗裝流程後，用 Humbrol 或 AK 的漬洗液完成第一層漬洗的狀態。舊化途中，先暫時裝上遮陽篷、落水管、門扇、電線支撐架等物件，方便確認完工後的效果與氣氛。食品雜貨店1樓店面的外裝效果欠佳，考慮是否需要安裝防雨窗。雖然整體髒汙效果已取得統一感，但建築與地面固定後要在何處施加灰塵及髒汙效果，還是頗令我煩惱。

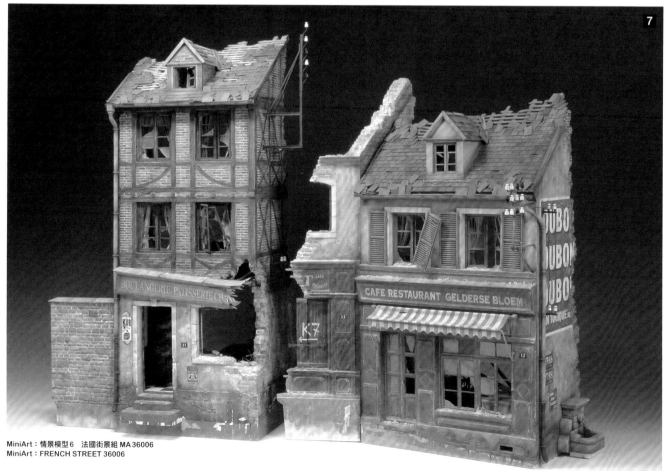

MiniArt：情景模型6　法國街景組 MA 36006
MiniArt：FRENCH STREET 36006

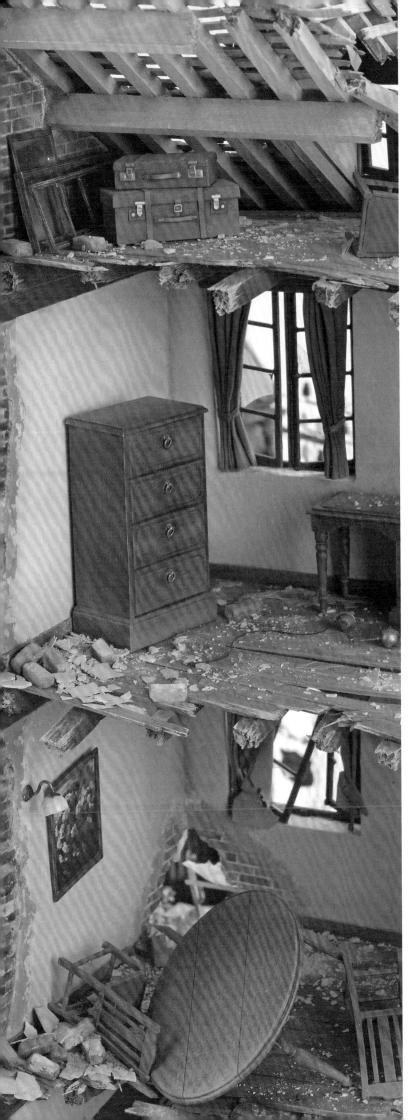

DIORAMA THE PERFECTION STRUCTURE VEHICLES **2**

# 第4章 製作家具

忠實還原半毀壞狀態的建築室內細節。於建築內部配置家具以及雜貨，呈現出有別於戶外的場景。而從室內眺望外頭，在充滿生活感的日常空間窺視外頭的非日常世界，從中產生反差感，強化了作品的深度。為了呈現這完美的反差感，從室內家具的製作到塗裝等過程中，都得著重還原室內的要素。各位也許會認為這類製作流程與戰車模型沒有太大的關聯，但本章節所介紹的製作技法，其實在各種層面上都能夠廣泛地應用。

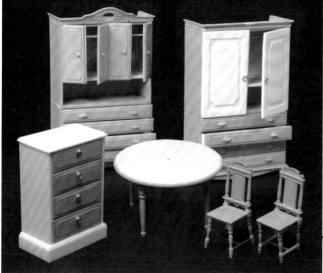

# 利用模型組製作家具

本作品的所有模型並非完全自行製作，也會使用MiniArt的模型組。但是為了兼顧與其他結構的統一性，我不會直接沿用原廠模型組。在此介紹配置情景模型時，應如何提升作品美觀性的重點與狀況。

## 提升模型組家具的細節

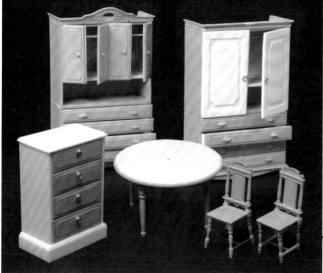

●使用MiniArt的「FURNITURE SET」塑膠模型組製作。不愧是源自歐洲的模型品牌，模型組流露出西洋家具的優雅氣息。然而，礙於射出成型的製造方式，無法忠實還原部分細節，需要加工提升細節，才能使作品更加精緻。

**1** 模型組的衣櫃是將零件組裝成箱形。但不知道是不是不同出廠，部分零件有輕微變形，直接組裝導致模型扭曲。因此要先反折一下零件，將變形部位整平。

**2** 衣櫃門板及抽屜邊框有收縮的現象，先將握把削掉後整平表面。

**3** 模型組的衣櫃上下緣都有線條鑄模，我選擇其中一邊，用P型美工刀在線條中心刻出溝紋，再用針狀銼刀加深。雖然有些費工，卻可以增

加細部的密度與精細程度。

**4** 為了重現衣櫃因衝擊而倒下的狀態，於背面增加木板刻痕。用P型美工刀刻出木紋路後，再用美工刀的刀刃或蝕刻刀片刻出木紋。

**5** 製作兩組衣櫃，左邊為原始模型組的外觀，右側則是重新雕刻線條鑄模，並改成兩片大型門板。兩組衣櫃抽屜都相同，但外觀效果卻大為不同。另外刻意拉開門板和抽屜，營造出生活感，並增加了門扇關起時的墊片，以及衣櫃內部的衣架桿。

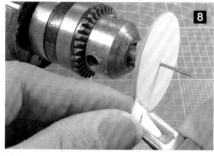
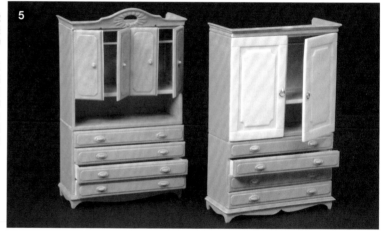

**6** 想要改變家具的細節時，從把手著手是不錯的選擇。這裡使用0.3mm銅線製作握環，裝設於抽屜門板，增加精密感。可以將握環塗成黑色或黃銅色，成為絕佳的點綴，展露西洋家具的風格。

**7** 使用鉛球素材，簡單重現西洋家具常見的圓形把手。圖中的櫃子是用來陳列本次自行製作的商品，並在收納門板裝設圓形把手。先使用切削後的0.5mm塑膠棒當作固定軸，黏合於門板後再用果膠瞬間膠固定直徑1mm的鉛球，鉛球要事先用鉗子壓扁。

**8** 大型圓桌的寬廣桌面過於單調，決定在邊緣刻線。可以選用比桌子直

徑更小的0.2mm塑膠板黏貼於桌面，最後將黃銅線插入桌子，固定於電動鑽頭上後，用車床加工的方式斜向切削邊緣，製造邊緣線條。此外還可以在桌面刻出2條線條，做出木板的接縫，會更具真實感。

**9** 左邊的收納櫃是將用不到的衣櫃門板零件製成抽屜，再用塑膠板製作收納櫃本體。椅子則用刻線鑿刀雕刻細部線條，呈現細節變化；左邊的椅子是將椅腳以八字型的角度黏合，增添不同的面貌。

## Chapter2
# 自行DIY家具

要讓建築充滿生活感，最有效的方式便是配置雜貨或家具物品。近年來這類結構模型種類越趨豐富，只要多加運用，就能輕鬆營造出散發居住氣息的室內環境。但我以作品的原創性為優先，選擇自行製作家具，本頁便要來介紹利用塑膠板來製作家具的詳細流程。

## 自行製作收納櫃與書桌

**1** 使用電腦繪製設計圖並輸出，接著在輸出用紙背面本上噴膠。

**2** 在設計圖上貼上塑膠板，使用美工刀沿著線條切割零件。

**3** 將切割完成的零件排列於桌面上。雖然有好幾個不同尺寸的零件，但只要沿著圖樣切割，就能切割出正確的零件。此外也能夠參考圖樣來加工，減輕了作業負擔，有效提升工作效率。為了讓切割後的零件易於黏著，先用砂紙打磨切口、表面塑型，並將每個零件標上編號，或是比照左圖整齊排列，就能更清楚每塊零件的安裝位置，不會搞錯。　※左圖為提供拍攝之用，排列順序僅供參考。

**4** 先組裝收納櫃本體與抽屜零件。在此黏著步驟中，一旦產生偏差，就會導致抽屜無法放入櫃子，因此黏著時必須用黃銅塊或角尺輔助，一邊確認水平與垂直角度，一邊完成組裝。最後在抽屜前方面板黏上比抽屜小一號的0.3mm塑膠板，完成框組結構。

**5** 西洋家具的邊緣經常施加「飾條」的裝飾，營造高低差。雖然只是小小的細節，但加工之後會更有西洋家具的氣氛，因此範例的收納櫃也製作了飾條。實體家具的邊緣都是用修邊切削加工，但換成1/35比例的模型時，就不能比照實體來處理。這裡使用evergreen的0.75mm四分之一圓弧型塑膠棒（剖面為扇形），黏著於1.2mm塑膠板的邊緣，還原飾條的細節。等接著劑乾燥後，再切割塑膠棒多出的四邊，加以塑型。

**6** 收納櫃的下端四邊黏上1.2mm塑膠板，更貼近實物的外觀。前面裝上施加裝飾的塑膠板，打造出典雅造型。

**7** 最後插入抽屜即完工。但抽屜不用全部收入，而是固定在半開的狀態，透過這個小小的情境營造，表現出主人慌忙逃離的緊張氛圍。

**8** 重現附有抽屜的書桌的桌腳。比照實體用電動手鑽削切製作，桌腳下方的隆起區域，為了保持相同的位置及尺寸，可將塑膠管切成圓環狀後黏著，再稍微切削加工。

**9** 將製作收納櫃的技術應用於附抽屜的書桌以及小型櫃。平常不妨多製作一些家具等小物品，需要時便可以立即派上用場。

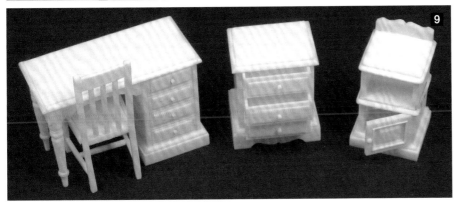

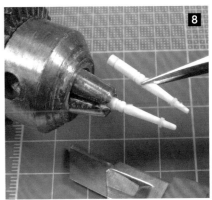

## V型塊使塑膠加工更便利

●要精準地切割或黏著塑膠板，可說是相當困難，但只要有便利的工具輔具，不僅能減少作業難度，還能夠延續製作模型的動力與熱情，在此推薦的便利工具就是「V型塊」。這個工具原本是機械作業時，用來固定零件、調整角度、刻線輔助等等，用途相當廣泛。左圖為日本asai製的V型塊，是因應模型製作領域所推出的商品。

**A** 此V型塊的尺寸為20×32×50mm，鋼材，V字傾斜角為45度。

**B** 可用於直接黏合塑膠板，或是固定於V字谷來打磨切割面或刻線等，是塑膠材加工的利器；加上材質是鋼，十分耐用。

## 製作置物架與收銀臺

●三層式建築的 1 樓為麵包店，我上網搜尋法國麵包店的相關照片，找出比較能代表麵包店的家具或物品，並吻合時代氛圍的設計，再用電腦繪製設計圖。家具尺寸參考現今販售的種類，縮小為 1/35 比例後繪製圖樣，再用印表機輸出，比照收納櫃進行作業。

**1** 置物架是用來擺放商品，先從切割外觀複雜的側面板開始。一開始先耐心完成較費時的作業，才能保持製作模型的動力。首先用 3.5 mm 手鑽從圖樣 **a** 的中心鑽孔，接著用絞刀插入 **b**，擴大孔洞至圖樣的畫線處，最後撕下貼在塑膠板上的圖樣，再用砂紙打磨成 **c**，整平塑型。

**2** 天板比照收納櫃的製作方式，重現飾條，下方裝設切割成波浪狀的裝飾板。由於此置物架沒有擺放商品，為了呈現背板細節，再用 P 型美工刀雕刻木板接縫。最後組合兩座置物架即完工。

●麵包店的擺設還包括收銀臺，仔細觀察蒐集的照片資料，很多商店都會擺放大型收銀臺，大多造型簡單，在此也製作了收銀臺。收銀臺的製作方式與收納櫃相同，在此省略製作說明，但要特別解說製作家具時不可或缺的框組結構。比對照片資料，可看出大部分的收銀臺側邊都有框組，也就是在四方形框架中嵌入鏡板的構造，可降低原木的變形或斷裂程度。建築大門或家具門板經常可見框組構造，透過模型重現時，不容易製作內側的高低差線條，但框組畢竟是家具模型經常省略的細節，因此我運用了以下的方式來製作。

**3** 首先使用 0.5 mm 塑膠板，依照尺寸切割製成鏡板，再取 0.5 mm 長條狀塑膠板黏合於鏡板邊緣，製成邊框。

**4** 用刻線鑿刀雕刻邊框內側，加深溝紋，再於鏡板中央貼上比邊框更小的 0.3 mm 塑膠板。雖然省略很多細節，但能簡單重現框組結構。

**5** 完工後的收銀臺。整體外觀看起來有點複雜，都是經過前述作業累積而成的結晶。

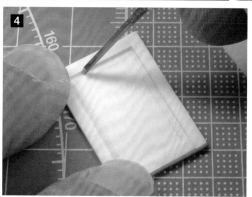

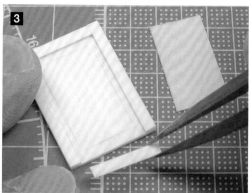

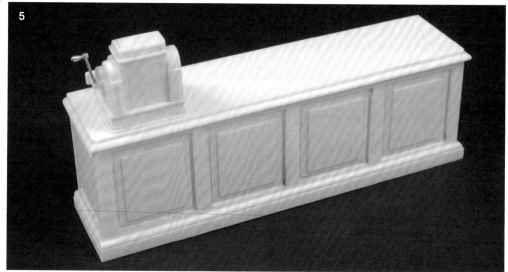

## 製作模型或情景模型時噴膠是必備的便利工具

**A** 噴膠能快速且平均地於將黏膠噴在對象物體上，並隨著個人創意發揮各種用途，是相當便利的工具。噴膠大致可分為兩種，一種為一般黏著用途（圖左的 77 型），適用於紙類、布料、膠膜等輕量物品；另一種為黏貼後可撕下的類型（圖右 55 型）。如同圖 **1**，在圖樣背面噴上膠後，再貼上塑膠板並切割零件，之後還是能平整地撕下圖樣。

**B** 要削掉模型組的細節重新製作時，可以比照圖示，於圖樣背面噴上 55 型噴膠，再貼在模型組上，就能輕鬆標記細節位置。像是製作零件的鉚釘等，在講求位置精準且數量較多的作業過程中，噴膠都能派上用場。

**C** 製作情景模型的樹木時，如果需要增加枝葉的密度，可先在荷蘭乾燥花的枝幹上噴 77 型，再灑上乾燥荷蘭芹，等略微乾燥後再用噴筆於樹葉部位上色。

**D** 事先於砂紙背面噴上 77 型噴膠，再貼上切成長條狀的 3mm 塑膠棒，就能製作出簡易的砂紙棒。使用噴膠黏貼相對輕鬆許多，不像雙面膠那麼麻煩。

※噴膠的噴沫具沾黏性，使用時請鋪上報紙，並於戶外作業。

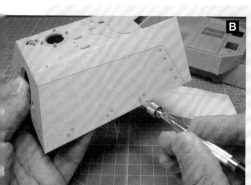

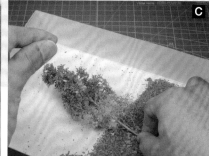

# Chapter3
# 家具的塗裝

結構模型光是塗裝上色仍然欠缺真實感，需要重現家具的質感，以及長年使用的氛圍。尤其是木頭家具，在經年使用後，木頭表面會變色，呈現歲月的風味。即使只是單一家具，若能透過舊化處理表現木頭質感，製作出的模型便能夠讓人感受到主人的氣息。

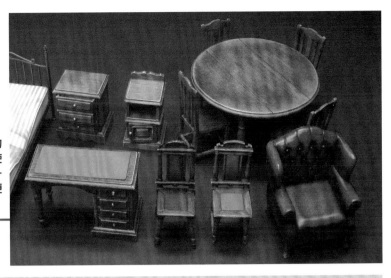

## 使用油彩進行家具塗裝1（木紋塗裝法）

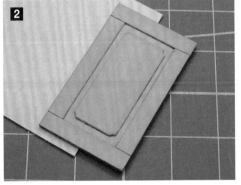

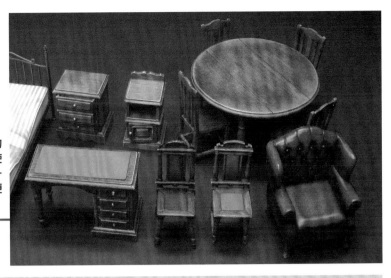

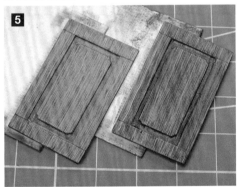
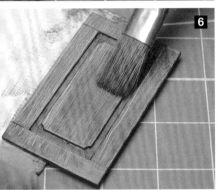
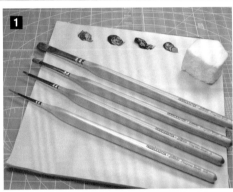

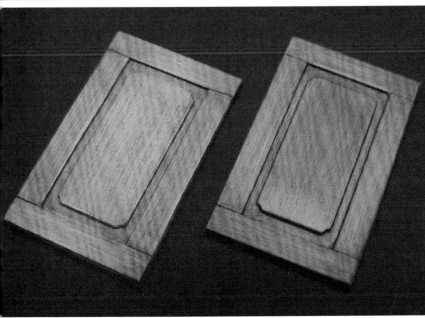

●像家具等加工後的物品，由於木頭表面光滑，如果在塑膠表面加質地，往往表現過度，因此不容易描繪木紋質地，很難向各位讀者「大力推薦」這個塗裝法。在此以第一次世界大戰時期的雙翼機模型塗裝之木紋表現為範例，介紹吻合模型比例且較為簡單的木紋表現。

**1** 使用一般油彩（HOLBEIN牌），由左至右分別為氧化鐵橙色、赭褐色、暗褐色、生赭色4種顏色。右側的是無印良品的白色化妝棉，還要準備平筆與面相筆大小各一支。

**2** 以新木為雛形，使用沙褐色＋白色混色噴上底色，接著在塑膠表面刻出木紋質地。底色塗裝須施加光澤或半光澤處理，讓塗膜更平滑。

**3** 接著用畫筆塗上油彩。這時使用乾的畫筆，不沾取溶劑，直接沾取大量油彩後，比照圖示整面塗抹上色。圖為先塗上暗褐色後，又在部分區域塗上生褐色線條，製造顏色變化。此色調是參考核桃木進行塗裝。

**4** 塗上油彩後，立刻用海綿以單方向摩擦油料表面，製造木紋痕跡。海綿以不均勻的力道摩擦，方能製造粗細變化；也可以用Z字型或繞圓的方式摩擦，能讓木紋呈現更豐富的表情。

**5** 左邊範例為氧化鐵橙色加上赭褐色的塗裝，在此狀態下乾燥1～2小時。

**6** 最佳時間點依個人感覺而異，大約放置1小時左右，等油彩黏性變高後，用乾燥的畫筆輕輕擦拭，模糊木紋線條。筆觸要保持同一方向，使相鄰線條融合，並製造筆觸的強弱變化，增添木紋表情。此外，下筆大多為同方向，但如果是圖中的框組結構，上下木板要以橫向畫出木紋。

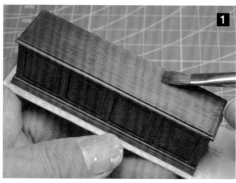

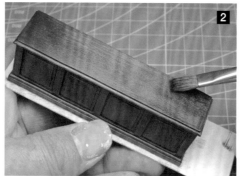

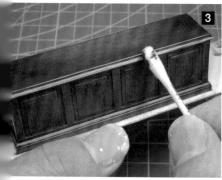

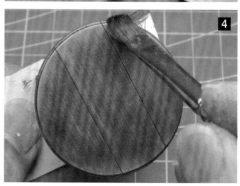

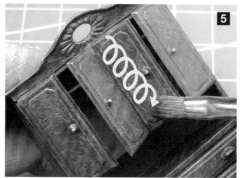

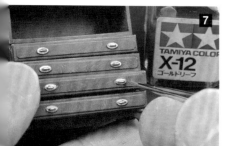

## 使用油彩進行家具塗裝2（舊化與加工）

●剛塗裝上色的結構模型仍欠缺真實感，施加人為使用的痕跡後，就能提升「物品」的質地。為了增添情景模型的生活感，還需要進行強化塗裝。

**1** 在麵包店內部設置收銀臺。為了製造長年使用的歲月痕跡，在此施加深度舊化處理。基本塗裝接上頁，使用沙褐色＋白色的硝基塗料混合塗裝，上層再塗上赭褐色油彩，覆蓋氧化鐵橙色，呈現濃淡色彩；若想要輕度剝除塗膜，可在該區域塗上較厚的油彩。

**2** 收銀臺或桌子表面是較容易磨損的區域，經過摩擦後清除淡化，能隱約看見新木底漆的質地。先讓油彩乾燥1～2小時，等多餘油分散去，提升油彩的黏性，再使用乾畫筆，輕輕地在想要剝除的區域刷上數次。油彩塗膜剝落後，隱約可見底漆，至於要剝除到什麼程度，可依個人預設的效果來斟酌，但剝除過度就難以修復了，這點要特別留意。這時候如果發現油彩乾燥過度，可以用畫筆沾取少量的石油精，增加油彩流動性，充分擦拭後再繼續作業。

**3** 像是天板邊緣等經常摩擦的部位，可以製造較為明顯的剝落效果，比較能重現舊家具的質感。這時候可以讓油彩繼續乾燥（即將完全乾燥），再用棉花棒沾取極少量的石油精，擦拭桌腳邊緣，剝除框板周遭區域，以及收銀臺底部邊緣的塗膜，就能

增添使用感，並增加色調增弱變化。

**4** 輕微剝除圓桌邊緣的塗膜，使底漆浮現出來。比照步驟**2**的要領，用乾畫筆沿著木紋擦拭邊緣，這時油彩會出現蛀蝕般的斑紋，增添使用感。

**5** 家具木紋若只有直紋便欠缺趣味性，不妨增加雲狀複雜紋理。MiniArt的「FURNITURESET」家具模型組中，由於收納櫃相當高級，可以仿造樺木的雲狀木紋來塗裝。塗上暗褐色後，等待乾燥1小時，再比照圖示，以「の」字型畫出特殊紋路。

**6** 油彩乾燥後，以邊緣或凹陷處為中心，噴上焦茶色壓克力塗料，製造髒汙及陰影效果。再將生褐色＋群青色混色，以石油精稀釋，接著於凹陷處滲墨線，讓收銀臺外觀更具張力。

**7** 家具把手等部位塗上金箔琺瑯塗料，打造成黃銅風格，成為視覺上的一大點綴。不要攪拌金箔塗料，讓瓶底沉澱的金色顆粒附著於表面，可增加質感。

**8** 最後於家具表面噴上透明亮光塗料，重現清漆加工質感。這時候可以噴上亮光紅或亮光黃，增加色澤深度。

※塗抹油彩的訣竅在於不要稀釋塗料，從上一頁開始延續到本頁的所有步驟，包括塗裝、擦拭、混合等流程，都不需要使用溶劑稀釋。

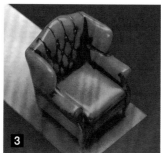

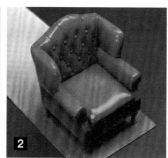

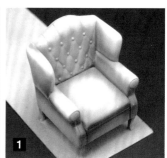

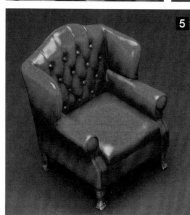

## 使用油彩進行家具塗裝3（沙發的塗裝）

**1** 由於沙發為自行製作，為了確認痕跡，並提高基本色的發色，先噴上水補土噴罐。※圖為確認痕跡的狀態。

**2** 先塗上紅色基本色，在此使用GSI Creos的Mr.Color GX系列的亮光紅。GX系列塗料發色優異，加上隱蔽力強、塗膜強韌，適合作為基本色使用。

**3** 完成基本塗裝後，再加深紅色的色澤。首先在沙發釘扣、扶手、椅背、椅面等凹陷處添加暗清色。暗清色使用群青色＋暗褐色＋鎘紅色混色而成。

**4** 接著在其他區域塗上鎘紅色，與暗清色的分界處做雙色融合處理，塗上後油彩便會立刻融合。等待1小時，讓塗料充分沾附後，才能製造美麗的融合效果。

**5** 等步驟**4**的油彩乾燥後，用群青色＋赭褐色混色，於刻線處滲墨線，讓線條更具張力感。如果感覺陰影過深，就利用基本塗裝步驟中使用過的亮光紅塗料加上溶劑稀釋，噴在整張沙發上，使色調更為自然。最後於椅腳塗上前述的木頭基本色，再塗暗褐色，接著用硬刷筆擦拭塗膜，製造木紋。

●這個沙發塗裝作業選用紅色完成，但並非為了吸引觀者的目光，而是考量到使用茶色塗料的話，會與家具及地板色調一致，因此選用鮮豔的顏色。此外，室內最後還會覆蓋瓦礫與灰塵，在此階段先表現強烈的色彩對比，才能加強模型完工後的外觀效果。

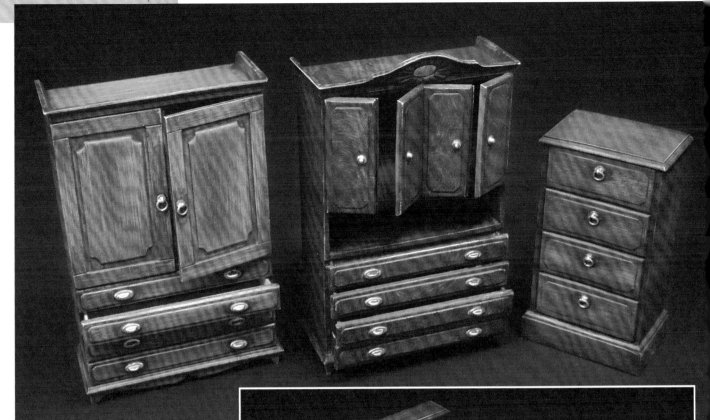

●部分收納櫃經過改造，但基本上使用MiniArt的家具模型組製作（左與中）。光是改變木紋與色調，就能重現散發不同氣氛的家具。細緻的木紋能增添精密感與真實性，在此介紹利用油彩表現木紋的方法，此技法也能應用在槍托的製作上，如果能製造出精密的木紋，相信也能在單體人形模型上發揮絕佳效果。不只是槍枝，像車載裝備或彈藥箱等木製物品，都能運用此塗裝方式，在提升精密度之餘，還能藉鐵與木頭的對比，深化作品內涵。

●麵包店內部配置的家具。由於商店營業用途，無論是商品架或桌面都製造清漆輕微剝落的痕跡。塗裝基本色為赭褐色與氧化鐵橙色，將4種家具配置在同一間店面裡，並統一色調。

●本作的家具經過一番精心塗裝，最後還是要在表面施加灰塵髒汙效果。先噴上皮革色壓克力塗料，再用舊化土施加灰塵效果。老實說，家具表面的木紋大多還是會消失，但各位只要透過本單元，學習到這類塗裝方式就可以了。

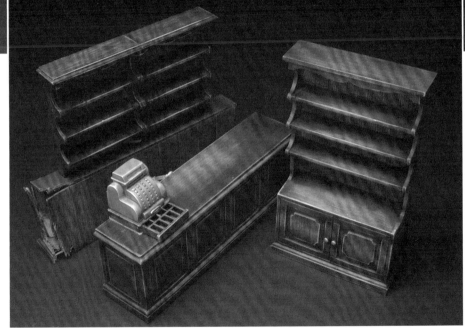

## 應用於情景模型或車輛的範例

A 除了建築室內，也能將家具應用在室外的場景，雖然少了灰塵與瓦礫難免欠缺真實感，但在街頭巷戰的情景模型中，也常見到家具當作掩蔽物。現場配置不同種類的家具，便能夠重現臨時搭建防禦設施的緊張氛圍。

B 至今雖然沒見過如此毫無掩飾的作法，但也可以試著將家具配置在蘇聯戰車上頭，當成掠奪的戰利品。相對於無機且色調樸素的軍用車輛，配置具有生活感的家具反而能呈現質感與色調的對比，可增添作品的美觀性，效果極佳。家具不僅可作為綠色單色的點綴，再來就我個人的刻板印象，這種配置家具的方式，還能顯露出蘇聯軍隊的殘暴之處。

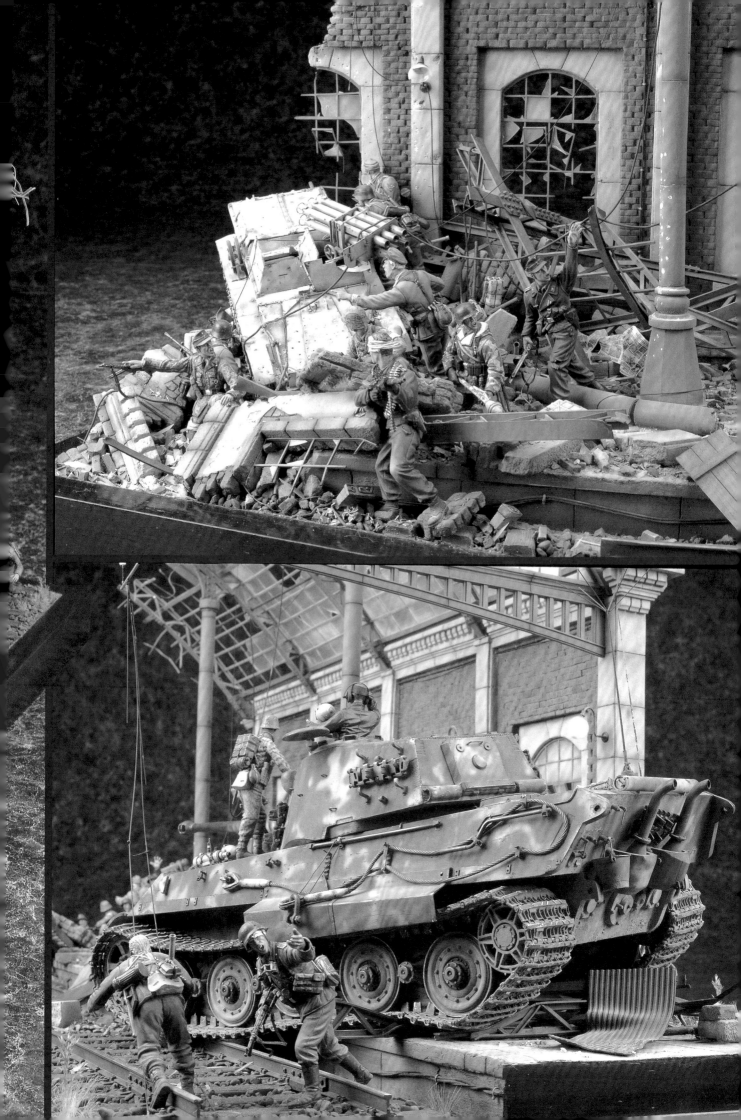

# Westward Escape

## Over the Towering Red wall, Berlin 1945

2003年製作 初次登場／月刊Armour Modelling Vol. 50

　　歐洲的車站月臺大多採用棚頂（覆蓋月臺與鐵軌的大型屋頂）的架構，而當我看到戰後美軍為檢視轟炸面積所拍攝的車站照片後，腦中浮現出天馬行空般的妄想：「如果戰車開進車站裡頭，畫面應該會相當慘烈……。」因此便透過情景模型加以具現。

　　本作品以柏林的S-Bahn（城市快鐵）車站為舞臺，當中德軍的柏林救援作戰行動已陷入絕望，為了突破蘇聯軍隊的層層包圍，德軍試圖逃往西邊，並駕駛虎II戰車突破包圍，以此展開故事。各位也許覺得覆蓋整個展示臺的月臺棚頂是作品特色，實際上卻以具有縱深的展示臺為作品重心（從作品名牌的位置就能發現本作並非橫寬形）。各位透過照片能明顯看出，前方為軍隊聚集於博格瓦爾德遙控炸藥運輸車旁，虎式戰車跟隨在後，畫面配置著重於呈現密度感。直寬形展示臺的強項，我想當然是畫面的縱深，而展示臺前方的士兵與虎式戰車之間的「空間」，則是用來呈現虎式坦克行駛前來的動感，如果少了此空間，就會失去破壞的動感與緊張感；加上虎式戰車橫跨月臺的配置，以及破壞車站鋼架構與柵欄的方式，都是營造動感的有效方式。

　　此外，月臺棚頂亦是此作品的另一大亮點，具有畫龍點睛的作用。首先樹立在作品後方的大面積牆壁，除了能夠抓住觀者的視線，還能將車輛及人形動態引導至作品正面，讓觀者的視線沿著故事發展移動。覆蓋作品的大型屋頂同樣能引導視線至正面，而斷裂的屋頂也能夠讓作品更顯而易見。

Westward Escape
Over the Towering Red Wall
1945 Berlin

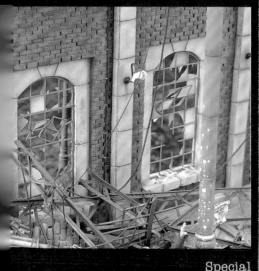

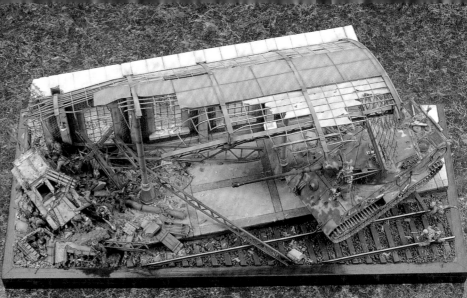

Special
Kazuya Yoshioka Diorama Work's 3

# Westward Escape
## Over the Towering Red wall, Berlin 1945

●月臺棚頂是作品的一大亮點,牆壁使用聚苯乙烯泡沫板製成,屋頂則是利用各種塑膠材製作。雖然模型結構是虛構的,但也參考實體照片,適時加入鐵骨及壁帶等部位。作品聚焦於虎式戰車及博格瓦爾德遙控炸藥運輸車的周圍區域,但因為模型的尺寸,使整個情景模型分布眾多可看之處。

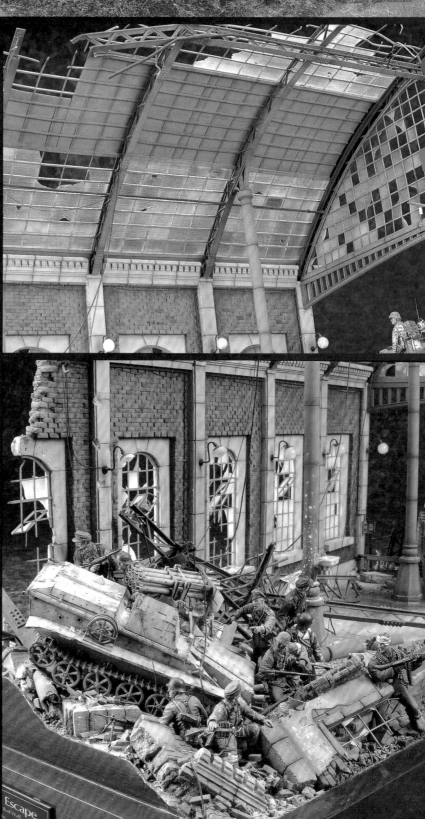

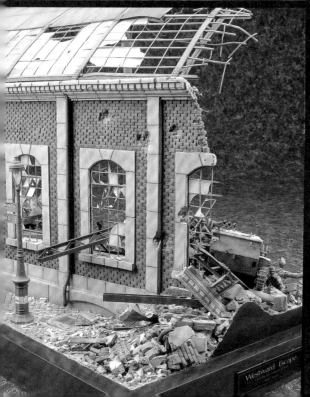

# DIORAMA THE PERFECTION STRUCTURE VEHICLES 2

# 第5章 製作地面

要製作街頭情景模型，就少不了鋪設道路。本階段地面作業的重點即在於製作道路，尤其二戰時期以歐洲為舞臺，更少不了石板路的表現。地面整齊排列方塊狀石頭，呈現精密感，能提升模型的美觀性與精緻度。很多人以為石頭只有單一的灰色，但石頭其實存在各種顏色，加上人車往來及天候影響，其豐富面貌難以用三言兩語形容，有別於一般沙土地面。石板路的魅力無窮，藏有深奧的學問。

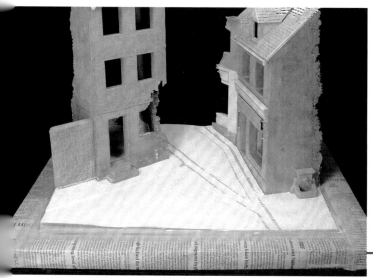

# Chapter 1
# 製作石板路

本單元要介紹通常很少為人所注意，但在情景模型中出現頻率相當高的石板路，以此為中心進行地面作業。由於石板路鋪設在作品正面的明顯區域，製作時絕對不可馬虎。Chapter 1先介紹利用石膏製作石板路的重點，以及質感表現和提升路面氣氛的配件製作，詳細解說製作流程。

**1** 作品與展示臺的區劃方式，主要還是取決於個人喜好，不過展示臺畢竟是將作品與現實加以區隔的界線，如果能製作出美麗的展示臺，便更能夠凸顯作品。

**2** 製作展示臺的外框，用以圍住底板。首先大致切割4mm椴木合板，作為底座周圍的直立外框，接著按照立體草圖決定外框立起的高度，用鉛筆於木板上標記。用大型美工刀切割椴木合板的直線部分，曲線則用線鋸機處理。切割4mm的椴木合板時，只要用美工刀切割數次就能割斷，但用力猛割折斷刀刃造成割傷，務必要小心謹慎。

**3** 之後要在底板上方塗上黏土或石膏，如果直立外框板的厚度太厚，便很難俐落地處理底板邊緣，因此得先用美工刀將外框板邊緣向內削薄一些。雖然這個步驟較費工，卻能有效提升地面作業的加工效率。

**4** 為了將具有高度和重量的建築牢牢固定在展示臺上，還需要獨立製作承載建築的地基。使用椴木合板製作，並圍上刻有石板線條的塑膠板，之後還要將建築黏合在地基上，但考量到細部塗裝作業，先暫時不要黏著。

**5** 除了建築地基以外的區域都是石板路，先用保麗龍製作基底，重現當地地形。石板路要製作出高低起伏，增添路面的變化；且道路中央通常會隆起，增強排水功能。只要掌握以上特徵，就能使石板路更具說服力。

## 地面作業的前置準備

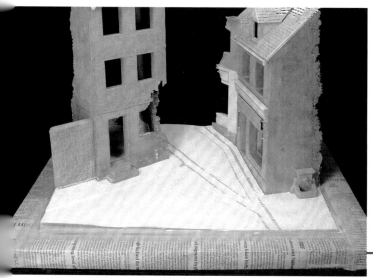

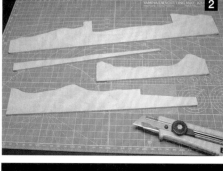

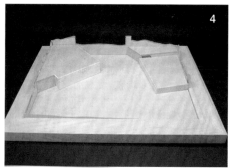

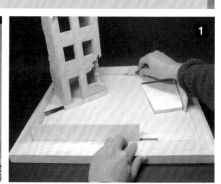

## 展示臺的加工

● 展示臺的加工方式比照木工作業，都得仔細地處理，若有顏色不均或是殘留毛屑，原本費盡千辛萬苦完成的模型作品也會因此大打折扣。一座優異的展示臺，能適時襯托擺放於上頭的模型作品，因此加工步驟不可敷衍了事。

● 展示臺的上色塗料為和信的PORE STAIN水性著色劑。有別於在木頭表面塗上色彩塗膜的清漆，著色劑能滲入塗料內部，性質上就像為木頭「染色」。

**1** 塗裝前，先用擰乾的毛巾去除木頭表面汙垢，乾燥後再用筆刷塗上水性著色劑。刷毛均勻塗抹整個展示臺木框，但塗刷時要沿著木紋移動刷毛，只要層層覆蓋上色後，顏色就會變深，因此不要急著塗刷，只要按照順序層層塗刷即可。第一次塗上的水性著色劑乾燥後，用600號砂紙整平表面，再次塗上一層水性著色劑，這時再用舊布摩擦表面塗料，讓表面更為光亮。反覆此作業，直到達到個人喜好的效果為止。

**2** 接下來用TAMIYA的消光棕＋消光黑壓克力塗料塗抹於部分區域，強調木紋線條，或是在直立木框的邊緣處增加陰影。

**3** 最後用神奇科技抹布擦拭木頭表面，磨出淡淡的光澤。展示臺無需要散發光澤，能夠顯現木紋的沉穩色調即可，畢竟不能喧賓奪主，得取得最佳平衡，使展示臺成為陪襯作品的要角。

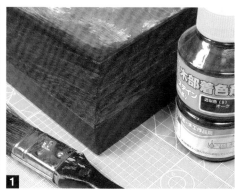

## 地面作業的前置準備

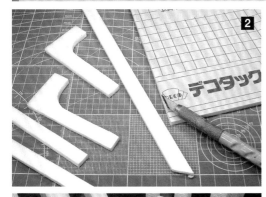

**1** 石膏刻上線條後，便很難重新修正，因此在實地作業之前先確認石頭大小、側溝、步道位置等地面細節，先行模擬一番。範例是用電腦製作設計圖後，輸出石板路紋路，貼在地面上再配置底板各種要素。只要完成以上的步驟，就不用擔心石頭尺寸或接縫的方向問題，得以刻出正確的線條。

**2** 比對石板路照片，發現建築周圍區域稍有隆起，這應該是為了促進排水所做的設計，如果能重現隆起的區域，就能製造石板路的高低起伏，看起來會更為立體，因此在此還原製作。由於隆起區域涵蓋步道，為了製造步道與車道的區隔，分別獨立製作步道、車道、側溝。首先切割黏貼式保麗龍板，用來製作注入石膏的模板，為了方便石膏硬化後拆掉保麗龍板，記得要在保麗龍板切口塗上離型劑（GSI Creos 的 MR.SILICONE BARRIER）或曼秀雷敦軟膏。

**3** 根據步驟 **1** 的石板路設計圖，用筆畫出隆起區域和步道區域，再貼上黏貼式保麗龍板模板。

**4** 建築地基與隆起的石板路相黏接，為了方便建築在注入石膏後還可以脫離底板，須事先塗上離型劑。

## 將石膏注入車道與建築交界處

**1** 注入石膏之前，先於保麗龍板塗上木工接著劑，防止表面剝落。石膏的硬化時間會依季節或溫度而異，且開始硬化、黏性提高後，流動性會變差，因此在攪拌後須快速注入模板內。最後輕敲展示臺內側，使模板內的石膏散布均勻。

**2** 石膏開始硬化，當表面水氣消失後，如右圖使用塑膠板製成的刮板抹平表面，只要大致抹平即可。

**3** 觸摸石膏表面確認硬化程度，若能感受到些微溼氣（製作現場的室溫在12℃，攪拌後過30分鐘），便可以謹慎地取下建築，用畫刀整平石膏表面。這時候還不能進行填補，但可以用畫刀削掉突起部位。若石膏硬化程度適中，還可以稍加塑型；如果表面變硬難以整平，不妨將畫刀沾點水，會更容易抹平。當石膏處於硬化階段時，由於作業時間有限，如果貪心地想要一次完成所有作業面積，碰到問題就會很難修補。本次使用了好幾個模板，即便石膏有多，也不要一次全部注入，必須分區作業。

**4** 石膏幾乎硬化後，便可以取下保麗龍板模板，在表面刻上石板路線條。如果石膏質地太軟，刻線便會缺乏張力，無法完善地表現細節；但如果完全硬化，又難以下刀雕刻。建議可以使用多餘的石膏額外製作樣品，在石膏硬化後確認硬度，掌握容易雕刻的時機與狀態。

## 將石膏注入廣場與車道

**1** 鋪設石板路之前，先遮蔽車道的側溝，在此使用厚度2mm的黏貼式保麗龍板來遮蔽。這個步驟是為了消除車道表面與黏貼式保麗龍板的厚度差異，消除厚度差異，才能製作出平整的車道表面。

**2** 注入石膏前，先於保麗龍板塗上木工用接著劑，防止表面剝落。尤其是底板的邊緣區域，因為石膏較薄，更容易剝落；加上這個區域較為顯眼，要均勻地塗抹木工用接著劑，避免分布不均。

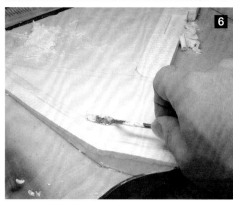

**3** 接下來注入石膏，同樣也要分區作業。圖中的石膏看起來黏性較高，但這是拍攝時開始硬化的結果，這種狀態無法均勻注入，只能用刮刀挖取，並將石膏整平。

**4** 以在麵包上塗抹奶油的手法，用畫刀抹平石膏表面。這時候不用完全平整，留下輕微凹凸的質地，更能仿造出石板路的風格。

**5** 用畫刀或刮刀按壓、整平表面的狀態。利用石膏硬化之前的短暫時間，趁著最佳時間點整平，就能夠製造出圖示般的平滑表面。

**6** 像圖中地勢比較高的區域，可以注入較多的石膏，削掉多餘部位加以塑型。但石膏如果變硬，就要用刮刀沾點水作業。

**7** 作業完成後，用溼紙巾擦拭展示臺上多餘的石膏，如果留著石膏不管，完工後撕下遮蔽膠帶時，有可能會連帶剝落製製作好的石板路。不只如此，如同前述，作品邊緣也是較為顯眼的區域，需要處理得漂亮些。

# 重現石板路接縫

**1** 本次為了刻出石板路的接縫，我自行製作了圖中的刮刀，只要將塑膠板夾住用過的刀片，便可以等間距刻出平行接縫線條。實體接縫的石頭之間都會填充沙子，若紋路刻得太深，就會失去真實感，因此使用刀片的刀背部分來重現接縫，與鑽針相比能刻出更寬用淺的接縫。製作刮刀時，如果需要大面積一口氣刻線時就用9刃刮刀，無法觸及的狹窄區域就換成3刃刮刀，以及刻劃切口接縫所使用的4刃刮刀，共製作以上三種。

**2** 首先刻劃長條接縫。如同前述，石板路接縫都有填上沙子，刻線時要控制力道，不要刻得太深；而原本用來輔助刻線的長尺，若表面有些微凹凸就會印在石膏表面，因此改用材質柔軟的evergreen塑膠板（0.75mm）。如果路面鋪設天然石時，石頭尺寸往往不一，很難比照磚牆筆直且等間隔地刻出接縫線條，但在此以作業效率為優先，等間隔地刻出長條接縫。

**3** 使用3刃刮刀及4刃刮刀刻劃切口的接縫。變化接縫的間隔，使石頭尺寸不一，接著再用鐵刮刀重刻部分區域，改變接縫寬度或石頭外觀，增添不同的面貌。

**4** 真實的石板路會因為經年累月及人車往來，造成邊角缺損、表面圓滑，只使用刮刀刻線無法重現這類效果，因此可以在石膏表面沾水軟化，再用沾水的棉花棒摩擦接縫，溶解邊角呈圓弧狀。建議還可用牙刷摩擦石頭表面，讓表面變得粗糙，或是用溼棉花棒擦單一石頭，

製造高低差。藉由石頭的不同外觀，營造路面的多重表情。

**5** 圖為用刮刀刻出接縫的狀態。石頭邊角為銳角，表面也有些單調，看起來像是磁磚，欠缺真實感。

**6** 表面施加舊化處理後的狀態。調整石膏沾水的多寡及使用的道具，就能改變表面粗糙度。石頭不用全部統一為粗糙表面，只要部分表現粗糙，塗裝後就能呈現變化性。此外，在製造粗糙表面時，由於石膏軟化會讓接縫消失，要留意摩擦力道，在石膏變硬時就用鋼刷或鑽針輔助。

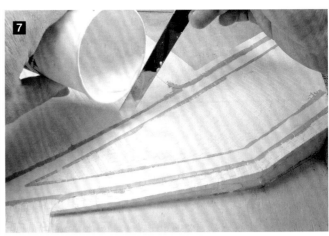

**7** 先撕下用來遮蔽的黏貼式保麗龍板，於側溝側邊塗上補土泥。補土泥可促進石膏注入，如果沒有先上一層補土泥，之前硬化的石膏會流失水分，變得難以注入。接下來還要在側溝注入石膏，但要注意石膏不要溢出到完工的石板路上。

**8** 等注入的石膏大致硬化後整平表面。這時候使用和側溝同樣寬度的畫刀，以畫刀前端按壓側溝，往前推動，製造出和緩的U字型凹溝，再用牙刷製造粗糙的表面質地。等石膏硬化後，再用刮刀刻出石板接縫線條。

**9** 從正面檢視完工後的石板路。底板中央車道隆起，兩端配置低一階的側溝，再多一段建築周遭隆起邊界。比照實體重現細節後，作品更有真實感，立體造型成為模型的亮點之處。相較於高密度的兩棟建築，作品前方配置了鋪石廣場，也改變了石板路表面的外觀，空間具有開闊感，卻不會過於單調無趣，而車道後方配置車輛及大量瓦礫。原本不必製作石板路的細節，但畢竟是教學內容，本次加以重現。

# 製作石板路上鋪設的人孔蓋

**1** 人孔蓋通常可以見到城市形象或製造商的商標等設計，風格變化多端，在此選擇製作網格狀的人孔蓋，製作步驟較為簡單，也實際存在於諾曼第地區。首先用電腦繪製1mm的方格，輸出後於紙張背後噴上噴膠，黏在0.5mm塑膠板上，用美工刀沿著網格線條雕刻，再撕下紙張，接著用P型美工刀沿著線條刻劃，加粗線條寬度。可以再用鉛筆描繪刀刻的線條，使線條更明顯，方便作業。

**2** 在刻有網紋線條的塑膠板上，貼上電腦繪製的人孔蓋型紙，沿著型紙刻出切痕。

**3** 刻出網格線條後便很難切割圓形，這時候先將塑膠板翻面，用圓規（或圓形切割器）割下人孔蓋。

■4 切割人孔蓋後，將人孔蓋外框黏在0.5mm塑膠板，周圍貼上塑膠條。

■5 接著將之前切割下來的外圈（使用無圖案的背面）與人孔蓋黏合。人孔蓋正面貼上數字，可以使用膠絲製作，或是將塑膠材切細，增加人孔蓋細節。在嵌入人孔蓋時，要

將邊框與人孔蓋的紋路錯開，較能顯現使用感。

■6 還要製作側溝與步道不可或缺的水溝格柵。用電腦繪製後，將紙張貼於0.3mm塑膠板上再切割。開孔的寬度只有0.7mm，不妨使用放大鏡確認，慎重地切割。

■7 人孔蓋和水溝格柵都是石板路上較顯眼的物體，但配置

在底板上時，也需要確認與車輛及人形等素之間的平衡感，確認沒問題後再配置。市面上雖然可以買到這類結構模型，但自行製作能夠統一作品風格，並增加原創性。

## 製作石板路配置的取水臺

●法國街頭經常可見公共取水臺（壁泉），為了提升街頭氣氛，在此加以重現。多了壁泉設施，就能增添水的元素，營造出有別於周遭區域的質感；且壁泉外觀各有不同，有趣的外形也能夠為作品增加可看之處。壁泉本體同樣使用塑膠板自行製作，由於製作方式與之前介紹過的小物品大致相同，在此省略，以下簡單說明兩大製作重點。

■1 由於壁泉大多為石頭材質，先用電動研磨機重現石頭質感。操作方式相當簡單，只要將圓頭刀刃摩擦塑膠板表面即可，這樣就能比照圖，輕鬆重現以鑿子雕刻而成的石頭質感。

■2 水龍頭使用黃銅管製作，不採用塗裝。彎曲黃銅管時，由於結構荷重會產生凹陷，因此要將黃銅管淬火後插入塑膠棒，就能避免黃銅管變形。塑膠棒只要插入彎曲部位，從切口就不會看見塑膠管外露。

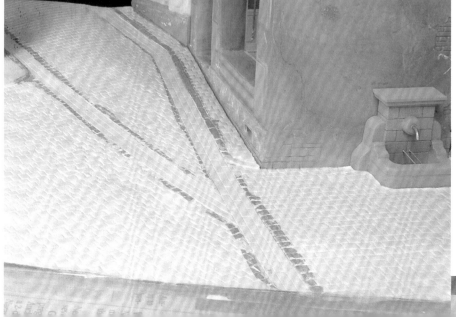

製作石板路

## 取水臺的塗裝

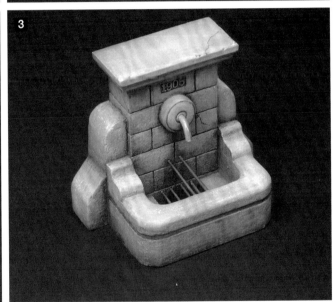

**1** 先塗上TAMIYA天空灰壓克力塗料作為底漆，再不規則噴上天空灰＋皮革混色，而水槽內側與臺座下緣則噴上德國灰，降低明度。接著製造底漆色的層次感，塗上AK Interactive的重度掉漆表現液（AK089），然後不規則地噴上消光白，製造部分塗膜剝落效果。

**2** 使用AK的舊化塗料清洗整個取水臺，再於頂端及邊角塗上消光白琺瑯塗料清洗，製造出亮部。等塗料乾燥後，再噴上SUPER CLEAR消光硝基塗料，製造鍍膜。

**3** 參考實體照片，以潮溼區域為中心，依序塗上AK淺青苔色→深青苔色，逐步縮小塗抹範圍，製造青苔外觀。接

著安裝製作完成的黃銅水龍頭，水龍頭噴上半光澤亮光漆，呈現出閒置幾個月造成的表面腐蝕的外觀。

**4** 於被水浸溼的區域塗上亮光琺瑯塗料，製造暈染效果；接著在潮溼區域塗上煙灰色塗料，增加青苔的色彩濃度。最後於交會處塗上生褐色＋群青色加石油精稀釋的油彩，製造色彩層次。

**5** 將透明零件的膠絲塗上透明硝基塗料原液，還原水龍頭所流出的水。膠絲表面製造凹凸不平，看起來更有流水的效果，如果想要增強水勢，膠絲可以塗上透明雙液型AB膠，製造出更粗糙不平的表面，增強水勢效果。

**6** 用塑膠棒組裝成水槽，塗上灰色後再噴上煙灰色，重現積聚於取水臺底部的水，裝設在排水溝下方，呈現出底部的縱深感。

**7** 最後貼上miniNatur的「青苔地毯 夏」，重現青苔外觀。此青苔貼片比以往經常使用的色粉更具真實感，用在屋頂或落水管都能營造絕佳氣氛。

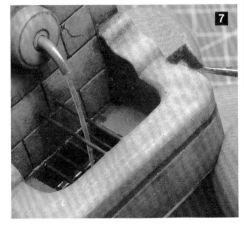

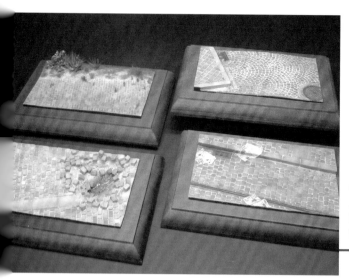

## Chapter 2
# 運用各種素材重現石板路

Chapter 1介紹過使用石膏來製作石板路的方式，其實還能使用各種素材來重現石板路。在此便來介紹素材的運用方式，從簡單逐步進階到高難度的方法。各種素材的性質不同，若能充分了解素材，在製作情景模型時就能夠因應各種狀況，選擇最合適的素材。

## 製作石板路的代表性材料

ⓐ 最簡單的製作方法是使用TAMIYA的「情景路面立體貼紙」。這個商品應該不太受模型玩家的青睞，但其實還原度相當高，特徵在於貼紙表面印有鋪石浮雕圖案，樣式雖然簡單，卻比自行製作的石板路更精密，只要經過塗裝舊化，就能簡單重現具真實感的石板路。

ⓑ 紙黏土質地細緻，且不易破裂，非常適合用來製作情景模型地面。將紙黏土薄薄一層鋪在地面，就能還原石板路細節；但為了重現鋪石紋路，還要使用石板模印章，如果能事先自行製作石板模印章，雕刻接縫線條時會變得更容易，能夠大面積重現原創石板路，極力推薦。

ⓒ 聚苯乙烯泡沫板屬於低發泡性聚苯乙烯板材，質地輕巧且適合加工，是經常用於建築模型的素材。在製作情景模型時，包括建築物等結構模型到地面區域，都常用到聚苯乙烯泡沫板，因此獲得許多模型玩家的喜愛。然而，聚苯乙烯泡沫板質地柔軟，容易受損，加上塗裝時使用的溶劑有可能會溶解素材，因此選擇接著劑和塗料時要多加留意。

ⓓ 最後要介紹的是耗費時間但重現度極高的石膏。使用石膏的缺點是會布滿粉塵，也會增加作品的重量，但如果能在純色的石膏上雕刻，便能夠輕鬆重現凹陷或是大幅度波浪起伏等立體造型；此外，藉由硬度差異，還能表現出銳利而堅硬的質地，如果著重表現石頭的質感，石膏可說是無懈可擊的素材。

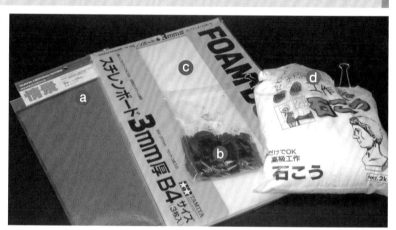

## 1 使用情景路面立體貼紙製作石板路

❶ 情景路面立體貼紙共分為本次使用的魚鱗圖案「石板路A」、鄉村粗獷風格的「石板路B」、大小與形狀不一的「石板路C」、魚骨狀的都會風格「路面磚A」4種，其他還有磚頭色的「磚頭」立體貼紙，塗裝成石頭色，就可應用於各場所或時代背景。範例使用「石板路A」貼紙，由於很難自行製作魚鱗圖案石板路，只要使用貼紙就能輕鬆重現，非常方便。

❷ 只要把情景路面立體貼紙貼在底板上就完成了，但不可否認外觀過於單調，這時候可以將聚苯乙烯泡沫板切削成丘陵狀，貼於展示臺上製造路面高低差。此外還製作了步道，避免部分底板效果單調。這裡使用1.5mm塑膠板加上3mm角棒製成邊緣，表面斜向鋪上步道常見的磁磚，再用P型美工刀及寬0.2mm刻線鑿刀雕刻接縫，並用研磨機裝上球形刀刃打磨石頭表

面，增加粗糙質地。接著使用刻線鑿刀雕刻磁磚或緣石的缺角，看起來會更為自然。步道周圍再貼上塑膠板，追加製作側溝，最後裝上用0.5mm塑膠板製成的格柵，更有步道的特徵。

❸ 步驟❷所製造的路面高低差是為了加強排水，實體石板路會有不同程度的傾斜，而紙製的情景路面立體貼紙能平整地黏貼在凹凸材料上，因此可以避免圖案過於單調。附帶一提，在此使用施敏打硬的「Super X Gold」接著劑，其成分為壓克力系變性矽膠樹脂，不會造成聚苯乙烯泡沫板溶解。

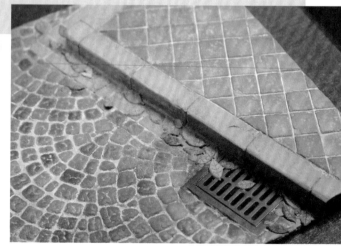

## 石板路的塗裝

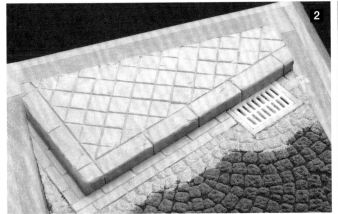

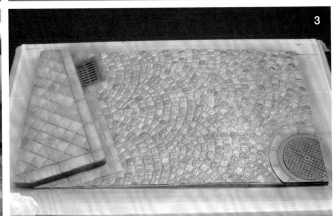

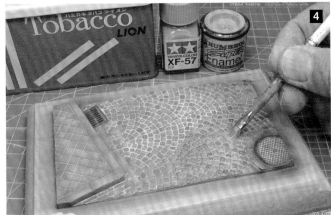

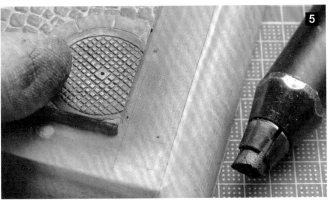

**1 2** 塗裝前的狀態。只有在步道區域塗上補土泥，其他區域保持此狀態進行塗裝。

● 為了方便行人步行，步道的鋪石較為平坦，而緣石的質地偏硬，實際上也經常見到緣石與石板路色調不一的情況。製作時留意以上的差異，並事先於步道塗上補土泥。

**3** 使用硝基塗料進行基本塗裝。先整個噴上中性灰塗料，再將消光黑、消光白、中灰色、木棕色、棕黃色混合，用畫筆塗抹上色，盡可能改變相鄰石頭的色調，以分色塗裝的方式上色。但如果刻意製造顏色差異，看起來又過於花俏，因此沒有必要一個一個石頭仔細上色。就算使用噴筆點狀上色也無所謂。此外，人孔蓋與格柵則使用消光黑＋消光棕混色塗裝。

**4** 接著塗裝石頭接縫。由於石板路的石頭間有填上沙子，加以固定石頭，要用砂石色（駝色或灰色）漬洗，在此選用有別於石頭色的駝色琺瑯塗料。先加入溶劑稀釋深黃色塗料，再加入 Tobacoo LION 牙粉，以較明顯的消光塗料漬洗。

**5** 人孔蓋的表面會因人車往來而磨損，塗上黑鉛粉即可製造磨損外觀。

**6** 完工後的石板路。人孔蓋改變了路面質感，是極佳的點綴。這裡的配置重點在於凸顯人孔蓋的存在，如此便可以營造出底板的寬闊感，並使畫面更具張力。增添的落葉並非隨意配置，而是重要的點綴色，可增添路面變化，是相當便利的要素。

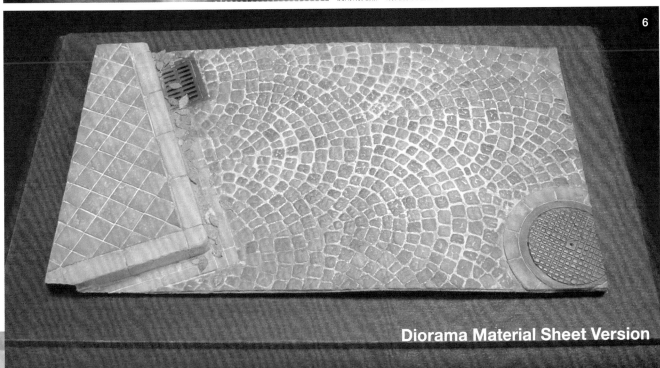

**Diorama Material Sheet Version**

## 2 使用石板模印章製作石板路

●接下來要介紹使用石板模印章製作石板路的方法。這個方法是在紙黏土表面印上石板圖案，只要事先製作印章，就能夠輕鬆印出複雜的圖案，比雕刻石頭接縫更加快速。但如果印章太小，石頭圖案就會過於單調，因此要事先準備幾個不同圖案的印章，製造外觀的變化。

**1** 在堆上紙黏土之前，要先用鑽孔機打洞，避免黏土從展示臺脫落。孔洞可以咬合接著劑與黏土，防止黏土剝離。

**2** 先塗上木工用接著劑，再堆上紙黏土，塑造出路肩與車道地形。範例為郊外的鄉間道路，將中央車道堆高，製造路肩下斜的狀態，接著用180號砂紙按壓黏土表面，製造出石頭的質地。按壓黏土時可以變換力道，避免整面外觀過於單調；也可以按壓出表面粗糙的石頭，增添變化性。

**3** 用來重現石板路的印章。這個是我在製作2005年《月刊HOBBY JAPAN別冊 軍事模型範本》的作品時自行製作，將銅板焊接成接縫的外觀，並製作3種不同圖案及縫隙專用的印章。近年來，市面上也有推出石板圖案的矽膠膜，像是矽膠印章、刻有圖案的矽膠棒等等，已經進入了相當便利的時代。

**4** 在石板模印章塗上凡士林當作離型劑，趁著黏土尚未乾燥之際按壓黏土表面。只要像圖示俐落地按壓，就能重現石板路外觀。在按壓時，要留意接縫是否與印章對合，還有地面鋪石的方向要與道路方向垂直。

**5** 使用印章的缺點是無法製造底板的刻線輪廓，因此須使用刮刀一條一條地刻出接縫線條。雖然是土法煉鋼的費工作業，但底板若缺少輪廓線，外觀就會顯得不夠細緻，而且底板線條會隨著深度而趨於模糊，因此要仔細地加深線條。

**6** 在黏土乾燥前，讓石板路與地面相互調和。使用彈性筆刷，以前端輕觸地面，使地面質地附著於石板路上。

**7** 黏土完全乾燥後雖然不容易裂開，但經過加厚堆積後往往會裂開。因此在底板堆積黏土時，盡可能堆薄薄的一層。此外，盡量選用圖中的黏土色調，如果基底為深色色調，塗在上方的塗料若掉漆，也不會過於明顯。

**8** 黏土完全乾燥後，可塗上補土泥，填補過深的接縫。在此同樣使用深色補土泥，石頭質地以外的路面也要塗上補土泥。最後於地面種上植物，在此使用miniNatur的造景草、植被、鹿毛等造景植物，重現郊外的路肩。

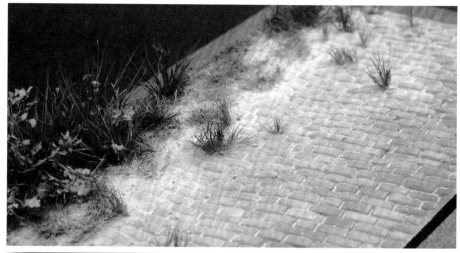

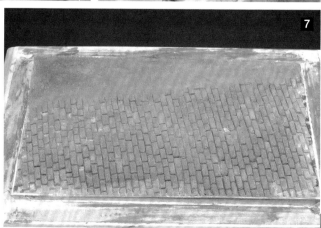

## 石板路的塗裝

**1** 比照情景路面立體貼紙，為石板路塗上同樣色調。路肩植物先塗上TAMIYA的消光綠壓克力塗料，再塗上消光綠＋公園綠，最後噴上消光綠＋黃綠色，增加立體感。

**2** 再使用vallejo舊化土（淺赭、土綠、深土黃色）塗抹於地面，並將舊化土填入接縫，重現砂土效果，再用彈性筆刷沾取TAMIYA壓克力溶劑，噴濺飛沫。

**3** 最後將草植入接縫。先將miniNatur的造景草塗裝上色，再塗上木工用接著劑固定。

**4** 完工後的石板路。植物的密集程度與種植方式須配合交通量或場所而定，之前提到本範例為鄉間道路，包括吹進車道的泥土、石頭，以及石板路接縫生長的草，在在呈現了道路的狀況。

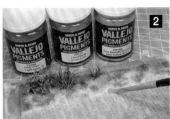

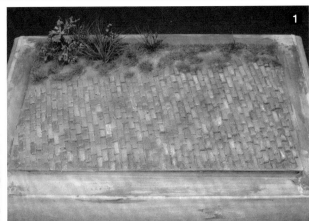

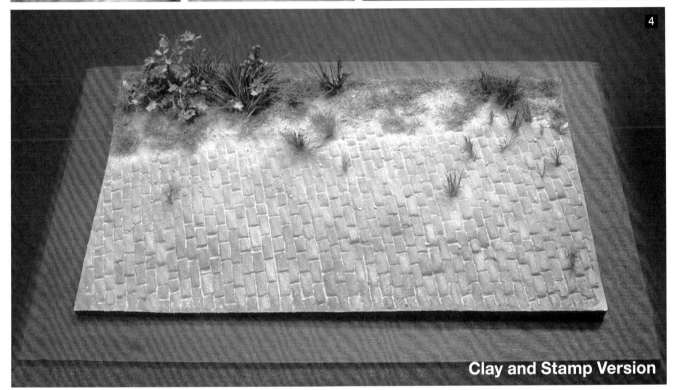

**Clay and Stamp Version**

## 3 使用聚苯乙烯泡沫板製作石板路

**1** 以都市的石板路為雛型，配置車道與步道。車道使用厚度2mm、步道則為5mm厚的聚苯乙烯泡沫板，利用施膠打硬的Super X Gold接著劑黏著在展示臺上。車道與步道的交界處，使用美工刀在內側刻出7mm左右的凹線，重現向下折曲的斜角側溝，並且在側溝裝上塑膠板切割而成的格柵。上一個製作步驟中，為了增加路面變化，配置了步道、人孔蓋、草等石板路常見的要素，在此製作路面電車的軌道，當作畫面的點綴。首先刻出寬4mm的軌道，再插入厚度2mm與1mm的塑膠板，重現軌道的外觀。

**2** 比對石板路的接縫，垂直刻出4mm的間隔。通常會使用原子筆或竹籤來雕刻，好配合石板路的外觀

風格，但範例為了呈現石頭緊密排列的都市路面風格，選用刮刀來雕刻，更能刻出銳利線條。雕刻時要謹慎小心，避免割破泡沫板，以按壓的感覺來刻出紋路即可。

**3** 切口的接縫則用一字起子雕刻。起子斜向稍微用力按壓，讓表面呈現山形隆起，便能重現人車來往踩踏造成石頭表面圓滑的模樣。此外，也許是鋪設天然石的緣故，實體石板路的石頭往往大小不均，如果能製造出尺寸不一的外觀，更能提升石板路的氣氛。這裡插個題外話，像是皇室貴族經常出入的路面，幾乎都是鋪設整齊劃一的石頭。

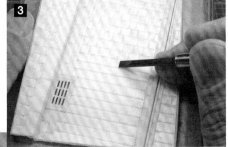

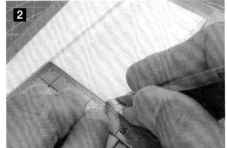

**4** 接縫雕刻完之後，用刮刀或筆管前端按壓石頭表面，增加外觀變化。當整體石板路表面呈現不規則起伏，或是部分石頭下陷時，塗裝後進行舊化清洗的話，會使塗料積聚在特定區域，增加外觀層次。雖然有些加工過度，不過製造路面變化性，更能提升模型精緻性。

**5** 先在石頭表面塗上打底劑。使用彈性筆刷沾取打底劑，以輕觸的方式塗抹，製造表面凹凸的質地；同時變換塗抹力道，避免質地趨於單調。塗上打底劑就等同於施加鍍膜，雖然也可以塗上硝基塗料，但考量到在聚苯乙烯泡沫板上塗抹硝基塗料有一定風險，不建議採用此方式。

**6** 使用相當於600～800號的海綿砂紙，整平石頭表面。石板路表面應該是「凹凸不平」，而不是「粗糙」的狀態，況且在交通流量大的都市路面，石板路表面往往被磨得光滑，因此用砂紙打磨是為了整平粗糙表面，以利於營造出細微凹凸的質感，最後塗上打底劑進行基底處理。

**7** 清除打磨後的塵屑，同時也要清除附著於軌道的打底劑，製造平滑表面。

## 石板路的塗裝

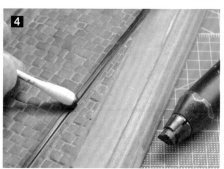

**1** 以聚苯乙烯泡沫板製作的石板路，可利用TAMIYA壓克力塗料來塗裝。基本塗裝為整體噴上天空灰，再將中灰、陸地色、甲板色混色後，分色塗裝。

**2** 利用舊化土重現石頭接縫。先使用vallejo的土綠色與MODELKASTEN的混凝土色，刷塗接縫處，再噴灑壓克力溶劑。舊化土過量的話就用棉花棒沾取溶劑擦拭。

**3** 交通流量大的路面，石頭表面會因磨損而散發輕微光澤。這裡用手指擦拭便可以製造出類似的光澤感，深化路面質感，是相當具有效果的方式。

**4** 軌道區域塗上消光黑＋紅棕色硝基塗料，再用棉花棒沾取黑鉛粉，擦拭於表面。

**5 6** 最後於格柵和側溝塗薄薄一層的TAMIYA消光綠琺瑯塗料，製造青苔痕跡，再配置落葉與輸出比例為1/35的報紙，營造都市氣息。

6

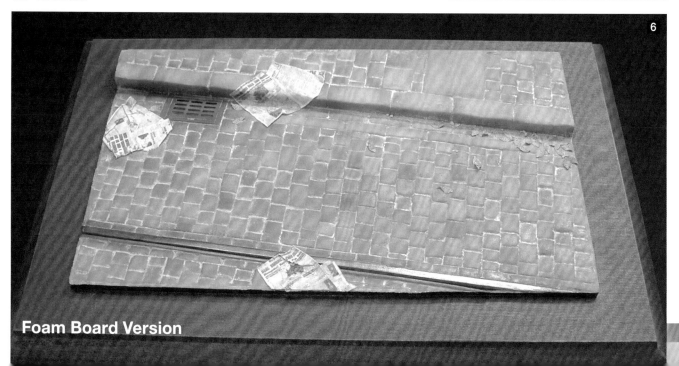

**Foam Board Version**

## 4 使用石膏製作石板路

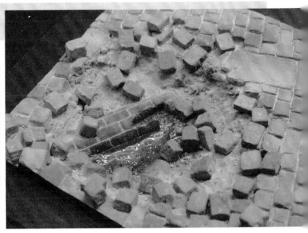

●使用石膏製作石板路的方式，可以參照本章節的 Chapter 1，在此介紹石板路中彈受損的外觀製作方式。

**1** 先在凹洞處沾點水，再用篩茶器灑上石膏覆蓋凹洞，接著用噴水器將凹洞噴溼，再次用篩茶器灑上石膏。經過反覆的作業，就能使石膏呈現出土壤挖掘後的狀態。

**2** 在凹洞周圍注入石膏，築起土堤，避免石膏滲入凹洞內部。左圖為築起土堤後在整個底板注入石膏的狀態。表面同樣要製造高低起伏變化。

**3** 雕刻石板路接縫後，敲散凹洞周圍的石頭。凹洞周圍的石頭過於整齊的話，看起來會不夠自然，因此要用平鑿削掉多餘的石頭。

**4** 用黏貼式保麗龍板製成模板，注入石膏製成大量的石膏棒，接著再切割成石頭的尺寸。將石膏塊放在手心用雙手揉捏，磨去石頭邊角，最後隨意配置在凹洞處，重現中彈而破裂的石塊。凹洞外側周圍也要擺放石頭，營造出中彈四處飛散的臨場感。

## 石板路的塗裝

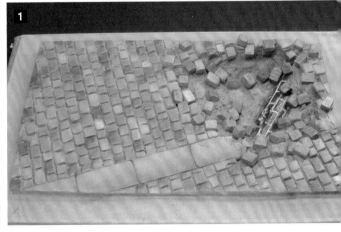

**1** 石板路的基本塗裝與接縫，都與 TAMIYA 情景路面立體貼紙的做法、用色相同。磚頭管路使用紅棕色＋橘色＋透明消光漆塗裝，再用消光白描繪接縫；凹洞上色則採用中灰＋黃棕色＋透明消光漆塗裝，再用生褐色＋暗褐色油彩噴上整面石板路清洗。

**2** 接縫上色後，使用聚苯乙烯泡沫板材質石板路所用過的舊化土，塗抹在石板路上頭，再塗上壓克力溶劑定型。凹洞也塗上大量舊化土，加以定型。如果這裡使用雙色舊化土以斑紋狀方式塗抹，外觀氣氛便大為不同。

**3** 以壓克力溶劑重現管路孔洞滲水的狀態。先將煙灰色塗料加入少量溶劑稀釋，塗抹在積水處，重現泥土溼潤的狀態。接著用少量卡其色塗料加上透明漆混合，分幾次注入洞穴底部。當透明漆塗抹在舊化土上，就會立刻滲入舊化土，光澤也隨之消失，如果沒有經過反覆塗裝與乾燥的步驟，便很難製造光澤。最後再注入高濃度亮光漆，提升溼氣感。

**4** 石板路雖然有高低起伏，但在部分場景下容易略顯平淡，這時候只要製作凹洞，就能為畫面增添張力感。

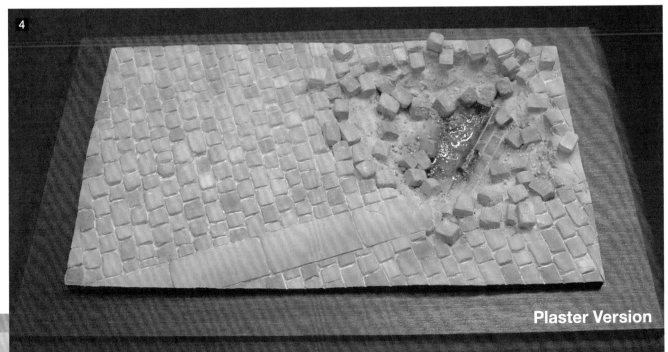

**Plaster Version**

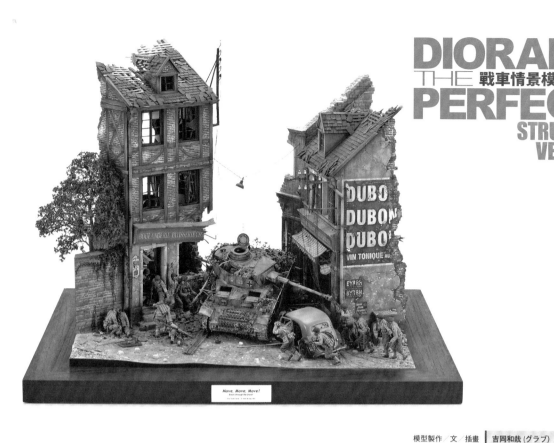

# DIORAMA 2
# THE PERFECTION
## 戰車情景模型製作教範
## STRUCTURE
## VEHICLES
[車輛‧建築物篇]

| | | |
|---|---|---|
| 模型製作／文／插畫 | 吉岡和哉 (グラブ) | |
| Modeling & Text& Illustration | Kazuya YOSHIOKA (GRAB) | |
| 編集 | アーマーモデリング | |
| Editor | Armour Modelling | |
| 攝影 | 星野一宏 (インタニヤ) | |
| Photographer | Kazuhiro HOSHINO (Entaniya) | |
| 藝術總監 | 丹羽和夫(96式艦上デザイン) | |
| Art Director | Kazuo NIWA (Tipo96 Centrostyle) | |
| 協力 | 株式会社 タミヤ | |
| Special Thanks | M.S Models | |
| 出版 | 楓書坊文化出版社 | |
| 地址 | 新北市板橋區信義路163巷3號10樓 | |
| 郵政劃撥 | 19907596 楓書坊文化出版社 | |
| 網址 | www.maplebook.com.tw | |
| 電話 | 02-2957-6096 | |
| 傳真 | 02-2957-6435 | |
| 翻譯 | 楊家昌 | |
| 責任編輯 | 江婉瑄 | |
| 內文排版 | 楊亞容 | |
| 總經銷 | 商流文化事業有限公司 | |
| 地址 | 新北市中和區中正路752號8樓 | |
| 網址 | www.vdm.com.tw | |
| 電話 | 02-2228-8841 | |
| 傳真 | 02-2228-6939 | |
| 港澳經銷 | 泛華發行代理有限公司 | |
| 定價 | 450元 | |
| 初版日期 | 2018年4月 | |

國家圖書館出版品預行編目資料

戰車情境模型製作教學. 2, 車輛‧建築物篇 /
吉岡和哉作；楊家昌譯. -- 初版. -- 新北市：
楓書坊文化, 2018.04　　面；　公分

ISBN 978-986-377-349-8 (平裝)

1. 模型　2. 戰車　3. 工藝美術

999　　　　　　　　　　107001098

### ダイオラマパーフェクション 2